zentangle®
PRIMER
VOL 1

젠탱글 프라이머 1권

릭 로버츠와 마리아 토마스 지음 | 장은재 옮김 | 설응도(한국젠탱글협회 회장) 감수

젠탱글 프라이머 1권

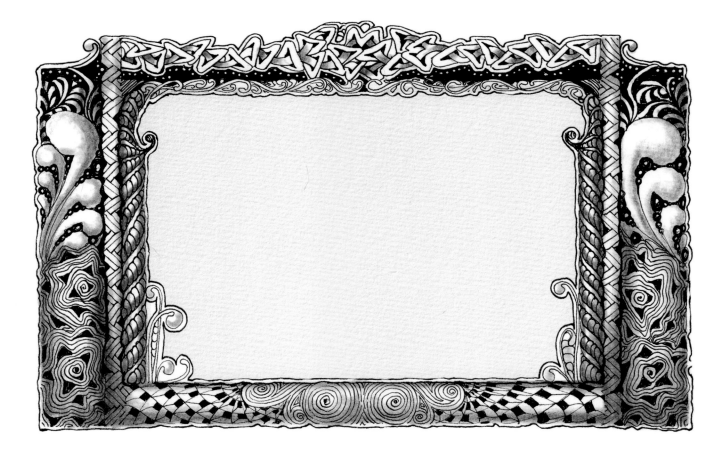

Zentangle Primer Vol 1

Published by Zentangle Books & Creations, LLC, 27 Prospect Street, Whitinsville, Massachusetts 01588 USA
zentanglebooks.com

ISBN: 978-0-9859614-1-1

젠탱글의 창시자, 릭 로버츠와 마리아 토마스의

zentangle®
PRIMER
VOL 1

젠탱글 프라이머 1권

DEDICATION —— 감사의 말

이 모든 일을 가능하게 해준,
사랑하는 사람들에게,
우리 가족들에게,

늘 우리와 함께해줘서 고마워요.

릭&마리아

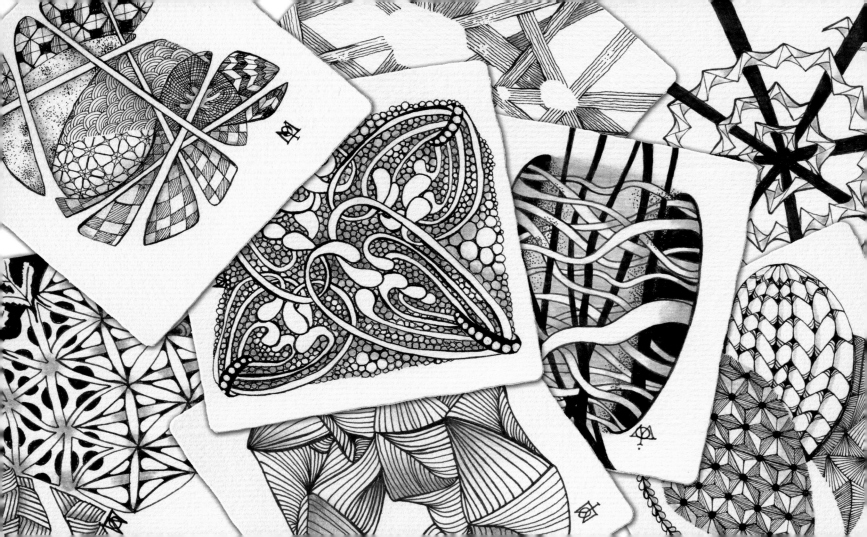

FOREWORD
서문

몰리 홀라보 *Molly Hollibaugh*

젠탱글은 언제나 내 삶의 일부였던 것처럼 느껴져요.

젠탱글을 만나기 전의 기억을 거슬러 올라가보면, 나는 대학을 갓 졸업하고 세상을 이해하려 애쓰는 중이었고 내 철학과 신념이 어디에 맞을지 알고 싶어 했어요. 질문과 의심을 가득 품은 채, 나는 모든 것에 호기심을 갖고 겁 없이 뛰어들었습니다.

어머니(마리아)와 릭이 자신들의 발견에 대해 말했던 날이 떠오릅니다. 두 사람의 폭발적이고 열정적인 흥분은 대개 어른이 아닌 아이들에게서 볼 수 있는 것이었죠. 그들의 별난 방식과 이상한 아이디어는 더 이상 놀랍지도 않았지만, 그들이 흥분에 차서 생기 넘치는 것을 보자니 다른 때와는 느낌이 좀 달랐어요.

마치 잃어버린 보물을 되찾았거나, 무지개 끝에서 황금 항아리라도 찾은 것처럼 행동했거든요.

소품들을 꺼내 드로잉한 종이를 보여주면서, 두 사람이 얼마나 더듬거렸는지 기억합니다. 그들은 서로에게는 명료하기 그지없는 이 새롭고 기이한 아이디어를 묘사할 단어를 찾느라 안간힘을 썼지요. 대체로 어머니가 '이것이 중요하게 될 거야'라고 말했던 것으로 기억합니다.

나는 다정하고 협조적인 딸에서 벗어나, 캐묻고 의심하는 대학 졸업생으로 역할을 바꿨죠. 두 사람은 대체 무얼 생각하는 걸까? 너무 극단으로 간 것은 아닐까? 그들은 정말 진지한가? 두 사람은 정말 작은 종잇조각에 패턴 그리는 것을 가르치면, 사람들이 평화로워지고 힘이 솟고 자신감이 생기고 창조적이며 행

복감을 느끼도록 도울 수 있을 거라고 생각하는 걸까? 답을 얻기 위해서는 시간이 좀 필요할 것 같았어요.

나는 그들의 열정이 곧 사그라질 거라고 봤어요. 하지만 정반대의 일이 일어났죠. 마침내 그들은 자신들의 아이디어에 붙일 이름을 찾아냈던 거예요. 바로 젠탱글! 이것은 두 사람이 생각해내거나 말할 수 있는 전부인 것처럼 보였죠. 이 발견에 대한 그들의 열정은 곧바로 '아이디어'에서 '체계적인 방식'으로, 즉 구체적인 의식(ceremony)과 구조적 요소, 가이드라인, 도구, 철학이 완성된 하나의 메소드(methor)로 옮겨갔습니다. 무엇보다 중요한 것은 젠탱글에 영혼이 담겼다는 거예요.

내가 처음 만든 젠탱글 작품은 어색했어요. 의심 때문에 나도 모르게 마음이 닫혔던 것 같아요. '스트링(String)'이라는 것을 사용하라는 두 사람의 권고를 의도적으로 무시했던 게 기억나요. 나는 그런 것은 필요하지 않다고 확신했거든요. 게다가 패턴을

그릴 때 '한 단계 한 단계' 진행하라는 가르침도 무시했죠. 어쨌거나 나는 창의적이었어요. 예술대학을 막 졸업했을 때였으니까요! 나는 의심이 물밀듯 밀려와 그들의 가르침을 따르지 않고 나만의 방식으로 했던 거예요.

'창조적이 되자'고 내 스스로 부과한 압박감이 나의 집중력을 흩뜨렸습니다. 그들의 방법을 받아들이고 신뢰하기보다는 내심 그들과 싸웠던 거죠. 내 작업은 뻣뻣하고 생명력이 없는 것처럼 느껴졌어요. 그 경험에는 자연스러운 흐름과 방향이 빠져 있었던 거예요. 나중에야 깨달았죠. 나는 어머니와 릭이 '젠탱글 메소드'라 부르는 것을 하지 않았습니다.

그들은 젠탱글이 새로워질 때마다 알려줬고 내 의심은 줄어들기 시작했어요. 나는 곧 그렇게 단순하면서 동시에 그렇게까지 복잡할 수 있는 것에 빠져들었죠.

난 깨달았어요. 젠탱글을 이해하려면, 그 과정을 통제하겠다는 욕구를 내려놓아야 하는 거였어요. 나는 그들이 말하는 내용에 집중하며 배우기 시작했어요. 난 궁금했어요. 그렇게 창의적이려고 노

력하는 과정에서 나는 분명 뭔가를 놓치고 있었던 거예요. 그들이 제시하는 그 방법을 탐구하기로 마음을 열자 그제야 내 경험이 달라지지 시작했습니다.

그 무렵 나의 첫 탱글(그들의 말로는 젠탱글 패턴)인 크레센트 문(crescent moon)을 창조했습니다. 나는 서서히 그리고 신중하게 단순한 단계들을 밟아갔습니다. 나는 각각의 작은 무당벌레 모양을 그리는 데에 시간을 들였어요. 내 펜이 천천히 종이를 가로질러 움직이는 것을 관찰하면서 한 번에 하나의 스트로크에 집중했고, 그 후에 다음 스트로크로 이동했어요. 이런 몇 번의 과정 속에서, 그들이 묘사한 그 장소에 도달해 있는 나를 발견했습니다. 시간이 멈추는 걸 느꼈던 거예요!

나는 모양을 채우기 시작했고, 그 모양이 흰색에서 검은색으로 녹아드는 것을 관찰했어요. 다음엔 각각의 외곽선 둘레를 빙 둘러 똑같이 따라 그렸습니다. 나는 강렬했지만 차분하게 집중했어요. 단순한 선을 그리는 동안 의식과의 연결이 살짝 끊어지는 것을 느끼기도 했지요. 의식이 알아차리기 전에 이상한 무엇, 말로는 묘사할 수 없는 그 무엇을 보고 있는 느낌이라고나 할까요.

나는 깨달았습니다. 젠탱글 메소드의 각 단계를 탐구하고 실행하는 것은, 복잡하고 다면적인 숲속에서 '부드럽고 따사로운 길'들의 비밀 네트워크를 발견하는 것과 같다는 것을요. 나는 여전히 미지의 것을 보고 경험할 수 있는 선택권을 가지고 있었지만, 그 길은 별다른 노력 없이도 창조하는 법을 안내하고 지원했습니다. 그 과정은 고요로 이어졌고요.

내가 과정의 각 단계를 계획하려고 애쓰고 최종 결과에 대해 과하게 의식하는 태도를 내려놓자마자, 선들이 변하기 시작했어요. 사실 전체 경험이 변하기 시작했어요. 난 갑자기 깨달았죠. 이건 그리는 것 이상이란 것을요. 이것은 아름답고 고요하고 성장하는 공간으로 이끄는 문이었어요. 그리고 무엇보다 좋은 것은 이것이 내 공간이라는 거였죠. 나는 거기에 어떻게 도달할지 정확하게 알고 있습니다. 각자가 젠탱글의 경험을 다르게 해석하고 설명합니다. 나에게는 더 깊이 훈련할수록 젠탱글에 대한 나의 정의(定意)는 더 복잡해질 것처럼 보입니다.

이젠 젠탱글이 항상 내 삶의 일부였던 것처럼 느껴집니다. 아주 특별한 두 사람이 그것을 내 삶으로 가져다줄 때까지, 내 안에 잠들어 있다가 깨어난 것처럼요.

TABLE of CONTENTS

차례

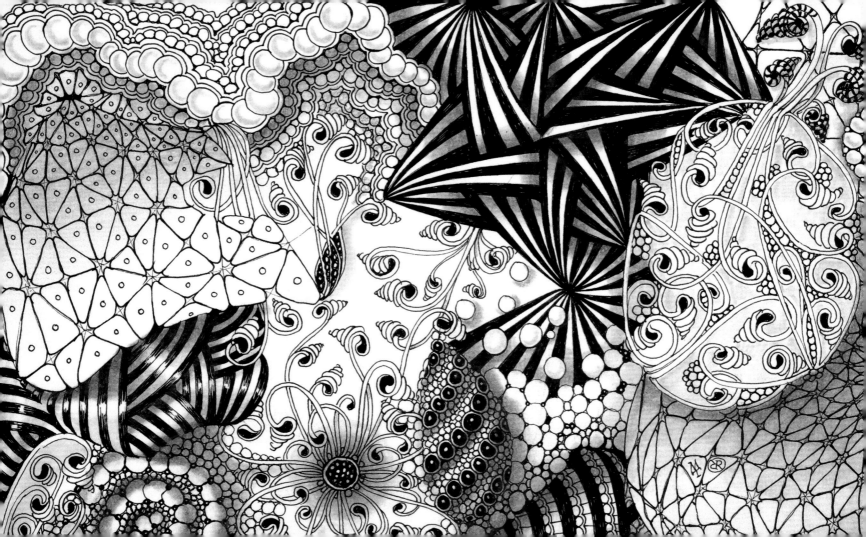

INTRODUCTION
시작하며

우리는 이 책을 '프라이머(Primer)'라 부릅니다. **젠탱글 메소드 (Zentangle Method)**를 탐색하고 즐기는 데 필요한 기본 원리와 설명을 담고 있기 때문이죠.

- primer[1] [prim-er or, esp. British, prahy-mer] 명사

 1. 기본 원리와 안내를 위한 책

또한 오늘날에는 거의 사용되지 않는 단어가 주는 19세기적인 느낌도 좋습니다. 사전에는 다음과 같은 3가지의 추가 정의가 실려 있는데 그 정의들은 이 책, 젠탱글 메소드, 아트폼 (Artform)에 멋지게 적용됩니다.

- primer[2] [prahy-mer] 명사

 2. 펌프에서와 같이 마중물 역할을 하는 것

많은 사람들이 다른 창조적 활동을 위한 영감을 얻기 위해 젠탱글 메소드를 훈련합니다.

- primer[3] [prahy-mer] 명사

 3. 페인트에서처럼 바탕이 되는 층, 밑칠, 애벌칠

이 책은 젠탱글 메소드의 계속적인 성장을 지원해줄 바탕을 가르칩니다.

- primer[4] [prahy-mer] 명사

 4. 큰 화약에 불을 붙이는 화합물. 뇌관, 도화선

작은 촉매가 처음의 불꽃보다 훨씬 큰 다른 현상을 불러일으킬 수 있습니다. 그렇게 많은 사람들이 젠탱글 메소드를 받아들이는 한 가지 이유는, 젠탱글 훈련이 그들의 내면에 오래 잠들어

있던 더 큰 창조력의 화약에 불을 붙여주기 때문입니다.

문화, 연령, 관심사가 다른 다양한 사람들이 왜 젠탱글 메소드를 즐길까요? 젠탱글 메소드는 창조성을 이완과 집중이라는 방식으로 샘솟게 해서, 그 결과 아름다운 예술품과 경이로운 느낌을 선사하기 때문입니다.

이 책을 읽은 후에는 꼭 시간을 내서 연습하기 바랍니다. 그래야 책에 있는 많은 양의 정보가 소화될 테니까요.

우리는 많은 탱글을 가르치고, 탱글들의 미묘함과 가능성을 설명합니다. 당신이 방금 시작한 초심자든 오랜 시간 젠탱글을 훈련해온 사람이든, 이 책을 읽고 또다시 읽는 중에 분명 가치와 영감을 발견할 것입니다.

이 책의 레슨과 연습문제를 탐색하고 즐기세요. 다른 이들이 그랬듯이, 당신은 새롭게 얻게 된 초점과 창조에 대한 열정을 발견하게 될 것입니다. 젠탱글 메소드를 배우고 젠탱글 아트를 창조한 후에 새로운 자신감을 찾을 수도 있습니다. 이전에는 그렇게 복잡해보였던 것이 사실은 아주 단순하고 쉽고 재미있다는 사실도 실감할 거예요!

지금 이 글을 쓸 때까지, 우리는 11년 동안 젠탱글 메소드를 가르쳐 왔습니다. 전 세계에 걸친 젠탱글 커뮤니티들이 전해준 젠탱글 메소드의 영향과 이점은 다음과 같습니다.

- 펜을 쓸 수 있다면 거의 모두가 아름다운 예술을 창조할 수 있습니다.
- 창의력이 넘칠 때 경이로움을 느낍니다. 그것은 때로 힐링이 필요한 것들의 치유를 돕습니다.
- 젠탱글 메소드로 창조하는 동안 경험하는 이완된 집중에는 예기치 못하는 많은 이점이 있습니다.
- 젠탱글 아티스트들은 전 세계의 커뮤니티에서 자신의 창조물을 기꺼이 공유합니다.

처음엔 젠탱글 메소드가 창의성을 발휘할 출구를 찾고 있는 사람들에게 가치가 있을 거라고 믿었습니다. 치유와 진정 효과에 대해 이렇게 많은 얘기를 듣게 될 줄은 상상도 못했어요. 이것은 아마도 젠탱글 메소드가 현대 사회의 불균형을 해결해주기 때문일 수도 있습니다. 다시 말해 대부분의 사람들은 자신의 창의성을 좀처럼 표현하지 않습니다. 대신 그들은 단지 다른 사람의 창의성을 흡수할 뿐이죠. 젠탱글 훈련(practice)은 창의적인 흐름과 집중을 가능하게 하고 격려합니다. 이것이 많은 사람이 말하는 '치유'라는 부수적 효과에 대한 놀라운 이야기들을 어

느 정도 설명할 수 있다고 생각합니다.

10여 년간의 경험과 피드백 그리고 발견을 거쳐 드디어 우리는 이 책을 출간하려 합니다. 젠탱글 메소드의 이해와 확산에 공헌한 사람들 모두에게 감사드립니다.

이 책의 정보를 '발견, 기법, 통찰'의 뷔페라 생각해주세요. 당신이 젠탱글 훈련을 이해하고 젠탱글 훈련을 통해 혜택을 얻게 되길 바랍니다. 우리는 이 뷔페에 중요하고 유용한 아이템들만 선정하려고 노력했으니, 모든 정보를 경험해보기 바랍니다. 물론 그 내용들이 규칙은 아닙니다. 당신이 이해하고 소화해서 당신 자신의 것으로 만들기를 바라는 제안입니다.

이 책에는 많은 정보가 있습니다. 그것들을 음미하고, 연습을 통해 새로운 통찰을 발견해보세요.

젠탱글을 탐험하고 경험하고 즐기도록 당신을 초대합니다. 젠탱글에 의해 열린 문은 상상 속에만 존재하던 세계로 이끌고, 이제까지 그려진 적이 없는 스트링과 탱글로 안내합니다.

무엇보다... 이 여정을 즐기시길!

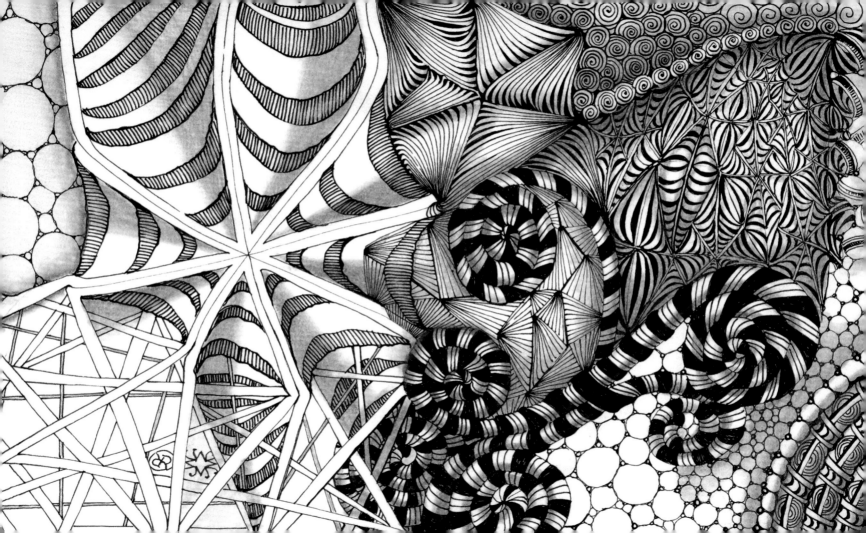

THE ZENTANGLE METHOD

단지 아래의 **원소 스트로크**(elemental stroke)*를 그릴 수만 있다면...

icso

...당신은 우리가 **탱글**(tangle)이라 부르는 패턴들을 그림으로 써 경이로운 예술을 창조할 수 있습니다. 당신은 그것이 쉽고 편안하고 재미있다는 것을 알게 될 거예요.

우리는 당신이 창조성과 집중력의 향상을 인지하고 경험하도록 당신을 초대합니다. 지금껏 인식했던 것보다 더 아름답게 패턴화된 세계를 발견하고 탐험하도록 당신을 초대합니다.

*책 뒤의 용어 해설에 나오는 용어는 처음 나올 때 볼드하게 표시했습니다.

간단한 그리기 방법을 훈련하는 것이 그렇게 많은 것들을 제공할 수 있냐고요? 지금 확인해보세요.

젠탱글의 시작

2003년 가을 어느 조용한 토요일 오후, 지금은 **젠탱글 메소드**(Zentangle Method)라 불리는 것에 영감을 준 경험을 했습니다. 우리의 첫 책 『더 북 오브 젠탱글(The Book of Zentangle)』에는 창조성과 공동체라는 세계적 현상을 촉발한 마법 같은 순간이 설명되어 있습니다.

우리는 그날의 통찰에서 영감을 얻어 젠탱글 메소드와 젠탱글 키트를 만들었습니다. 우리가 그랬듯이 예술을 창조하고 싶어 했지만, 자신은 예술가가 아니라고 믿거나(또는 듣거나) 아니면 이런저런 이유로 창작활동을 포기한 사람들을 떠올렸습니다.

만약 우리가 그들에게 쉽고, 재미있고, 편하게 할 수 있는 예술 형식을 제공한다면 어떨까? 그들이 첫 번째 시도에서 아름다운 예술이라는 결과물을 만든다면? 거기에 실수라는 것이 없다면? 사람들이 그것을 받아들일까? 좋아할까? 이제 우리는 그 답이 완벽한 '예스'임을 압니다.

우리는 젠탱글 메소드가 그냥 아티스트가 되고 싶어하는 것 이상으로 유익하다는 사실을 발견했습니다. 모든 연령대, 온갖 관심사를 가진 사람들이 젠탱글 메소드의 훈련이 자신들에게 어떻게 도움이 됐는지에 대한 경이로운 이야기들을 풀어놓았습니다.

각 단계들이 놀이처럼 단순해 보이고 젠탱글 키트 안의 여러 도구들이 무작위적으로 보일 수 있지만, 그것들은 젠탱글 메소드의 의식(ceremony) 안에서 특별하고 가치 있는 역할을 해냅니다.

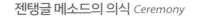

젠탱글 메소드의 의식 *Ceremony*

우리는 창조성이라는 내면의 문을 열어, 당신이 오랜 시간 배우지 않고도 쉽고 편안한 방식으로 아름다운 예술을 창조할 수 있도록 했습니다. 젠탱글 메소드는 창조성의 흐름을 막는, 아래와 같은 보편적인 장애를 피함으로써 그 목표를 달성합니다.

• 자기 비판
• 실패에 대한 두려움
• 즉각적인 긍정적 피드백의 결여
• 결과물에 대한 걱정
• 장기간의 훈련에 따른 좌절
• 영감의 결핍
• 다음에 해야 할 일에 대한 의문

젠탱글 메소드는 **한계의 우아함**(elegance of limits)을 통해 창의성을 고취합니다. 한계의 우아함이란 부드러운 경계선과 제한된 선택권으로 역설적이게도 창의성을 불러일으키는 지원 매트릭스(supportive matrix)입니다. 젠탱글 메소드는 당신이 종이에 펜을 대자마자 결과물을 얻을 수 있는 순서를 제시합니다. 처음에는 연필, 검정색 펜, 그리고 우리가 **타일**(tile)이라 부르

는 한 변이 3.5인치(89㎜)인 정사각형 흰 종이를 사용합니다.

젠탱글 메소드의 의식에는 8단계가 있습니다. 8단계는 이 책의 레슨 전반에 걸쳐 사용됩니다.

기본이 되는 8단계

1. 감사와 존중

그리는 법을 배우는 것과 감사가 무슨 관련이 있는지 의아할 수도 있습니다. 그러나 한번 해보세요. 당신은 곧 이 단계가 얼마나 소중한지 알게 될 것입니다. 몇 차례 깊은 숨을 쉬고, 아름다운 종이와 멋진 도구와 아름다운 무언가를 창조할 기회에 감사하며, 편안해지는 순간입니다.

2. 코너 점Corner Dots 찍기

빈 종이를 마주할 때 느끼는, 무엇을 해야 할까 하는 의문(그리고 흔한 두려움)을 해결하기 위해 우리는 단순한 것에서 시작합니다. 연필로 타일의 모서리 근처(모서리로부터 펜의 두께만큼 떨어진 곳)에 가볍게 점을 찍습니다.

이제 타일은 더 이상 빈 종이가 아니에요!

기대, 요구, 비판이 없이 젠탱글 메소드의 의식 순서에 따라 종이에 펜을 대기만 하면, 당신은 어디에 있더라도 원하면 언제든지, 창의성과 집중의 공간으로 들어갈 수 있는 피난처를 주머니 안에서 발견할 수 있습니다. 마트에서 계산을 기다릴 때도, 휴게실이나 강의실 어디에서든지요. 어떤 순간에도 당신의 주의를 이완하고 창조적 집중으로 바꿀 수 있습니다.

3. 테두리Border 그리기

모서리의 점들을 가벼운 선으로 연결하여 사각형을 만드는데, 이것을 **테두리**라 부릅니다. 테두리는 직선일 수도 있고 약간 휜 곡선일 수도 있습니다.

4. 스트링String 그리기

테두리 안에 연필로 가벼운 선을 그립니다. 우리는 이것을 스트링이라 부르는데, 스트링은 타일을 몇 개의 구획(section)으로 나눕니다. 그 구획 안에 탱글을 그리게 됩니다.

스트링은 어떤 모양도 가능해요. 가끔 테두리의 경계에 닿는 하나의 곡선일 수도 있고, 테두리의 한쪽에서 다른 쪽으로 가는 몇 개의 직선일 수도 있습니다.

5. 탱글Tangle 그리기

우리는 '단순한 스트로크를 미리 정의된 순서에 따라 그리는 패턴'을 지칭하는 단어로 '탱글(tangle)'을 선택했습니다. 스트링에 의해 만들어진 구획 안에 펜을 사용해 탱글을 그립니다. 탱글은 명사이면서 동사예요. 당신이 춤을 추듯이(you dance a dance), 타일의 구획 안에서 탱글을 탱글링합니다(we tangle our tangles).

6. 명암Shade 넣기

흑연 연필로 회색의 명암을 추가함으로써 타일에 대비 효과와 입체감을 줍니

다. 흑백의 2차원 탱글이 3차원처럼 보이게 됩니다. 우리는 찰필(종이로 만든 블렌딩 스텀프)을 써서 흑연을 섞거나 부드럽게 합니다.

7. 이니셜 쓰고 서명하기

젠탱글 아티스트들이 스스로의 창조적 역할을 인정하고 축하할 수 있도록 타일 앞면에 이니셜을 쓰도록 권장합니다. 많은 사람들이 이를 위해 자신만의 모노그램이나 '낙관'을 만들기도 해요. 타일 뒷면은 이름, 날짜, 코멘트를 위한 공간입니다.

8. 감사하기

우리는 감사로 시작하고 감사로 끝냅니다. 자신이 그린 타일을 손에 들고 팔을 쭉 뻗은 거리에서 이리저리 돌려보며 감상해 보세요. 당신이 창조한 것에 감사하는 시간입니다.

우리는 각자 안에 있는 무한한 창조성이 쉽게 넘쳐흐를 수 있도록 이 의식과 방법을 디자인했습니다. 당신이 이 책의 레슨과 연습을 탐색할 때는 이 8단계를 가슴에 새겨두시기 바랍니다.

젠탱글 메소드와 아트폼의 특징

젠탱글 메소드와 당신이 창조한 예술은 다음과 같은 독특한 특징을 갖습니다. 가능할 때마다, 특히 젠탱글 훈련을 시작할 때마다 이 특징들을 떠올린다면, 당신은 가장 유익한 젠탱글 경험을 하게 될 것이라고 믿습니다.

작은 타일

오리지널 젠탱글 타일은 한 변이 3.5인치(89㎜)인 정사각형 종이입니다. 모양, 크기, 색깔이 다른 타일도 준비되어 있지만 모든 타일은 충분히 작아서 쉽게 회전하며 그릴 수 있습니다.

연필 스트링

펜이 아닌, 연필로 그린 스트링은 사라질 수도 있습니다. 스트링은 구획들을 결합할 수 있고, 구획 너머로 확장될 수도 있습니다. 가볍게 그려진 연필 스트링은 도움을 주는 제안 같은 것이지 지켜야 할 엄격한 요구사항은 아닙니다.

쉽게 따라 그릴 수 있도록 간단한 지침이 있는 탱글들

젠탱글 메소드의 핵심적 특징은 이미 만들어져 있는 탱글들 중에서 선택한다는 것입니다. 각 탱글마다 쉽게 따라 그릴 수 있는 가이드가 있는데, 미리 정의된 일련의 단순한 스트로크를 어떻게 그리는지 보여줍니다.

이것의 중요성은 아무리 강조해도 지나치지 않습니다. 다음에 무엇을 그릴지, 어떻게 그릴지를 결정하지 않아도 됨으로써 당신은 쉽고 빨리 창조성이 풍부하게 흐르는 경험을 할 수 있게 됩니다.

비구상

젠탱글 아트는 위아래가 없습니다. 그래서 어느 방향으로든 회전하고, 감상하고, 그리고, 전시할 수 있습니다.

무계획

젠탱글은 계획되지 않았을 때 가장 생동감 넘칩니다. 하나의 타일이 완성된 순간 당신에게 놀라움과 기쁨을 줄 것입니다. 어떤 결과물이 나와야 하는지 정해진 게 없는데 어떻게 실패할 수 있을까요? 당신이 고정된 결과물을 염두에 두지 않는다면, 타일이 진화해 가는 풍경에 적응할 수 있고, 처음엔 꿈도 꾸지 못했던 곳으로 갈 수 있습니다.

편안한 위치에서 돌려가며 그리기

손이 편한 위치를 찾아 타일을 돌려가며 그립니다. 그러면 쉽게 그릴 수 있고, 유사한 스트로크들을 일관성 있게 그릴 수 있습니다. 당신이 매번 같은 근육을 사용하게 되기 때문입니다.

신중한 스트로크

천천히 신중하게 각각의 스트로크에 집중합니다. 당신은 앞일을 내다볼 필요도 없고 그러길 바라지도 않습니다. 다음 스트로크를 그릴 때가 되면 무엇을 할지 저절로 알게 될 것입니다. 젠탱글 메소드는 당신이 각각의 스트로크에 완벽하게 집중할 수 있게 해줍니다.

지우개도 없고 실수도 없다

삶에 지우개가 없듯 젠탱글 키트에도 지우개가 없습니다. 당신은 이른바 '실수'가 가치 있는 통찰과 새로운 기회로 이어지는 경우가 많다는 사실을 발견하게 될 것입니다.

가능한 최상의 재료

자신을 존중하고, 자신이 창조한 예술에 대한 존중이란 측면에서, 우리

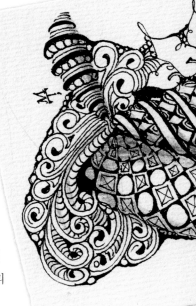

는 늘 가능한 한 최상의 재료를 사용할 것을 권합니다.

완전한 몰입

어떤 모델이나 지시사항을 보기 위해 당신의 작품에서 눈을 뗄 필요가 없으므로, 그리는 일에 완전히 몰입할 수 있습니다. 이것은 우리가 탱글을 외워서 그릴 수 있을 만큼 탱글과 친숙해지라고 권하는 이유이기도 합니다.

셀프 서프라이즈

계획하지 않는다는 젠탱글 아트의 본질을 지지하기 위해, 우리는 때때로 당신이 무작위로 탱글을 선택할 것을 제안합니다. 젠탱글 키트에 20면체 주사위(icosahedron die)와 레전드(legend)가 포함된 것이 이런 이유 때문입니다.

독특함과 독창성

젠탱글 메소드는 아티스트의 본성을 반영하는 아름답고 고유하고 독창적인 예술품을 탄생시킵니다.

흰색 종이, 검은색 잉크, 그리고 회색 명암

단순한 연필 명암이 있는 하얀색 종이와 검은색 잉크로 제한함으로써 당신은 더 탱글에 집중할 수 있고 어떤 컬러를 선택할지 고민하지 않아도 됩니다. 탱글들이 당신의 '컬러'입니다!

후회가 없다

비록 그 순간에 타일이 기대했던 대로 나오지 않더라도 던져버리지 마세요! 언제나 다른 타일, 또 다른 하루, 또 다른 스트로크가 있으니까요. 보관해두고 잠시 잊고 지내다가 나중에 새로운 관점으로 다시 바라보세요. 예전에 실수한 것에 감사할 만한 무언가를 찾을 수도 있고, 추가 작업을 통해 더 좋아질 부분을 발견하거나 다음에 작업할 타일에 적용할 영감을 얻을 수도 있으니까요.

완성의 기쁨

완성되지 않은 일들의 목록에 또 하나의 프로젝트를 추가하기보다는 무언가를 끝냈을 때 느끼는 편안함을 즐기세요.

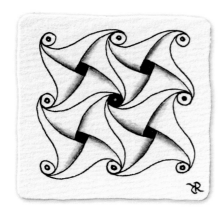

휴대성

젠탱글 재료들은 주머니에도 넣을 수 있도록 디자인되었습니다. 손바닥 위에 타일을 올려놓고도 탱글링할 수 있어요. 젠탱글 타일은 원할 때 언제나 들어갈 수 있는 안식처를 제공합니다.

언플러그드

젠탱글 아트는 외부 전원이 필요 없습니다. 즉, 당신의 선택권을 제한하는 어떤 프로그래밍도 되어 있지 않습니다. 외부의 취약한 장치에 의존하지도 않아요. 필요한 것은 오직 종이, 펜, 연필, 또는… 어쩌면 썰물 때 해변에서 나무 막대기 하나만 필요할지도!

모자이크의 일부

우리는 젠탱글 타일들을 하나의 모자이크로 조립되도록 디자인했습니다. 우리가 타일이라 부르는 이유입니다! 혼자서든 그룹으로 작업하든, 타일이 모자이크로 합쳐질 때 특별한 일이 일어납니다. 이러한 사실은 모자이크를 직접 보면, 특히 당신의 타일이 많은 아티스트들이 창조한 모자이크의 일부가 될 때 이해할 수 있습니다. 다른 아티스트가, 당신의 아름다운 타일이 모자이크에 어떤 특징을 더했는지에 대해 언급할 때에는 경이로운 느낌을 받을 것입니다.

감사하기

모든 것은 감사로 시작해서 감사로 끝납니다. 당신의 도구들에 대한 감사, 창조할 기회에 대한 감사, 그리고 방금 만든 아름다운 창조물에 대한 감사입니다.

젠탱글 훈련의 이점

당신은 당신만의 고유한 방식으로 젠탱글 여행을 경험할 것입니다. 우리의 젠탱글 훈련과 수년간 많은 젠탱글 마니아들의 피드백을 바탕으로 다음의 주제들을 발견하게 되었습니다.

자신감

젠탱글 훈련을 하다 보면, 예기치 않은 사건에 대응하는 방식에

있어 미묘하지만 중요한 변화를 알아차립니다. 우리를 놀라게 할 수도 있는 미래에 대해 보다 편안하게 느끼는 것입니다. 다음에 진행될 20단계가 아니라 바로 다음 단계, 모든 것이 어떻게 될 수 있고 또 어떻게 되어야 하는지가 아니라 그저 바로 다음 단계에만 집중하는 것의 가치를 배웠기 때문입니다.

특정한 결과를 계획하지 않고 각각의 스트로크에만 집중한다는 탱글링의 교훈은 퍼즐 전체를 풀어야 한다는 압박감을 완화시킵니다. 그것은 많은 이점을 줍니다. 상황은 전개되면서 자주 바뀌니까요. 스스로가 새로운 국면에 적절하게 반응하는 유연성을 가질 때, 성급하고 부정확한 결론으로 뛰어들 가능성이 줄어듭니다. 우리가 경험하는 각 단계(우리가 만드는 각각의 스트로크)가 퍼즐을 즉시 풀지는 못한다 할지라도, 퍼즐에 다른 부분을 추가하기 때문에 우리는 더 힘을 얻습니다.

우리는 행동방침에 지나치게 속박되거나 알 수 없는 미래를 통제하려고 애쓰기보다는, 때가 되면 무엇을 해야 할지 알게 되리라는 것을 확신합니다. 우리는 우리의 대응능력을 확신합니다. 우리는 그려야 할 때 어떤 스트로크를 그릴지, 때가 되었을 때 어떤 조치를 취해야 하는지를 알게 되리란 믿음을 배웠습니다.

역량 강화

예전에 한 고등학교에서 젠탱글을 가르칠 때의 일입니다. 학생들에게 우리가 가르칠 젠탱글 아트의 샘플을 보여줬을 때 그들은 절대 해낼 수 없다고 확신했습니다. 그러나 20분 후 모두가 할 수 없다고 '알고 있던' 예술을 창조했습니다. 우리는 그때 중요한 질문을 했습니다. "여러분이 할 수 없다고 알고 있는 것은 또 무엇이 있나요?"

학생들은 불가능해 보였던 과제를 간단한 요소/단계/스크로크들로 해체함으로써, 학생들은 누구나 무엇이든 할 수 있다는 것을 깨달았습니다. 그 경험은 우리 슬로건에 영감을 주었죠. "**한 번에 선 하나면 모든 것이 가능하다.(Anything is possible, one stroke at a time.™)**"

집중력

젠탱글 메소드는 집중력을 높여줍니다. 많은 사람들이 탱글링을 하는 동안 정보를 주의 깊게 듣고 기억하는 능력이 증가했다고 말합니다.

영감

'프라이머(primer)'의 정의 중 하나는 펌프를 작동시키는 것입니다. 창조성의 펌프에 마중물을 붓는 것은 작은 노력만으로 충분합니다. 젠탱글 훈련은 디자인 영감이나 문제해결을 위해 당신의 타고난 창조적 지혜에 접근(혹은 재점화)하도록 돕습니다.

창조성은 이미 당신 안에 존재합니다. 필요한 것은 창조성을 흐르게 하는 일입니다. 젠탱글 타일을 창조하면 가능하게 됩니다.

이완

젠탱글은 당신의 초점을 즉시 이동시켜줍니다. 당신을 짓누르는 것이 무엇이든 신속하게 그 마력에서 풀려나 평상심을 회복할 수 있습니다.

우리는 가끔 긴 하이킹에서 무거운 배낭을 벗을 때의 비유를 씁니다. 당신이 때때로 멈춰서 짐을 내려놓고 긴장을 풀도록 휴식을 취한다면 더 멀리 여행할 수 있습니다. 다시 배낭을 집어들 때 그 무게는 같을 테지만, 스스로에게 휴식을 주었기 때문에 훨씬 쉽게 배낭을 운반할 수 있습니다.

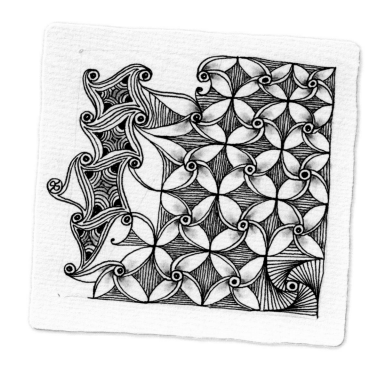

젠탱글을 사용하면 당신이 원할 때 언제든지 짐을 내려놓을 수 있는 도구와 이해를 가질 수 있다는 것을 아는 것은 위안이 됩니다.

인식의 확장

젠탱글 훈련은 당신이 알고 있던 것보다 더 크고 아름다운 세상을 발견하게 해줍니다. 일단 젠탱글 여행을 시작하면 세상은 결코 같아보이지 않을 거예요.

즉, 모든 곳에서 탱글을 보게 될 겁니다! 예전에는 주목하지 않았던 것들을 인식하게 됩니다. 옷과 바닥, 건물, 예술품, 책 등의 세밀한 모양과 패턴들이 더 선명해집니다. 자연에서도 더 많은 패턴을 보게 됩니다. 모든 것이 당신의 타일에 영감과 가능성을 제공하기 시작합니다.

자신이 속한 세계의 패턴들을 더 자각하게 되는 것처럼, 당신은 사회적 구조나 조직이란 확립된 패턴 뒤에 숨어 있던 스트링에 대해서도 더 각성하게 됩니다.

이러한 새로운 각성은 삶에 신선한 자극을 줍니다. 우리는 끝없이 전 세계 탱글러들과 공유할 아이디어를 찾습니다. 누군가 "어떻게 지내?"라고 물을 때마다 우리는 대답합니다. "사는 게 신나!"

안녕 내 친구들!

내 이름은 비쥬(BIJOU), 전 세계 탱글러들의 친구죠. 릭과 마리아가 파리로 마지막 여행을 왔을 때, (꾸며낸 이야기에 따르면) 나는 그들의 여행가방 안에 숨었어요.

지금 나는 매사추세츠 주에 있는 릭과 마리아의 젠탱글 정원에 있는 새 집에서 행복하게 산답니다. 젠탱글 아트에 관심을 갖게 된 지는 몇 년이 됐죠. 내 열정과 아이디어를 좋아했던 릭과 마리아는 나를 젠탱글 '마스코트'로 초대했어요.

그들은 이 책을 쓰기 시작하면서 나의 생각과 조언, 영감을 당신에게 나눠달라고 요청했어요. 이제 당신은 여기저기서 나를 보게 될 테고, 나의 제안들을 공유하게 될 거예요.

정말 고마워요. 젠탱글 아트를 창조할 굉장한 날들을 당신이 즐기게 되기를!

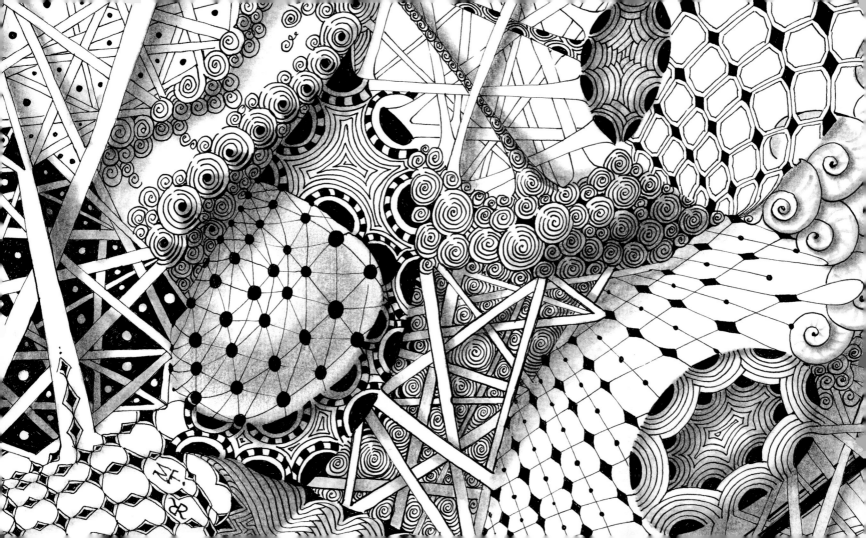

Lesson 1

YOUR FIRST TILE

—— 당신의 첫 번째 타일

크레센트문, 홀라보, 쁘렝땅, 플로즈와 함께 젠탱글 타일 창조하기

오라, 드로잉 비하인드, 탱글 조합 배우기

준비

- 편안한 장소를 찾는다.
- 어수선한 것들을 치운다.
- 펜, 연필, 찰필, 오리지널 젠탱글 타일(흰색, 3.5인치 정사각형)을 챙긴다.
- 아름다운 도구들에 주목한다.
- 이 기회에 감사한다.

비쥬가 말하길:

천천히 하세요! 달팽이에겐 느긋해지는 것이 쉬울 것이라 생각하겠지만, 달팽이라도 서두를 때가 있답니다. 마음을 느긋하게 하고 신중하게 스트로크를 그릴 때 탱글링을 훨씬 더 즐길 수 있습니다.

더 크게 그리세요! 처음 시작했을 때, 나는 탱글을 작게 만들었어요. 그 후에 탱글을 크게 그리면 훨씬 더 즐겁다는 걸 발견했지요. 게다가 탱글을 너무 작게 그리면 현기증이 날 수도 있답니다!

당신은 수업을 계속하면서, 각 탱글을 따라 그릴 수 있는 **스탭아웃(step-outs)**과 탱글링하는 방법의 예를 찾을 수 있을 것입니다. 꼭 '한 번에 하나의 스트로크'이란 지시를 따라주세요. 첫 번째 탱글은 핵심적인 젠탱글 드로잉 원리를 보여줍니다.

당신의 첫 번째 타일 시작하기

- 이 고급 종이의 질감과 두께를 느껴보세요.
- 연필을 잡습니다.
- 타일의 각 모서리에 부드럽게 점을 찍습니다.
- 각 점들을 선으로 연결해서 테두리를 만듭니다. 이 선들은 직선일 수도, 곡선일 수도 있습니다.
- 알파벳 'Z' 모양으로 스트링을 그립니다. 오른쪽처럼 Z는 테두리의 네 변에 모두 닿아서 4개의 구획을 만들어야 합니다.
- 연필을 내려놓고 펜을 들어 뚜껑을 엽니다.
- 네 개의 구획 중에서 첫 탱글을 그릴 하나를 선택합니다.

제안:

이 페이지를 넘기기 전에 첫 번째 구획을 선택하세요!

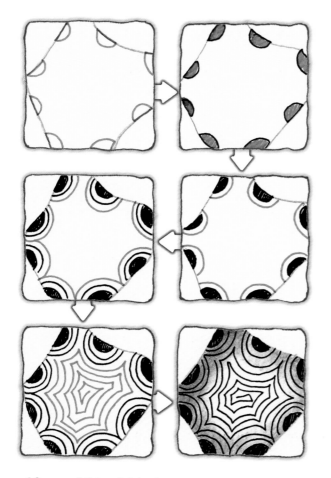

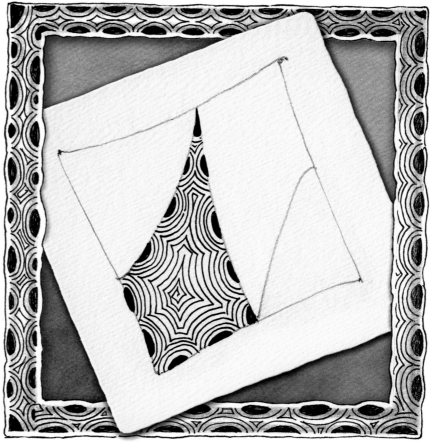

크레센트문 *Crescent moon*

첫 번째 워크숍 이래 우리는 늘 크레센트문을 제일 먼저 가르칩니다. 단순하고 역동적인 크레센트문은 중요한 젠탱글 원리이자 기법인 '오라(aura)'를 보여주는 이상적인 사례입니다. 우리는 '오라잉(aura-ing)'을 '방금 당신이 그린 이미지 주위를 둘러싸고 선을 그리는 행위'라고 묘사합니다. 즉 후광이나, 고요한 연못에 조약돌을 던졌을 때 퍼져나가는 잔물결과 비슷합니다. 일련의 오라들은 동일한 간격을 갖도록 그립니다.

크레센트문을 시작하려면, 선택한 구획의 경계선 안쪽을 빙 둘러 반원 모양을 그리세요. 무당벌레가 한가롭게 기어다니듯이요. 당신이 편안하게 느끼는 속도로 신중하게 펜을 움직이세요. 타일을 돌려가며 그린다는 점도 기억하세요. 당신의 손이 가장 편안한 위치를 찾은 다음, 그리면서 타일을 움직이면 됩니다. 그러면 손은 이완된 상태에서 온화하고 편안하게 펜을 이끕니다.

그 다음 무당벌레 모양을 채우세요. 이 과정을 즐기세요. 서두르지 말고 편안한 속도를 찾으세요. 타일을 계속 움직이면서, 무당벌레 모양이 흰색에서 검은색으로 바뀌는 모습을 관찰하세요.

다음 단계: 오라 그리기!

만약 당신이 오른손잡이라면, 무당벌레를 펜의 왼쪽에 두세요. 그래야 손이나 펜이 당신이 그리고자 하는 윤곽을 가리지 않고 선명하게 볼 수 있습니다. 이제 무당벌레 모양의 둘레에 오라를 그리기 시작하세요. 필요하다면 타일을 돌려서 손이 한 번 자리 잡은 위치에서 벗어나지 않게 하세요. 당신은 곧 무의식적으로 그렇게 하게 될 거예요. 당신은 다른 사람들이 타일을 어떻게 돌리면서 그리느냐에 따라 능숙한 **탱글러(tanglers)**를 구분해낼 수 있습니다.

당신이 그리고 있는 각각의 오라에 전적으로 집중하세요. 지금이 '이완된 젠탱글 집중 상태'로 들어가기 쉬운 시간입니다. 다음에 뭘 그릴지 생각하거나 계획할 필요가 없기 때문이에요. 그저 다음 모양으로 옮겨가서 그 둘레에 오라를 그리고, 또 그 다음 모양으로, 스텝아웃에서처럼 오라로 구획이 가득 찰 때까지 계속 그리세요. 다 그린 후 어떤 모양이 될지 염려하지 마세요. 이미 그린 오라 바로 옆에 오라를 그린 것처럼, 오직 지금 그리고 있는 오라에만 집중하세요.

당신의 크레센트문이 바로 눈앞에 거의 완성된 모습을 드러내

기 시작했습니다. 그리기는 간단하지만, 이 기본 탱글은 꽤 복잡해 보입니다. 크레센트문을 몇 번만 그려보면 그렇게 생각하지 않을 거예요. 이 탱글에 익숙해지면 30, 31페이지의 **탱글레이션(tangleation 탱글의 변형)**도 확인해보세요. 처음 모양을 변형하고, 다른 모양을 추가하고, 오라의 스타일을 바꿈으로써 이 단순한 탱글의 무한한 변형을 그리는 일이 얼마나 쉬운지 알게 됩니다.

난 거울을 볼 때마다 오라를 봐요. 그것이 내 껍데기가 자라는 방식이거든요. 한 번에 한 오라씩.

우리 달팽이들은 절대 서로의 나이를 묻지 않아요... 그냥 오라의 수를 세면 되니까요.

또한 크레센트문이 초보자용이긴 하지만, 능숙한 탱글러들도 여전히 이 탱글을 사랑한다는 것을 알게 될 겁니다. 이 탱글레이션들을 탐색해보고 자신만의 것을 창조하세요.

다음 탱글로 넘어가기 전에, 시간을 내서 당신이 방금 창조한 것을 즐겨보세요. 타일을 손에 들고 팔을 쭉 뻗어서 이리저리 돌려가며 감상해보세요.

홀라보 Hollibaugh

우리는 다음으로 홀라보를 가르칩니다. 이 인상적인 탱글의 직선들은 크레센트문의 곡선과 잘 어울립니다. 이 탱글 역시 또 하나의 핵심적인 젠탱글 원리인 '**드로잉 비하인드(drawing behind)**'를 가르쳐줍니다.

홀라보(발음 : haul'-a'-baw')를 디자인한 닉 홀라보(Nick Hollibaugh)는 조각가이자 가구 디자이너이며, 탁월한 목공예가입니다. 아마도 그는 아무렇게나 쌓여 있는 널빤지 더미에서 영감을 얻은 듯합니다. 고가도로의 조감도나 잔디 이파리에서 볼 수 있는 패턴이죠. 어디에서 영감을 받았든, 이 예측하기 어려운 패턴의 무작위성은 친숙하면서도 정교합니다.

홀라보는 복잡해 보이지만 그리기 쉽고 재미있습니다. 젠탱글의 탱글은 단순한 스트로크로 구성되어 있으며 배우기 쉬운 단계로 반복됩니다. 이것은 젠탱글 메소드에 따라 탱글링하는 것과 일반적인 그림이 다르다는 것을 보여주는 좋은 예입니다.

이 탱글에 대한 닉의 **해체(deconstruction)**는 탱글을 재구성하는 즐거움을 줍니다.

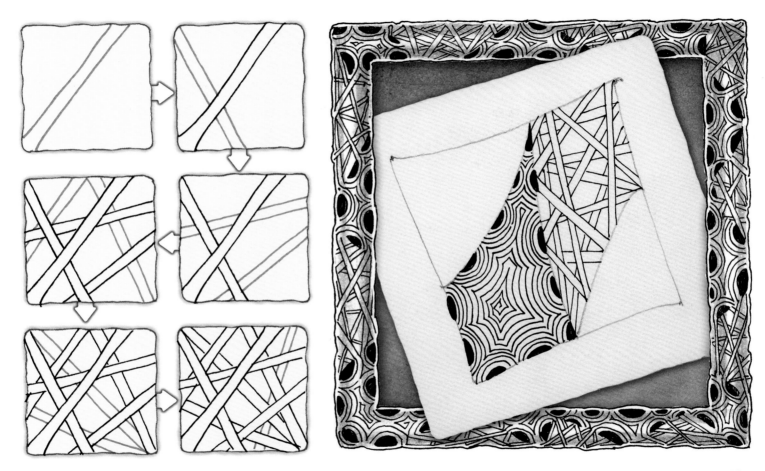

이제 시작해볼까요? 타일에 남아 있는 세 구획 중 하나를 선택하세요. 펜으로 한쪽 변에서 다른 쪽 변으로 해당 구획의 중간을 가로지르는 직선 하나를 그립니다. 그 다음, 그 직선에서 연필 폭 정도 떨어진 곳에 직선과 평행이 되도록 오라를 그려 두 평행선의 '보드(board)'를 만듭니다.

이제 타일을 돌려서 처음 그린 평행선과는 다른 각도에서 또 하나의 선을 그리기 시작합니다. 당신이 처음 그린 보드에 이르렀을 때 펜을 들어서 보드의 반대쪽으로 건너뜁니다. 그런 다음 그 반대쪽에서 선 긋기를 계속합니다. 이렇게 하면 방금 그린 선은 처음에 그린 보드 밑으로 지나가는 것처럼 보입니다. 이제, 첫번째 보드 밑으로 지나가는 것 같은 보드의 착각을 완성하기 위해서 방금 그린 선에도 오라를 그립니다. 홀라보 같은 타일에서 '드로우 비하인드'란 바로 이런 의미입니다.

이를 반복해서 임의의 각도로 더 많은 보드를 추가합니다. 일부 보드는 다른 것보다 더 넓거나 좁게 그릴 수 있습니다. 이 구획을 다 채울 때까지 혹은 당신이 원하는 모양이 될 때까지 계속합니다. 이것이 기본적인 홀라보입니다. 뒤에서 홀라보의 경이로운 탱글레이션도 탐색할 예정입니다.

자연(自然)도 홀라보 타입으로 탱글을 그려요. 언제 한번 내 눈높이쯤으로 시선을 내려서 풀밭을 바라보세요. 모든 풀잎들이 홀라보의 원리에 따라 아름답게 배열되어 있을 거예요. 다시 말해 각각은 다른 것의 뒤쪽으로 그려진 것처럼 보이죠. 당신이 타일에 그렸던 것과 똑같이 말입니다!

쁘렝땅 *Printemps*

'쁘렝땅(봄을 뜻하는 프랑스어)'은 상징적이고 반복적인 모양의 단순한 나선형(소용돌이선) 탱글로서, 집중하기 쉽고 탱글링의 즐거움을 만끽하게 해줍니다.

당신의 타일에 남아 있는 2개의 구획 중 하나를 선택하세요. 이 수업에서는 첫 번째 나선형을 구획의 중앙에 그립니다. 한 점으로 시작해서 점 주위를 돌아가는 점점 더 큰 나선형 곡선을 오라잉하세요.

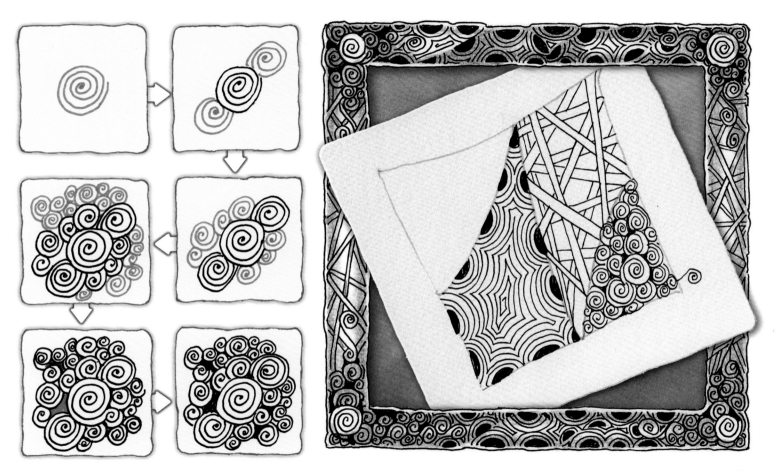

다음에 또 다른 나선형을 그립니다. 처음 그린 나선형에 부딪히면 거기서 멈출 수도 있고, 홀라보 타입으로 '드로우 비하인드' 할 수도 있습니다. 구획을 채울 때까지 계속하세요.

만약 나선형 사이에 작은 틈이 있으면 색칠하세요. 검정색만으로 꽉찬 영역은 대비와 극적(드라마) 효과를 더해줍니다.

플로즈 *Florz*

젠탱글 초기에는 집안에 있는 패턴들로부터 쉽게 영감을 얻곤 했습니다. 우리는 많은 시간을 보내는 아늑한 주방 바닥의 타일 패턴으로부터 플로즈 탱글을 해체해냈습니다. 아마 당신은 바닥 타일뿐 아니라 직물 디자인, 건축 디자인, 도자기에서 이 고전적인 패턴을 본 적이 있을 거예요.

당신의 타일의 마지막 남은 구획 안에 펜으로 그리드(격자무늬)를 그리세요. 선들을 완벽하게 직선과 수직으로 그릴 수도, 사례에서 보듯이 약간 휘어진 곡선으로 그릴 수도 있습니다.

그 다음엔 선들이 교차하는 곳마다 작은 사각형을 그립니다. 작은 사각형 혹은 다이아몬드 모양의 모서리가 미리 그어진 선들

과 만나도록 그려야 해요. 이제 작은 사각형을 색칠하면, 우와! 십자 선들은 다이아몬드 모양 아래로 사라지고 패턴이 나타납니다! 이 단순하고 매력적인 패턴 안에서 어우러지는 빛과 어둠의 조화는 타일에 극적인 느낌을 더합니다. 플로즈는 아주 다양하게 탱글레이션에 활용할 수 있습니다. 당신이 좋아하는 탱글에 플로즈를 혼합하고 무슨 일이 일어나는지 보세요.

우리는 이 장의 마지막에서 몇 가지 탱글레이션 사례를 보여줄 것입니다. 탱글들을 함께 혼합하는 것이 얼마나 쉬운지 알 수 있을 거예요.

그리드 선을 구부려 다른 모양이 되도록 해보세요. 여기저기 오라를 넣거나 명암을 약간만 더해보세요.

이 단순한 탱글들을 배움으로써 당신이 활용할 탱글 팔레트가 최소한 수백 개는 늘어났습니다.

이 탱글들을 젠탱글 훈련에 자주 사용해서 자신의 것으로 만드세요. 머지않아 당신의 스타일로 표현되는 당신의 탱글 그룹이 생겨나기 시작할 테니까요. 당신만의 것이에요. 어느 위대한 예술가처럼 말이죠!

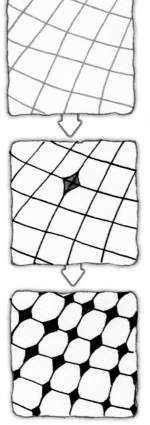

비쥬가 말하길:

나는 부엌 바닥을 기어서 다니기 때문에 이 패턴을 볼 수가 없었어요. 그런데 어느 날 딕과 마리아가 나를 가진 테이블 위에 올려주었답니다. 그때서야 나는 그것을 보았어요. 아주 명료하고 극적이었죠! 때때로 당신은 무엇인가의 패턴을 알아채기 위해 그 대상을 떠나야 한답니다.

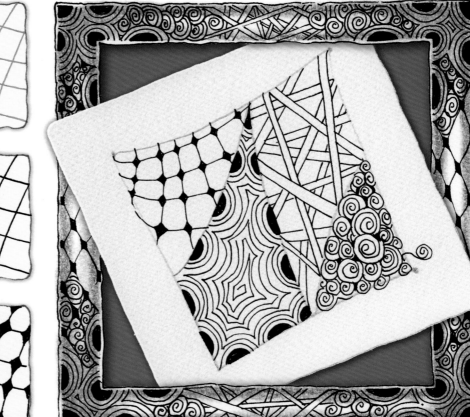

명암 넣기

탱글을 다 그렸다면 명암 넣기를 권합니다. 명암은 젠탱글 아트에 깊이와 차원을 더합니다. 우리 삶의 경험이 회색빛 명암을 드러내듯 젠탱글 아트도 그렇습니다. 당신이 아주 깨끗한 흰색 종이에 신중하게 검은색 선들을 그렸더라도, 명암은 2차원의 탱글을 3차원의 탐험여행으로 바꿀 기회를 줍니다.

당신은 명암을 넣기 전에 타일을 미리 판단하지 않도록 배울 것입니다. 명암은 마치 케이크에 올리는 프로스팅처럼, 타일에 아주 많은 것을 더해주기 때문이에요. 이 책의 뒤에서 한 챕터 전체를 명암에 대해 할애하지만 여기서 잠깐, 당신이 젠탱글 방식으로 명암을 넣을 수 있도록 몇 가지를 소개해봅니다.

- 중간 무르기의 연필을 뾰족하게 깎아 사용합니다.
- 연필심의 뾰족한 끝이 아닌 측면을 사용합니다.
- 연필 끝을 당신이 가장 어둡고 명확하게 만들고 싶은 부분에 맞춥니다.
- 편안하게 타일을 돌리는 것을 잊지 마세요.
- 어두운 부분은 뒤로 물러나는 것처럼 보이고, 밝은 부분은 솟아오르는 것처럼 보입니다.
- 광원(光源)이나 방향 같은 전통적인 명암 기법에 신경 쓰지 않아도 됩니다.
- 흑연을 문질러 번지게 하는 효과를 내기 위해 손가락을 사용할 수도 있지만 우리는 찰필을 씁니다. 의도적이고 깔끔하게 흑연을 번지거나 섞이게 할 수 있기 때문이에요.
- 탱글 전체에 번져서 흰색 영역을 다 덮지 않도록 조심하세요. 당신이 원하는 것은 대비효과랍니다. 명암을 만들기 위해서는 빛도 필요한 법이에요.

크레센트문에 명암 넣기

크레센트문에 명암을 넣으려면 무당벌레 모양들 사이의 탱글 가장자리를 연필로 칠합니다. 연필을 낮은 각도로 눕혀서 잡고 연필 끝이 바깥쪽 가장자리로 향하도록 합니다(다음 페이지 왼쪽 그림 참조).

그런 다음 찰필이나 쉐이딩 스텀프를 이용해 흑연을 부드럽게 번지게 하는데요, 작은 원을 그리듯 문질러 가운데를 향해 흑연을 끌어당김으로써 점점 어둠에서 밝음으로 변화하는 섬세한 전이를 표현합니다. 그러면 가운데가 도톰하게 솟아올라 보이

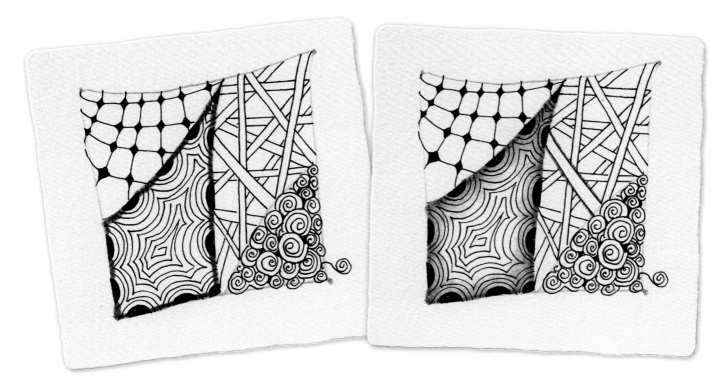

는 쿠션 느낌이 생겨납니다(오른쪽 그림 참조). 찰필도 연필처럼 눕혀서 잡으세요. 어둠에서 밝음으로의 전이가 더 부드러워지고, 찰필을 더 오래 쓸 수 있습니다.

크레센트문의 잠재력을 탐구하다 보면, 이 탱글에 명암을 넣는 많은 방법을 찾아내게 될 것입니다.

홀라보에 명암 넣기

당신이 그린 첫 번째 '보드'를 찾으세요. 보드 양쪽을 연필로 흑연을 칠한 다음 찰필로 가장자리를 문지릅니다. 왼쪽 그림에서 명암이 들어간 보드가 다른 보드 위로 떠오른 것처럼 보이는 것에 주목하세요. 가장 어둡게 만들고 싶은 부분 쪽으로, 이 경우엔 보드의 바깥쪽 가장자리 쪽으로, 연필의 끝을 갖다 대라는 앞의 힌트를 명심하세요. 같은 방식으로 찰필을 잡고 흑연의 바깥쪽 가장자리를 부드럽게 만드세요.

이제 다음번 '보드'를 찾아 명암을 넣으세요. 모든 보드에 명암을 넣어도 되고, 몇 개에만 넣어도 됩니다.

흑연을 많이 칠할 필요가 없다는 것을 기억하세요. 찰필로 넓게 번지게 할 수 있기 때문에 조금이면 됩니다. 오른쪽 그림에서 우리가 배경으로까지 더 멀리 흑연을 퍼지게 한 것을 주목하세요.

명암을 넣을 때도 편안하게 타일을 돌리는 것을 잊지 마세요.

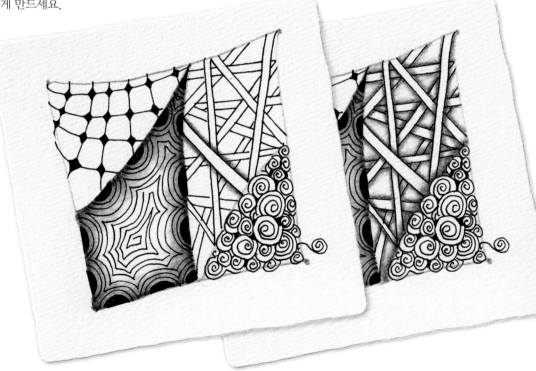

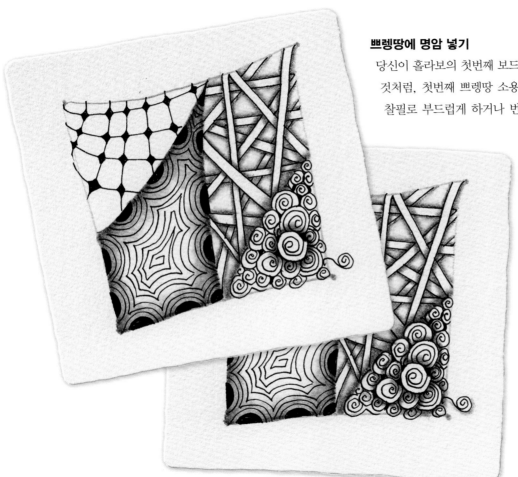

쁘렝땅에 명암 넣기

당신이 홀라보의 첫번째 보드를 다른 보드 위로 '들어올렸던' 것처럼, 첫번째 쁘렝땅 소용돌이 주위에 흑연을 칠한 다음 찰필로 부드럽게 하거나 번지게 해서 쁘렝땅을 '들어올릴' 수 있습니다. 첫번째 쁘렝땅이 주위의 다른 것들 위로 어떻게 맴도는지 주목해 보세요.

모든 쁘렝땅에, 아니면 한두 개의 주위에만 명암을 줄 수도 있습니다.

이 타일에서 우리는 모든 쁘렝땅에 명암을 넣었고, 테두리를 벗어나는 쁘렝땅에 약간의 공간감을 주기 위해서 찰필에 묻어 있는 흑연을 사용했습니다.

플로즈에 명암 넣기

플로즈는 다양한 방법으로 명암을 넣을 수 있어요. 크레센트문에서 했던 것처럼 전체 구획을 하나의 단위로 취급할 수도 있지만, 여기서는 탱글 각각의 요소에 명암을 넣습니다. 하얀 모양 각각의 오른쪽 아래에 약간의 흑연을 칠한 다음, 찰필로 흑연을 모서리에서 양옆으로 끌어당깁니다. 그렇게 하면 각각의 하얀 모양은 쿠션이 부풀어오른 것처럼 보입니다.

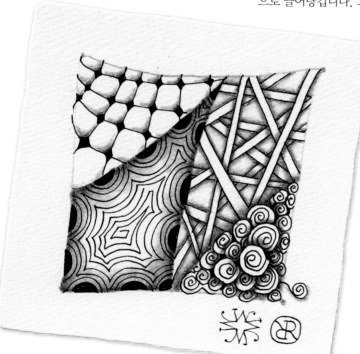

서명과 코멘트

아티스트는 자신의 작품에 서명합니다. 그래서 우리는 젠탱글 의식의 한 요소로서 타일에 서명을 하도록 합니다. 젠탱글 아티스트, 즉 탱글러들은 전통적으로 타일의 두 곳에 서명을 합니다. 우리는 탱글러들에게 타일의 앞면에 서명하기 위해 낙관(chop)이나 심볼(보통 이름의 이니셜들로 구성됩니다)을 만들 것을 권장합니다. 이 책에서 우리의 낙관과 서명들을 보게 될 겁니다. 세월이 흐르면서 우리의 낙관은 계속해서 진화했습니다. 당신도 그럴 거예요!

타일 뒷면에는 몇 개의 선이 있습니다. 여기에 서명할 수 있고, 어쩌면 날짜 혹은 이 타일과 당신의 경험에 대한 추가적인 코멘트도 적어 넣을 수 있을 겁니다.

많은 사람들이 저널링 습관의 일환으로 젠탱글 타일을 활용합니다. 타일 뒷면은 앞면의 비언어적 저널링에 덧붙이는 메모 공간인 셈입니다.

an original

zentangle®

Maria Rich

Our first tile for
Zentangle Primer
Vol. 1 9·24·15

zentangle.com

Copyright © 2004-2011 Zentangle, Inc. All Rights Reserved

#zp1title1

감상하고 감사하기

타일에 서명하고 코멘트를 남겼다면, 타일을 들고 팔을 뻗어서 여러 방향으로 돌려가며 감탄해보세요. 당신이 창조한 것에 대한 감사는 물론 이것을 창조했던 그 시간에 대한 감사, 그리고 당신이 이것을 창조했다는 사실에 감사하세요. 타일을 돌려보고, 팔을 쭉 뻗은 거리(당신이 그릴 때와는 다른 거리)에서 타

일을 볼 때 당신은 감사할 새로운 무언가를 발견할 수도 있습니다. 마찬가지로 며칠, 몇 주, 몇 달 후에 다시 타일을 보면 무언가 특별하고 새롭고 영감을 주는 것을 발견할지도 모릅니다.

모자이크

수업을 할 때 우리는 모든 사람에게 자신의 타일을 모자이크로 모으도록 요청합니다. 모자이크에서 당신의 독특한 타일이 다른 타일과 어떻게 잘 어울리는지 깨닫는 순간 놀라운 충격을 줍니다. 모두가 같은 설명을 들었음에도 타일은 각각 다릅니다. 당신이 저지른 실수라고 생각한 것도 사라진 것 같습니다. 타일은 제각각 아티스트의 독특한 해석을 표현하지만 모자이크 그룹 안에서 조화롭게 어울립니다.

젠탱글 **모자이크앱**(iOS 및 Android)에 가입해서 세계적인 가상 모자이크에 참여해보세요.

이 책 각 장의 연습문제에 있는 해시태그를 사용해서, 모자이크앱에 당신의 타일을 추가하고 다른 사람의 타일을 감상하세요.

방금 당신은 몇 개의 탱글을 배웠을까요?

당신이 4개라고 한다면, 맞습니다. 10개라고 한다면, 더욱 맞습니다. 만약 '무한하다'라고 한다면, 당신이 우승자입니다. 30~31페이지를 보면, 탱글을 끝없이 바꾸고 조합할 수 있음을 알 수 있습니다. 이러한 탱글의 응용을 탱글레이션이라 부릅니다.

끝없는 탱글레이션 세트를 만들기 위해 '프라이머리' 탱글이 많이 필요하지는 않습니다. 예를 들어 디지털 기기들은 적녹청(RGB), 3가지 빛깔의 조합으로 수백만 가지 색상을 표현합니다.

프라이머리 탱글 하나를 배울 때마다 당신의 탱글 팔레트는 기하급수적으로 늘어납니다. 얼마나 멋진 일인가요?

12페이지로 한번 돌아가 볼까요? 그 페이지엔 당신이 배웠던 프라이머리 탱글 4가지만 있습니다. 그 4가지의 수많은 탱글레이션 중 일부만이 포함되었을 뿐입니다.

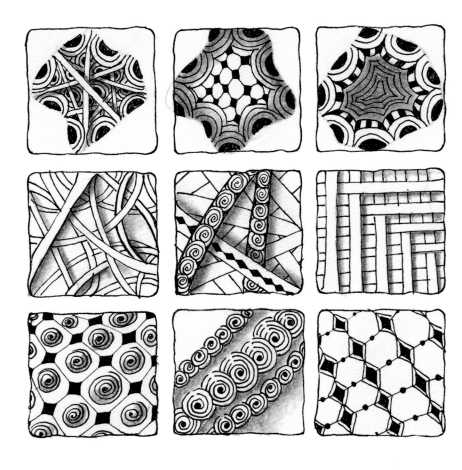

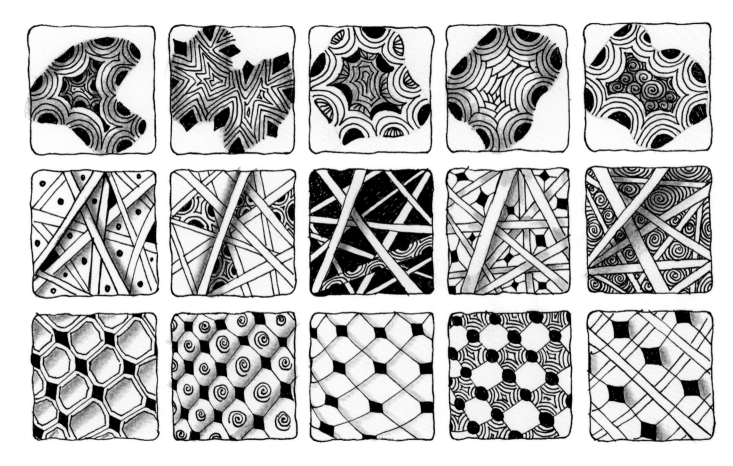

방금 당신은 무엇을 배웠을까요?

레슨1에서 당신은 다음의 것들을 배웠습니다.

젠탱글 메소드의 기본 8단계

- 감사와 존중
- 코너에 점찍기
- 테두리 그리기
- 스트링 그리기
- 탱글 그리기
- 명암 넣기
- 이니셜과 서명
- 감사하기

4개의 탱글

- 크레센트문(Crescent moon)
- 홀라보(Hollibaugh)
- 쁘렝땅(Printemps)
- 플로즈(Florz)

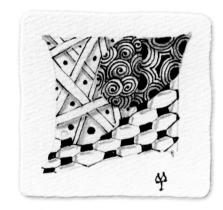

2개의 젠탱글 원리

- 오라잉(Aura-ing)
- 홀라보 타입으로 드로잉 비하인드(Drawing behind)

3개의 유용한 제안

- 편안하게 타일을 돌리면서 탱글을 그리고 명암을 넣어요.
- 스스로 편안하게 느껴질 정도까지 속도를 늦춰 신중하게 스트로크를 긋습니다.
- 크기를 실험합니다(때로 탱글을 크게 만드는 데 도움이 됩니다).

젠탱글 방식의 명암

- 명암은 깊이와 극적 효과를 더합니다.
- 대비효과를 위해 일부 구역은 명암을 넣지 않습니다.
- 명암을 넣지 않은 요소는 타일에서 솟아오르고, 명암이 들어간 요소는 뒤로 물러납니다.
- 명암을 넣으면 타일의 겉모습이 바뀝니다.
- 찰필은 흑연을 섞는 데 사용합니다.

탱글 조합하기

- 레슨1에서 배운 4개의 탱글만 조합해도 수많은 탱글레이션을 만들 수 있습니다.

연습문제

문제를 풀면서 배운 것을 마음에 새기세요.

연습문제1 #zp1x1
이들 4개의 탱글을 이용해 각각 명암을 다르게 넣어 또하나의 타일을 만드세요.

연습문제2 #zp1x2
방금 배운 탱글 중 2개를 사용해 타일을 만드세요. 탱글을 변형하거나 조합해 새로운 탱글레이션을 만들어보세요.

연습문제3
30~31페이지에서 각 샘플들을 살펴보세요. 어떤 탱글들이 사용됐을까요?

우리는 이 드로잉 과정을 '젠탱글의 탱글 컬렉션'이라 하지 않고 '젠탱글 메소드'라 부릅니다. 젠탱글 메소드를 훈련하기 위해서는 탱글이 많이 필요하지 않습니다. 우리는 새로운 탱글을 발견하고 공유하는 것을 좋아합니다. 우리는 다른 사람들이 새로운 탱글을 발견하고 공유하도록 영감을 주는 일을 좋아합니다. 하지만 본질적으로 젠탱글 메소드는 종이에 펜을 대고 그 과정을 즐기는 것에 관한 내용입니다.

우리는 이 책에서 많은 탱글을 가르칠 것입니다. 당신은 다양한 탱글레이션을 통해서 젠탱글 메소드를 훈련할 수 있고, 그러면 같은 탱글을 두 번 그리지 않을 수 있습니다. 하지만 젠탱글 메소드의 많은 매력을 놓치게 될 거예요. 우리는 당신이 시간을 가지고 충분히 각각의 탱글에 익숙해지도록 외울 것을 권장합니다. 당신과 당신의 손이 펜으로 다음에 무엇을 그려야 할지 '알고' 있어서 술술 그리게 될 만큼 그 탱글의 특징을 직접 느껴보세요. 마치 새로운 노래를 배우는 것이 그것을 '외워서' 연주할 때와 다르게 느껴지는 것과 비슷합니다.

시간이 지나면 '외워서' 탱글을 그릴 수 있게 될 거예요. 그러면 당신은 탱글들의 잠재력을 탐구하고 탱글들을 예상하지 못한 방식으로 결합하는 일이 더 편안하게 느껴질 거예요. 각 탱글 안에서 스트로크의 반복을 즐기세요. 뿐만 아니라 같은 탱글을 반복적으로 사용하는 것도 즐기세요. 종종 우리는 고급반 워크숍에서 줄곧 크레센트문과 홀라보만을 반복하곤 합니다. 당신은 같은 탱글을 되풀이해서 그릴 수 있고, 그 결과물이 결코 싫증나지 않는다는 것을 알게 될 겁니다. 왜냐하면 각각의 스트링과 매 순간이 새롭고 흥미롭기 때문입니다.

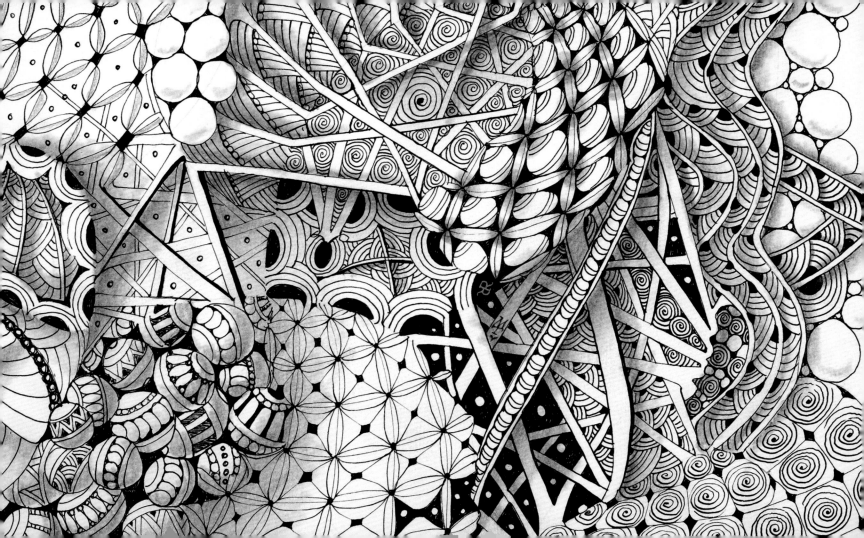

LESSON 2
YOUR NEXT TILE

당신의 다음 타일

샤트턱, 제티스, 베일 탱글로 젠탱글 타일 창조하기

준비

편안한 장소를 찾아서 새로운 타일을 꺼냅니다. 검정색 01 피그마 마이크론 펜, 연필, 찰필도 준비합니다. 젠탱글 메소드의 모든 단계를 염두에 두고 실제로 실행하세요.

시작

숨을 깊이 쉬고 지금 이 순간과 당신의 도구들에 감사한 다음, 모서리에 점을 찍어 테두리를 만드세요. 그리고 옆의 타일처럼 2㎝ 정도의 간격을 두고 대각선 방향으로 2개의 평행선(직선이든 곡선이든)으로 이루어진 스트링을 그립니다.

샤트턱 Shattuck

샤트턱은 그리기 쉽고 명암 넣기도 재미있는 다재다능한 탱글이에요. 가운데 구획에 이 탱글을 그려볼까요? 크레센트문에서 배운 오라잉 기법이 샤트턱에서 어떻게 사용되는지 주목해보세요. 오라는 매우 중요합니다. 모든 선들의 조합이 일련의 오라이기 때문이에요(다음 페이지 스텝아웃을 참조하세요).

샤트턱의 처음 모양은 곡선이거나 직선일 수 있는데, 동일한 단

계와 원리가 적용됩니다. 이어지는 모든 선들은 처음 모양을 반복(오라)하면서, 각 오라 사이의 간격을 일정하게 유지하세요.

샤트턱에 명암을 줄 때, 좁은 평행선의 양쪽 모두에 명암을 넣어서 가운데가 부풀어오른 것처럼 보이는 쿠션 효과를 낼 수 있습니다. 아니면 개별 요소에 명암을 넣어 요소들이 겹쳐지는 구조를 강조할 수도 있어요. 혹은 두 가지 모두를 조합해도 됩니다.

비쥬가 말하길:

샤트턱을 그릴 때는 타일을 회전시키세요. 그래야 항상 같은 방향으로 오라를 그릴 수 있답니다. 그러면 당신의 손은 더욱 편안해지고 스트로크가 더 일관되게 그려질 거예요.

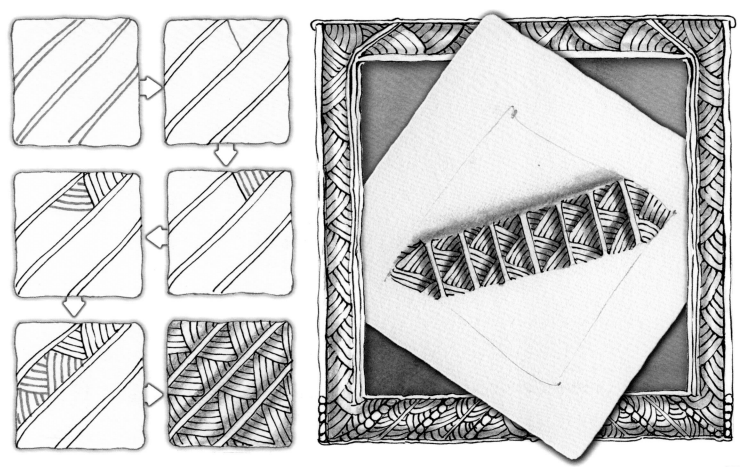

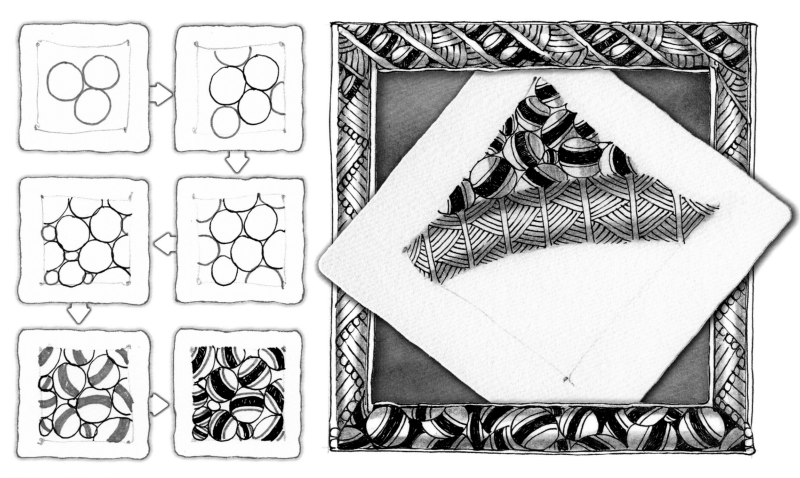

제티스 *Jetties*

제티스에 사용되는 기본적인 모양은 구체와 곡선입니다.

제티스를 가지고, 우리는 처음으로 '**드라마 탱글**'을 소개하려고 합니다. 드라마 탱글은 단색 잉크로 칠해진 영역이 많은데요, 젠탱글 타일의 구성에 흥미와 균형을 더해줍니다.

구획을 커다란 구체로 채우세요. 구체의 가장자리가 서로 닿도록이요. 그러면 구체들 사이에 공간이 남을 거예요. 우리는 그런 틈새 공간을 '**인터스티스**(interstices)'라고 불러요. 당신은 그 인터스티스를 더 작은 구체들로 채울 수 있습니다.

구체를 다 그렸다면 띠 모양의 곡선을 추가해주세요. 타일을 이리저리 돌려가며 그리세요. 그래서 띠들이 모두 다른 방향으로 향하게 합니다.

탱글의 넓은 구역을 채우는 과정을 즐기세요. 이 구역조차도 '한 번에 스트로크 하나면' 채워집니다. 아마도 당신은 가장자리부터 채우기 시작할지도 모릅니다. 어쩌면 타일을 채울 때 이리저리 돌릴 수도 있습니다. 이 과정을 온전히 즐기세요. 뚜렷한 대비와 잉크가 종이 위로 스며드는 것을 감상하세요.

잉크가 칠해진 곳이 넓은 구역은 마르는 데 시간이 필요합니다. 마르기 전에 그 부분을 건드리지 않도록 주의하세요.

우리가 처음 제티스를 가르칠 때는, 스텝아웃에서처럼, 구체들이 단순히 서로 나란히 맞닿게 그리도록 합니다. 하지만 당신이 제티스에 익숙해지면 홀라보 타입으로 그릴 수 있어요. 예시된 타일에서처럼, 일부 구체가 다른 구체의 뒤쪽으로 그려진 것처럼 말이에요.

제티스에 명암을 넣을 때는, 탱글이 전체적인 느낌(혹은 특색)을 갖고 있으면서 동시에 개별 요소들(여기서는 구체)로 구성된다는 사실을 기억하세요. 왼쪽 페이지의 타일처럼 개별 요소(구체)에 명암을 넣거나, 왼쪽 페이지 프레임 하단처럼 구획 전체에 쿠션 효과가 나도록 명암을 넣을 수도 있는 선택권이 있습니다.

베일 *Bales*

아, 베일! 베일은 무한한 변형이 가능한 탱글 중 하나입니다. 고전적인 직물 패턴에서 영감을 받은 탱글이에요. 아마 당신은 이제 어디에서나 이 탱글을 의식하게 될 거예요.

이번 레슨에서는 기본적인 베일을 소개합니다. 곧 당신은 이 역사적인 패턴의 다양한 특성을 발견하게 될 것입니다.

또한 베일은 그리드(grid, 격자무늬) 탱글 중 하나입니다. 플로즈처럼, 그리드를 그리는 것부터 시작합니다. 처음에는 그리드를 직선으로 그리는 것을 추천합니다. 나중에 만약 당신에게 영감이 오면 그리드 선을 곡선으로 그려보세요.

그리드를 다 그린 후에는, 모든 선의 양쪽에 얇은 곡선을 추가합

비쥬가 말하길:

베일을 그릴 때 그리드를 크게 그리면 그릴수록, 다른 방향으로 생각할 수 있는 더 많은 선택권을 갖게 될 거예요.

니다. 옆 페이지의 세 번째 스텝아웃에서처럼 한쪽 대각선 방향으로 곡선을 그린 다음, 타일을 돌려서 다른 쪽 방향으로 추가합니다. 우리는 이를 '쌀 모양(rice shape)'이라고 부르기도 합니다.

일단 쌀 모양이 자리를 잡으면 베일의 기초가 갖춰진 셈입니다. 이제 각 그리드의 안쪽에 오라를 그려넣음으로써 우리는 이 기초 위에 탱글을 건설할 것입니다.

이 탱글은 **메타-패턴**(meta-patterns)이라는 젠탱글 개념을 도입합니다. 당신은 의도적으로 메타-패턴을 그리지 않습니다. 메타-패턴은 다른 탱글 또는 탱글의 일부를 바로 옆으로 나란히 그릴 때 나타납니다. 예를 들어 네 번째 스텝아웃에서, 각각 다른 스크로크로 구성된 원들을 볼 수 있습니다. 당신이 어떤 원도 직접 그리지 않았는데도 말예요.

베일에 명암을 넣을 때는 전체 탱글을 대상으로 해도 되고 개별 요소들마다 명암을 넣어도 됩니다. 여기서는 그리드의 교차점에 명암을 넣었습니다. 이렇게 하면 겹쳐진 꽃 모양의 메타-패턴이 부각됩니다.

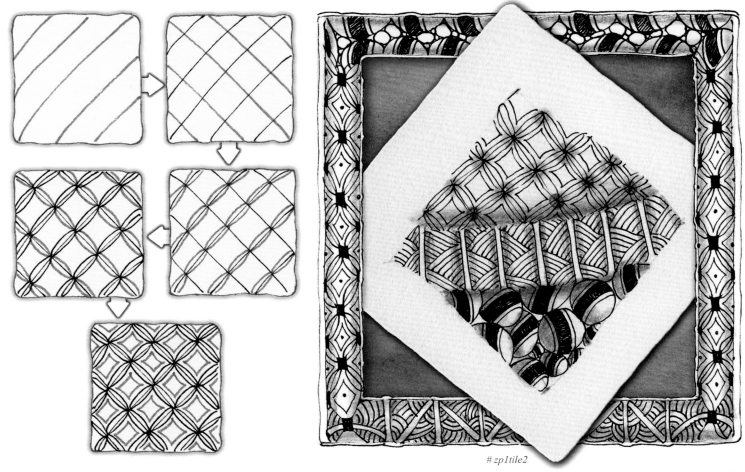

#zp1tile2

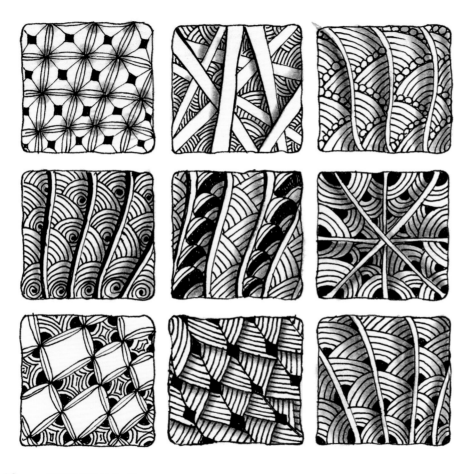

몇 개의 탱글일까요?

우리는 다시 질문합니다. "방금 당신은 몇 개의 탱글을 배웠을까요?" 레슨2에서는 3개의 탱글을 배웠고 레슨1에서는 4개를 배웠습니다. 이제 당신은 7개를 압니다!

아마도 질문을 이렇게 바꾸는 게 더 나을 것 같습니다. "지금 알고 있는 탱글들을 가지고 당신은 무엇을 할 수 있나요?"라고요.

이 양쪽 페이지와 레슨2의 시작 부분인 34페이지에서, 이들 7가지 탱글로 구성된 다양한 표현 또는 **탱글레이션(tangleations)**에 주목하세요.

탱글이란 색깔의 팔레트는 무한합니다. 당신이 이들 기본 탱글의 지침을 받아들이고 지속적으로 훈련하도록 격려하는 것이 우리의 목표입니다. 당신이 이 탱글들에 친숙해지면, 자신만의 방식으로 탱글들을 서로 조합하고 탐색하기 시작하세요.

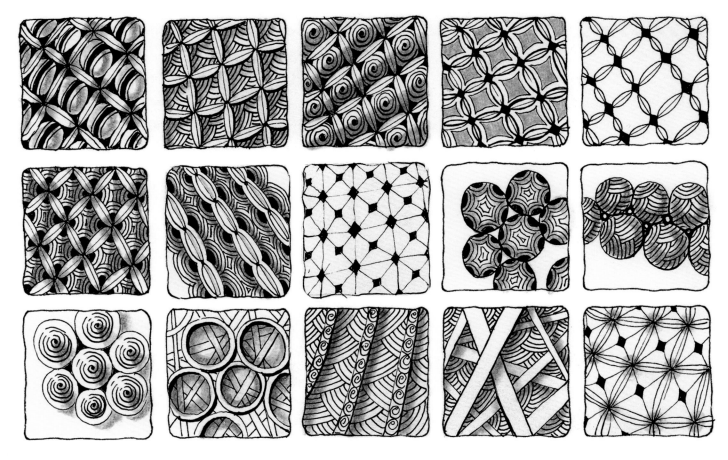

방금 당신은 무엇을 배웠을까요?

레슨2에서 당신은 다음의 것들을 배웠습니다.

3가지 탱글:

- 샤트턱(shattuck)
- 제티스(jetties)
- 베일(bales)

3가지 콘셉트:

- 메타–패턴(Meta-Patterns)
- 드라마 탱글(Drama Tangles)
- 인터스티스(interstices)

중요한 것:

- 타일 회전하기
- 크게 탱글링하기, 특히 그리드 탱글에서 중요해요.

2가지의 중요한 통찰들:

- 당신은 이제 이 탱글들을 다른 방식과 다른 각도로 조합하면 거의 무한한 탱글레이션이 가능하다는 사실을 압니다.

- 우리가 가르치는 탱글에는 올바른 방식이 없으며 상징이 되는 이상형도 없습니다. 오히려 우리는 이 탱글들을 알려줌으로써 당신이 영감을 얻게 되기를, 그래서 당신이 자신만의 탱글링 스타일을 찾게 되기를 바랍니다.

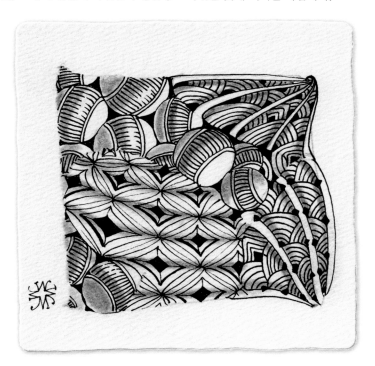

연습문제

연습문제 4 #zp1x4

새로운 타일에, 레슨2에서 새롭게 나온 모든 탱글을 다시 그려보세요. 만약 당신이 개별 요소에 명암을 넣었다면, 이번에는 구획 전체에 명암을 넣으세요. 당신이 전체 구획에 명암을 넣었다면, 새로운 타일에는 개별 요소에만 명암을 넣어보세요.

연습문제 5 #zp1x5

41페이지에서 샤트턱 구획이 베일과 제티스 구획의 위쪽으로 떠오르는 것처럼 보이나요? 그것은 샤트턱 옆의 구획 가장자리에 명암을 넣었기 때문입니다.

몇 개의 구획으로 나눈 새로운 타일을 만들고 각 구획에 탱글을 그리세요. 이제 구획 중 하나를 골라 그 구획 바깥쪽에 명암을 주세요. 어떻게 그 구획이 다른 구획 위쪽으로 떠오르는지 지켜보세요.

연습문제 6 #zp1x6

35페이지 프레임의 샤트턱에서 마리아가 어떻게 스트로크에 웨이트를 주었는지 살펴보세요. 그녀는 펜 스트로크에 가하는 압력을 살짝 변화시켰습니다.

두껍게 혹은 가늘게, 선을 표현할 수 있는 능력의 범위를 탐구하세요. 리드미컬하게 스트로크를 표현하면, 탱글에 특별한 흥미와 질감이 더해집니다. 타일을 회

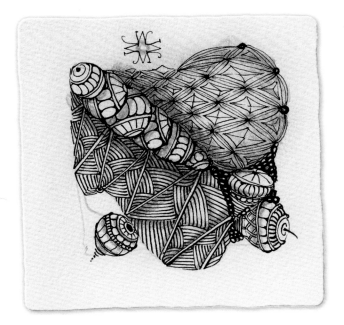

전시켜서 같은 손동작으로 같은 방향에서 스크로크를 그리는 것을 기억하세요.

제안: 웨이팅(weighting)을 훈련할 때, 펜의 사용법에 주의를 기울이세요.

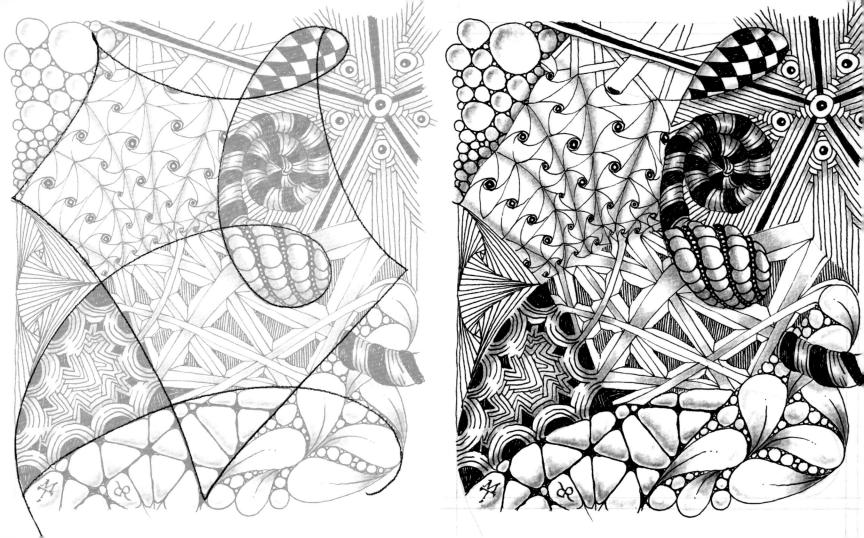

LESSON 3
STRING THEORY
스트링 이론

젠탱글 스트링의 기원, 스트링 창조하는 법, 스트링 사용법

스트링 *string*에 대한 영감

『더 북 오브 젠탱글』에서 마리아가 커다란 금박 글자 안에 단순한 패턴을 그리면서 명상 상태와도 비슷한 몽상에 빠져 있던 그날을 묘사한 바 있습니다. 그런 상태가 유발된 한 가지 중요한 이유는 마리아가 큰 글자 형태의 정해진 공간 안에서 작업 중이었다는 것입니다. 그녀는 언제 멈출지 생각하지 않아도 되었습니다. 글자의 외곽선이 마리아에게 멈춰야 할 때를 알려주었던 거죠.

이 문자 형태의 한계는 우리에게 영감을 주었습니다. 그래서 스트링이라는 '한계(limit)'를 젠탱글 메소드의 필수 요소로 만들게 되었습니다.

한계의 우아함 *Elegance of Limits*

역설적이게도 젠탱글 메소드는 먼저 경계와 한계를 형성함으로써 창의성을 고취합니다. 의식적인 의사 결정(어떤 종이를 사용할까? 무슨 색깔을 쓸까? 어떤 스트로크를 그리지? 어디서 시작할까? 어디서 멈출까? 뭘 그리지?)의 필요성을 감소시킴으로써 풍성한 창조의 흐름을 고조시킵니다.

이 흐름은 기분 좋게 느껴지고 멋진 결과를 불러옵니다.

당신은 결정을 내리기 위해 창조의 흐름에서 벗어날 필요가 없습니다. '다음'이 올 때 '다음'에 해야 할 일을 알게 될 것이므로 결과에 대한 걱정 없이 매 순간 스트로크 하나하나에 주의를 온전히 기울일 수 있습니다.

젠탱글 스트링 때문에 이런 일이 가능해집니다.

젠탱글 메소드에서 스트링은 타일에 연필로 가볍게 그린, 하나 혹은 여러 개의 선입니다. 대개는 테두리 안에 스트링을 그립니다. 스트링은 타일 표면을 몇 개의 구획으로 나눕니다.

보통 스트링은 신속하게 그리며, 직선이나 곡선을 사용해 아무렇게나 낙서처럼 그리기도 합니다. 스트링은 탱글들을 둘러싸고 지탱하고 잡아줍니다. 스트링은 당신이 그리는 탱글의 기준과 맥락을 제공하고, 걱정을 없애주는 안도감과 편안함을 줍니다. 당신은 생각하거나 계획할 필요가 없습니다. 그저 탱글링에만 집중하면 됩니다.

왜 '스트링'인가?

릭이 어렸을 때, 그와 할머니는 설탕을 녹여 얼음사탕을 만들곤 했습니다. 뜨거운 물에 설탕을 녹이고 그 속으로 줄(string)을 늘어뜨렸지요. 천천히, 설탕 결정체가 줄 위로 자라났습니다. 마침내 줄은 보이지 않게 되었지만, 당신은 줄이 거기에 있어야 한다는 사실을 압니다. 심지어 당신은 그 줄이 어떤 모양인지도 말할 수 있습니다. 그것은 설탕 결정체의 전반적인 형태와 같을 테니까요. 우리는 연필 선을 '스트링'이라고 부릅니다. 얼음사탕과 줄의 관계와 똑같은 방식으로, 탱글은 스트링과 상호작용하기 때문입니다.

왜 연필인가?

스트링은 연필로 그립니다. 영감을 받았을 때 연필 스트링을 적절하게 무시하거나 번복할 수 있고, 그렇게 해도 '실수'처럼 보이지 않기 때문이에요. 만약 잉크로 그렸다면 불가능한 일입니다.

당신이 탱글을 그리면 스트링은 마법처럼 모습을 감춥니

스트링과 탱글: 젠탱글 메소드의 본질

스트링: 당신이 연필로 그리는 하나 이상의 선. 스트링은 그림이 그려질 표면을 몇 개의 구획으로 나눕니다. 탱글을 지탱하는 구조 또는 매트릭스.

탱글: 해체가 이루어진 패턴. 당신은 미리 정해진 순서에 따라 펜으로 원소 스트로크를 그림으로써 그 패턴을 재창조할 수 있습니다.

우리는 미란다 런디(Miranda Lundy)의 걸작 『신성한 기하학(Sacred Geometry)에서 '스트링'과 '탱글'의 관계에 대한 통찰 넘치는 설명을 찾아냈습니다. 그에 따르면 matrix는 mother라는 의미의 라틴어 mater에서 왔고, pattern은 father라는 의미의 pater에서 왔습니다.

젠탱글 메소드라는 마법을 작동시키기 위해서는 '탱글', 다시 말해 창의적으로 해체된 아름다운 패턴(pater)은 '스트링'이라는 매트릭스(mater)를 필요로 합니다. 우리는 라틴어에서 matrix가 '자궁'이란 의미도 갖는다는 매혹적인 사실도 알아냈습니다.

스트링(String)과 탱글(Tangle)... 매트릭스(Matrix)와 패턴(Pattern)...

여성(Female)과 남성(Male)... 어머니(Mother)와 아버지(Father)...

얼마나 그럴듯한지요! 정말 놀랍습니다!

다. 그래서 완성된 작품은 하나로 통합되어 보이고 매력이 더 해집니다. 만약 펜으로 스트링을 그린다면 완성된 후에도 처음의 구획을 보게 될 테지요.

연필로 스트링을 그리면 다양한 상황에서 이점을 누릴 수 있습니다. 탱글로 '채색할' 수 있는 정해진 공간, 탱글을 그리는 동안 신기하게도 차츰 사라지는 경계선, 영감을 받은 순간 유연하게 초월할 수 있는 경계선을 갖게 되는 것이죠.

잉크로 스트링을 그렸다면 경이로움과 마법, 복잡한 특성이 감춰질 것입니다. 단지 컬러링 북처럼 보일 거예요. 사라지는 스트링은 그것을 어떻게 했는지, 이 아트폼에 익숙하지 않은 사람들의 궁금증을 유발합니다.

스트링 그리기

처음에는 스트링을 그리는 것이 부담스러울 수도 있습니다. 아마 다음과 같은 이유 때문일 것입니다.

- 컬러링 북에서나 삶에서나 대부분의 사람들은 늘 우리 모두를 위해 이미 그려진 우리 모두의 스트링을 가지고 있습니다.
- 우리는 자신의 경계나 가이드라인을 스스로 설정하는 습관을 가져본 적이 없습니다. 소위 전문가나 당국이 그 역할을 해왔습니다.
- 어떤 스트링도 좋습니다. 그럼에도, 모든 일에는 반드시 최적의 방식이 있어야 한다고 배운 사람들은 '어떤 모양도 괜찮다'라는 말 이상의 지침을 원합니다.
- 펜으로 그릴 때와는 달리, 스트링은 신중하게 그릴 필요가 없습니다.

이 챕터의 지침에 따라 당신 자신의 스트링을 그리는 훈련을 해보세요. 그 과정에서 스트링이 필수적일지라도, 그것이 어떻게 보일지는 중요하지 않다

는 것을 곧 깨닫게 될 거예요. 어떤 스트링이라도 좋습니다.

스트링 그리는 방법

어떤 스트링도 좋지만, 다양한 스타일의 스트링을 그리는 데 익숙해지면 큰 이점이 있습니다.

처음에는 젠탱글 메소드의 8단계를 충실히 따르세요. 감사와 존중 후에, 연필로 코너에 가볍게 점을 찍고, 그 점들을 신중하게 연결해 테두리를 만듭니다.

다음은 스트링입니다. 어떻게 그릴지 계획하지 마세요. 스트링을 빠르게, 즉흥적으로, 아무 생각 없이 그려보세요. 탱글을 그릴 때와는 정반대예요.

나중에 당신은 테두리 없이 스트링을 그려보게 될 거예요. 그러면 모양이 달라집니다. 당신은 이 책에서 두 가지 경우의 예를 모두 보게 될 것입니다.

우선 테두리의 한 지점에서 연필로 스트링을 그리기 시작하세요. 빠르게, 즉흥적으로, 아무 생각 없이 당신의 연필을 이끌어서 공간 내에 여러 구획을 만드세요.

스트링의 유형

이 책 전반에 걸쳐 우리는 스트링을 그릴 때마다 상이한 접근법을 사용합니다.

당신이 젠탱글 훈련을 할 때 다음과 같은 다양한 유형의 스트링을 탐색하고 실행해볼 것을 제안합니다.

- 한 줄로 이어진 곡선
- 날카로운 각도의 직선들
- 복합적인 여러 곡선들
- 다른 방향을 향하는 여러 직선들
- 위에 있는 것들의 조합
- 테두리 없는 스트링

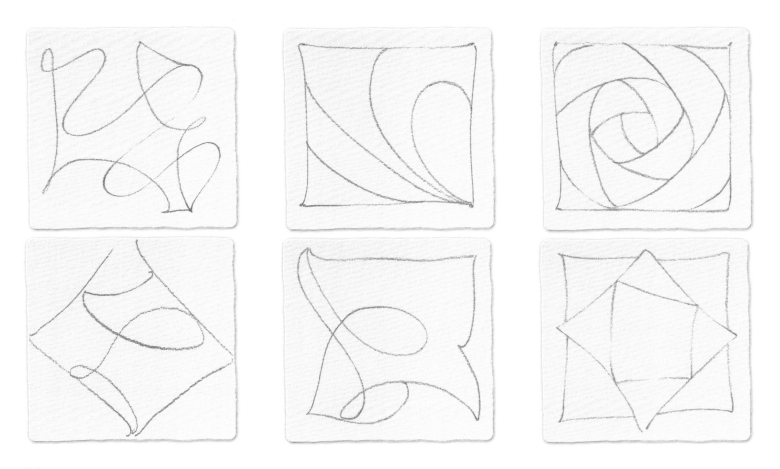

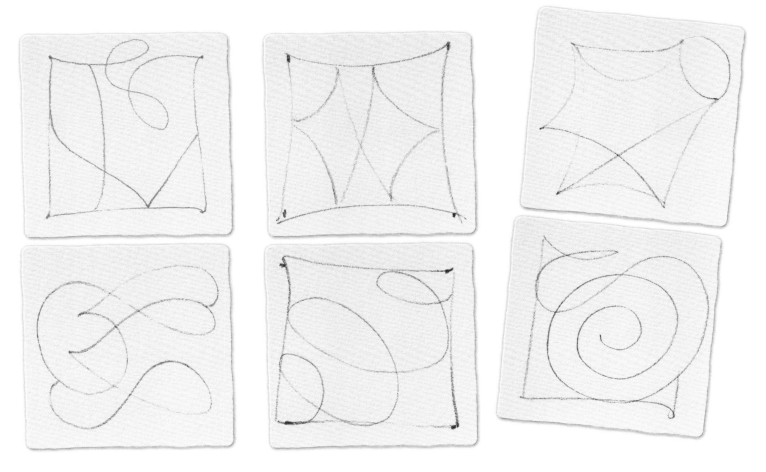

스트링 활용하기

어떤 스트링도 좋습니다. 당신은 언제든지 구획들을 합치거나, 스트링 밖으로 나가거나, 탱글을 그리지 않고 구획을 비워두기로 결정할 수 있기 때문이에요. 스트링이 제공하는 창의성에 대한 확신과 영감은 스트링의 모양에서 나오는 것이 아니라 그 존재로부터 비롯되는 것임을 깨닫게 됩니다. 탱글을 그리는 동안 스트링이 마법처럼 '사라진다'는 사실도 재발견할 거예요.

당신은 기회와 영감이 왔을 때 스트링을 뛰어넘는 법을 배울 것입니다. 당신은 자신만의 경계와 가이드라인을 만들 수 있을 뿐아니라, 영감이 넘칠 때는 스트링 너머를 탐험할 수 있다는 것

비쥬가 말하길;

스트링이 없으면 나는 길을 잃어버린 느낌이에요.

왠지 스트링은 내게 방향감각과 자유를 느끼게 해준답니다. 그것도 동시에 말이죠.

도 발견하게 됩니다.

기억하세요. 스트링은 강요가 아닙니다. (우리가 여러 번 언급했지만) 그것은 제안이며 지원, 기준점, 격려가 되는 것입니다. 당신의 탱글이 이끌면, 당신은 언제든 스트링 너머로 넘어가기로 선택할 수 있습니다. 연필 스트링은 당신의 탱글을 다른 구획으로 확장하고, 인접한 탱글들과 서로 혼합하는 즐거움을 줍니다. 연필이 아닌 펜으로 스트링을 그렸다면, 이런 선택권을 가지지 못하겠죠.

어릴 적 줄넘기를 떠올려보세요. 분명 줄이 없어도 폴짝폴짝 뛸 수는 있었습니다. 하지만 기준점으로서 줄을 추가한 것과 관련된 뭔가가 당신의 점프에 영감과 활력을 불어넣었습니다... 마치 스트링이 당신의 탱글에 영감을 주고 활기를 불어넣는 것과 마찬가지입니다.

가벼운 연필 선이 그렇게 많은 것을 주리라고 누가 생각이나 했을까요?

그러니까...

당신의 스트링을 벗어나 즐기세요!

방금 당신은 무엇을 배웠을까요?

레슨3에서 당신은 다음의 것들을 배웠습니다.

- 젠탱글 메소드에서 스트링이 '한계의 우아함'에 기여하는 방식
- 연필로 스트링을 그리는 이유
- 스트링에 관한 우리의 영감
- 스트링이라 부르는 이유
- 스트링을 그리는 방법
- 스트링을 활용하는 방법

연습문제

연습7: 섞기 #zp1x7

스트링이 작은 구획들을 많이 만들었을 때, 당신은 어떤 선을 무시할지, 아니면 몇 개의 구획을 합쳐서 그리려는 탱글에 적합한 새로운 구획을 만들지 결정할 힘을 갖습니다.

인접한 2개 이상의 구획을 합친 후 하나의 탱글로 채

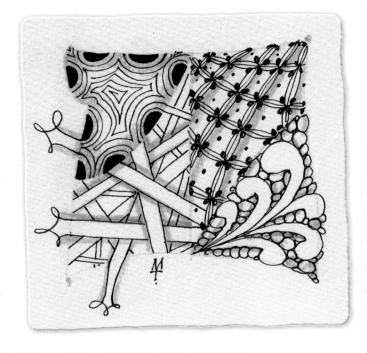

워보세요. 스트링이 어떻게 사라지는지 주의하면서요.

연습8:
울타리 뛰어넘기

#zp1x8

스트링 선을 넘어가서 그리는 일은 시간이 갈수록 편안하게 느껴집니다. "만약 선을 넘어갈 수 있다면 스트링을 왜 그리는 건가요?"라고 묻는다면 우리는 이렇게 대답할 것입니다. "스트링은 당신의 탱글을 지지하는 기준인 동시에 그 너머를 탐험하라는 가슴 두근거리는 초대이기도 하기 때문입니다. 뛰어넘기 위해서는 먼저 울타리가 필요한 법이죠!"

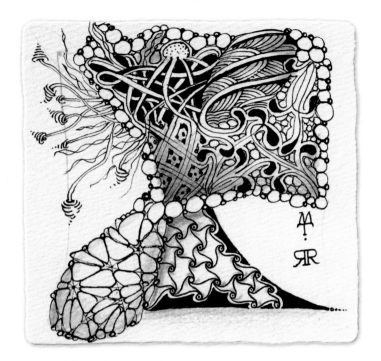

물을 타고 오르는 덩굴 식물의 뒤에서 그것을 지지하고 있는 철 망이 '보이지 않는' 것과 마찬가지예요.

견고한 경계선을 넘어 안전하게 탐험할 수 있는 특별한 기회 를 즐기세요. 우리가 얼마나 자주 그렇게 할 수 있을까 요?

의도적으로 테두리나 스 트링의 경계를 넘어가보 세요. 당신은 금세 스트 링의 안이나 바깥을 똑 같이 편하게 느낄 것입 니다. 당신은 이제 어느 쪽이든 즐길 능력이 있 음을 발견하게 됩니다. 생각해 보세요. 만약 스트링이 처음 시 작할 때부터 거기에 있었다면, 당 신은 스트링 안에 머물거나 밖으로 나가는 것 중 하나만 즐길 수 있었을 것입니다.

버디고흐(verdigogh), 무카(mooka), 징거(zinger), 포크리프 (poke leaf), 포크루트(poke root) 같은 탱글들은 '울타리를 뛰어 넘고' 싶어 안달합니다. 이런 유형의 탱글들은 미지의 공간으로 싹을 틔워 자라나 작품에 활기를 더할 여지가 필요합니다. 연필로 가볍게 그렸기 때문에 스트링은 탱글 뒤로 쉽게 사라집니다. 구조

연습9: 테두리 너머로 #zp1x9

스트링 선의 바깥쪽을 색칠하는 것과 같이, 테두리의 안전함을 넘어서는 데는 용기가 필요합니다. 그러나 조금이면 됩니다. 지금 연습에서는 당신의 탱글이 테두리 너머로 확장하도록 허용하고 그들이 자신을 어떻게 표현하는지 알아보세요.

인생에서처럼… 탐험하세요!

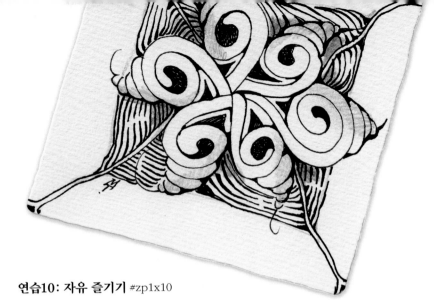

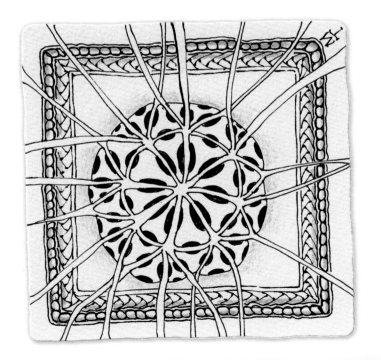

연습10: 자유 즐기기 #zp1x10

미리 계획하지 않고, 탱글링을 하는 순간 탱글이 스스로 말하게 하세요. 스트링과 테두리의 안쪽에 머물 것인지, 그 너머로 확장할 것인지를 말예요. 당신의 펜 끝을 따라가세요. 눈앞에서 춤추는 선을 지켜보세요. 각각의 선은 새로운 지평을 열고 새로운 관점을 제공합니다. 그 어디에도 없는 '걸작(masterpiece)'이 될 잠재력을 제공하는 계획되지 않은 가능성이 보이지는 않는지 찾아보세요.

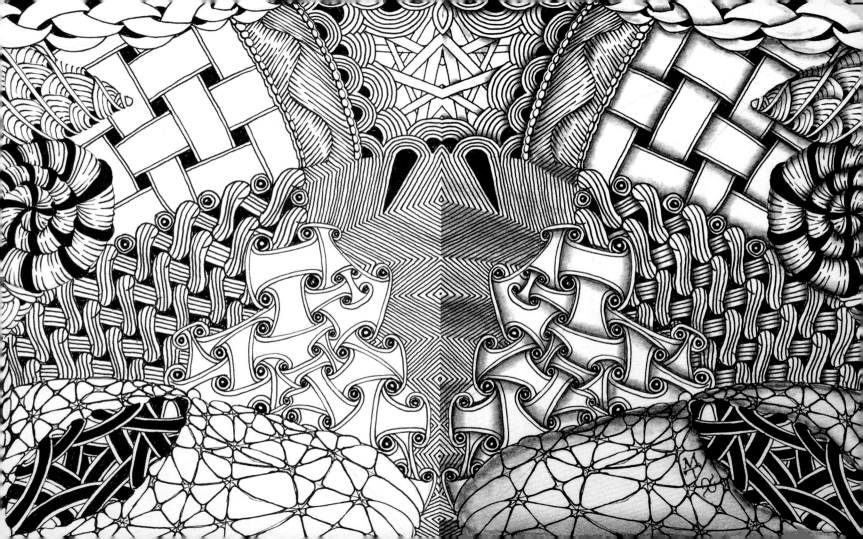

LESSON 4

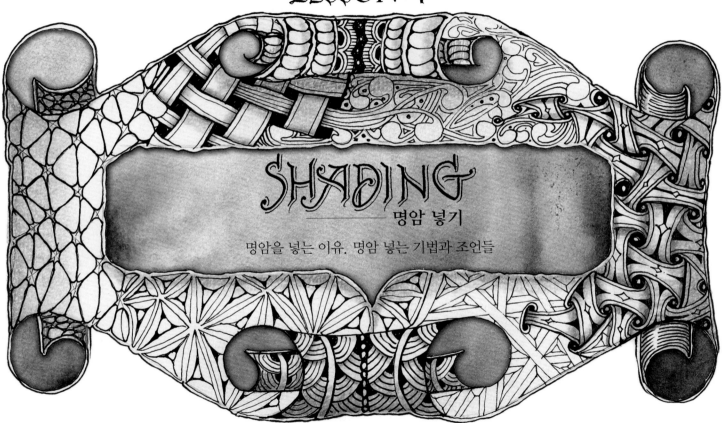

SHADING
명암 넣기

명암을 넣는 이유. 명암 넣는 기법과 조언들

처음부터 우리는 명암을 젠탱글 메소드의 필수적인 부분으로 만들었습니다. 명암은 젠탱글 아트의 독특한 겉모양에 기여합니다.

전통적인 '제대로 된' 명암 테크닉을 배우는 것이 초보자에겐 두렵거나 당황스러울 수도 있을 거예요. 우리는 일반 사람들이 처음부터 곧바로 편안하게 느끼기를 원했습니다.

그래서 광원에 대해서는 거의 완전히 무시하면서 젠탱글 아트에 명암을 넣는 우리만의 방법을 만들었습니다. 과감하게 실행하세요. 확신을 가지세요. 어떻게든 명암은 효과를 발휘하니까요.

우리는 각 탱글에 명암을 넣는 여러 가지 방법을 제시합니다. 선택은 당신의 몫입니다. 즉 그때 당신의 기분, 당신의 탱글이 그 다음 탱글과 어떻게 상호작용하느냐에 달렸습니다.

왜 명암을 넣는가?

우리는 종종 명암 넣기가 케이크의 프로스팅과 같다고 말합니다. 어쨌든 명암 넣기는 재미있고, 과정의 마지막에 하는 일이고, 그리고 아주 달콤하니까요! 명암은 아름다운 결을 가진 목재에 광택제를 바르는 일과도 같습니다. 브러시가 목재 표면을 어루만지기 전까지는 나뭇결의 패턴이나 대비는 눈에 띄지 않습니다. 마찬가지로 탱글에 생기를 불어넣는 찰필의 마법에 의해 비로서 흑연 스트로크가 부드러워지고 멋진 광채를 냅니다.

마지막 퍼즐조각을 제자리에 맞추는 것처럼, 명암 넣기가 마술지팡이를 흔들어서 탱글의 숨겨진 특성들을 드러냅니다.

명암 넣기는 당신을 창작물에 대해 더 깊고 자세히 이해하도록, 말하자면 당신을 그 속으로 '끌어당기는(drawing)' 것입니다. 극명한 흑과 백의 정확함을 미묘한 뉘앙스가 있는 세련됨으로 바꿔보세요.

일단 종이 위에 2차원으로 놓여 있던 탱글이 3차원으로 부드럽게 떠오릅니다. 흑연을 터치해 탱글의 강조, 질감, 그라데이션을 다른 방향으로 표현함으로써 탱글의 모양과 느낌을 '차츰 변화시킬(shade)' 수 있습니다.

갑자기, 각 탱글이 표현할 수 있는 '컬러(color)'의 범위가 거의 무한해집니다. 역설적이게도 어둠을 더하면 빛이 나옵니다. 당신의 탱글들은 새로운 광채로

반짝일 것입니다.

이미 아름답게 탱글링된 당신의 이미지들은 댄싱 슈즈를 신 듯이 명암을 입습니다. 그리고, 그들은 정말이지 춤을 출 수 있습니다!

입체감

탱글은 처음에 2차원, 즉 평면에 검은 선입니다. 그런데 명암이 그 모든 것을 바꿉니다. 갑자기 탱글은 3차원 형태를 갖춥니다. 탱글끼리 서로 얽히기 시작하고, 인접한 탱글들과 3차원의 관계를 형성합니다.

강조

음영이 들어간 영역은 뒤로 후퇴하는 경향이 있습니다. 음영을 넣지 않은 구역은 음영을 넣은 부분들 위로 떠오르는 것처럼 보입니다. 특정 탱글이나 타일의 일부를 강조하고 싶다면, 그 주변에 음영을 넣음으로써 튀어나온 것처럼 보이게 할 수 있습니다. 41페이지에서 베일과 제티스는 중앙의 샤

젠 차원 *Zenth Dimension*

평면, 즉 2차원의 표면에서 X축은 당신을 좌우로 향하게 합니다. Y축은 X축과 직각을 이루는 방향으로 향하게 합니다.

Z축은 3차원을 도입하면서, X축과 Y축이 만든 평면의 위아래로 향하게 합니다.

명암은 당신의 타일에 입체감와 깊이를 더해줍니다. 'Z'는 2차원 표면의 위아래로 향하는 축의 이름입니다.

이제 우리는 명암이 당신의 젠탱글 아트를 젠 차원으로 데려간다고 즐겨 말합니다.

트럭보다 낮은 곳에 있는 것처럼 보입니다. 26페이지에서, 맨 위에 있는 홀라보 '보드'의 양쪽에 음영을 넣음으로써 다른 '보드들' 위로 솟아오른 듯한 인상을 주었던 사례도 참고하세요.

대비 *Contrast*

대비는 생기 넘치게 하고 관심을 끌며 감정을 자극합니다. 명암이 그 대비를 만들 수 있습니다. 명암은 하나의 탱글 안이나 전체 타일에 넣을 수도 있어요. 단지 다른 방식으로 명암을 넣는 것만으로도, 오리지널 탱글이 더 많은 탱글로 표현될 수 있습니다. 명심할 것은 대비는 빛과 어둠의 결합으로 생긴다는 것! 효과적으로 명암을 넣으려면 탱글이나 타일의 일부를 하얗게 남겨 두어야 합니다.

명암 처리에 대한 조언

우리는 명암 넣기를 2단계로 가르칩니다. 우선 연필로 약간의 흑연을 칠합니다. 그런 다음 흑연을 섞어서 가장자리를 부드럽게 만듭니다. 처음에 우린 손가락을 사용했습니다. 오래전 학교에서 쓰던 이 방법은 정말로 작품 '속으로(into)' 빠져들게 했어요. 또한 손가락을 더럽혀서 의도하지 않은 곳에 흑연을 묻히기 십상이었죠. 정확성도 떨어졌어요. 그래서 우리는 찰필을 도입했습니다. 찰필은 뾰족하게 돌돌 말아놓은 종잇조각으로, 흑연을 섞고 점점 사라지게 할 수 있습니다. (그래도 우린 여전히 가끔은 손가락을 쓰고 싶어하지요!).

더 적은 것이 더 많을 수 있어요

당신의 탱글과 타일에 입체감과 대비를 향상시키기 위해 많은 흑연이 필요치 않습니다. 실제로는 어떤 음영 처리도 없이 남겨진 영역이 매우 효과적인 명암을 만듭니다. 그 하얀 공간에 음영을 넣는 대신 밝게 빛나도록 명암을 처리하세요. 명암은 언제든지 추가할 수 있답니다.

탱글 요소로서의 명암 처리

당신은 명암 처리를 패턴의 일부로 만들 수 있습니다. 왼쪽 그림에서 같은 탱글에 다른 방식으로

명암을 넣음으로써 어떻게 플루크(flukes) 탱글이 극적으로 다르게 해석됐는지를 볼 수 있습니다.

우선 명암을 넣지 않으면 평평하게 보입니다. 첫 번째 명암 처리를 반복하면, 플루크 탱글은 가지런히 늘어선 3D 상자들의 더미로 바뀝니다. 두 번째 명암 처리를 반복하면, 다이아몬드 모양의 지붕널이나 비늘처럼 보입니다.

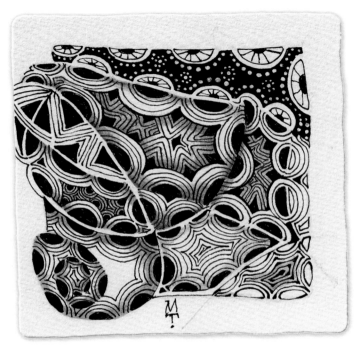

광원光源을 무시하세요

일반적으로 젠탱글 명암에서는 광원의 유형이나 방향을 고려하지 않습니다. 만약 당신이 원한다면 물론 괜찮아요. 명암 처리는 입체감, 강조, 대비를 위해 사용하는 탱글 자체의 구성 요소입니다.

전체 탱글에 명암 처리

25페이지에서 우리는 크레센트문의 가장자리에 명암을 넣고 가운데는 그냥 남겨 두었습니다. 그랬더니 주변보다 가운데가 높은 쿠션 형태가 나타났습니다. 탱글의 본질적인 구조와 상관없이, 탱글의 일부에 명암을 넣어서 바로 옆에 있는 탱글 아래로 가라앉아 보이게 할 수도 있습니다(64페이지 참조). 반대로 가운데 부분에 명암을 넣으면 가운데가 움푹 들어간 '웅덩이'처럼 보이는 효과를 낼 수 있습니다.

허긴스(huggins)와 같은 일부 탱글들은, 탱글의 본질적인 위/아래 구조를 강화하기 위해 특정한 유형의 명암 처리를 탱글 요소로서 포함하도록 구성하였습니다.

명암 처리의 기법들

연필과 찰필의 각도

우리는 9㎝짜리 연필과 찰필을 사용합니다. 따라서 손바
닥으로 부드럽게 감싸 낮은 각도로 쉽게 잡을 수 있고,
각도를 낮춰 연필이나 찰필을 눕히면 뾰족한 끝이 아
니라 측면을 더 많이 사용하게 됩니다. 그러면 정밀도
를 높이고 찰필을 더 오래 사용할 수 있어요. (물론
일반 연필을 반으로 잘라서 쓸 수도 있습니다. 어쨌
거나 지우개는 필요치 않아요!)

경계를 향하도록 하세요

연필로 명암을 넣을 때(혹은 찰필로 명암을 섞
을 때)는 흑연을 다른 곳으로 '끌어당김'으로
써 가장 어둡게 만들고 싶은 바로 그 경계
를 향하도록 연필이나 찰필의 뾰족한 끝을 갖
다대세요.

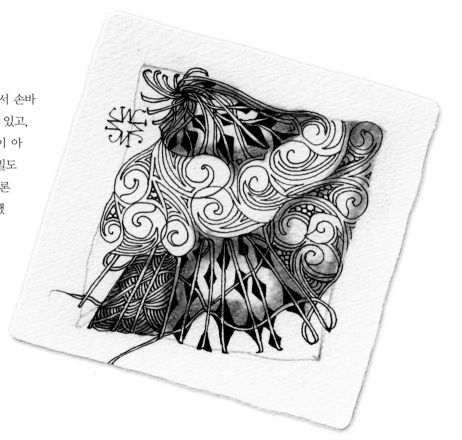

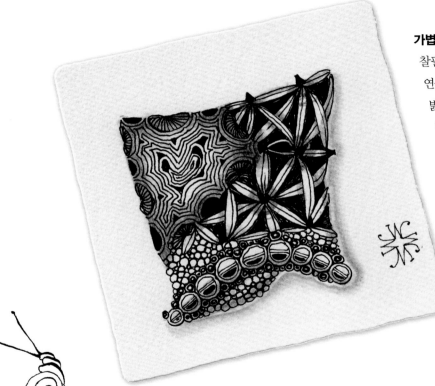

가볍게 원을 그리며 혼합하세요

찰필을 사용할 때는 가볍게 살살 작은 원을 그리듯 흑연을 혼합하세요. 더 어둡게 만들고 싶은 영역에서 더 밝게 만들고 싶은 영역으로 흑연을 부드럽게 끌어오면 됩니다. 찰필의 뾰족한 끝이 아니라 그 근처의 측면을 사용해야 한다는 점을 명심하세요. 아주 작은 터치가 가져오는 거대한 변화는 정말 놀랍습니다.

찰필로 명암 넣기

명암을 넣고 나면 찰필에 약간의 흑연이 묻어 있을 거예요. 만약 아주 약간만 명암을 넣고 싶은 영역이 있다면, 흑연이 묻은 찰필을 사용할 수도 있습니다.

당신은 방금 무엇을 배웠을까요?

이 명암 처리 수업에서 당신은 다음의 것들을 배웠습니다.

- 젠탱글 메소드에 명암을 도입한 이유
- 명암 처리가 타일과 탱글에 입체감, 강조, 대비를 더하는 방식
- 젠탱글 명암 처리에 대한 조언들
- 젠탱글 명암 처리 기법들

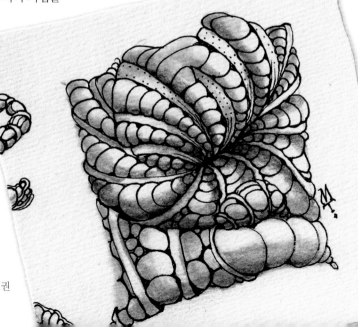

연습문제

연습 11

타일 뒷면에 인쇄된 2개의 선 각각 아래에 두꺼운 흑연 라인(약 2mm 두께)을 만드세요. 연필의 측면을 사용할 수 있도록 연필을 눕혀서, 인쇄된 선과 약 90도가 되도록 연필을 잡고 연필 끝을 선에 가까이 붙여야 합니다.

찰필을 가지고 맨 위의 선부터 작업하세요. 부드럽고 가볍게 원을 그리는 듯한 동작으로 흑연의 가장자리를 부드럽게 해서 선에서 1㎝ 정도 떨어진 곳까지 옅게 퍼지도록 하세요.

이제 아래쪽 선입니다. 다시 부드럽고 가볍고 원형으로 움직이는 동작을 통해, 당신이 할 수 있는 한 점점 더 옅어지게 그러데이션을 주면서 흑연을 부드럽게 당기세요.

어떤가요, 2㎝ 이상 늘릴 수 있나요?

가장자리가 너무 '희미'해져서, 어디서 끝나는지 말하기 어려운가요?

연습 12 #zp1x12

타일 2장을 준비하세요. 연필로 모서리에 점을 찍고 테두리를 만드세요. 그런 다음, 테두리 안에 2개의 구획을 만드는 스트링을 1개 그리세요. 펜으로 한 구획엔 샤트턱, 다른 구획엔 쁘렝땅을 그리세요. 이제 연필을 사용해 각 탱글에 다른 방식으로 명암을 넣으세요. 비교하고, 음미하고, 즐기세요!

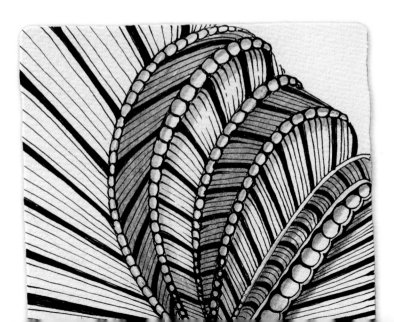

젠탱글 타일에 명암을 처리하는 잘못된 방법은 없어요. 심지어 당신은 우리가 생각지도 못한 방법을 찾아냈을지도 모릅니다. 브라보! 새로운 방법을 찾아내면 그것을 우리와 젠탱글 커뮤니티와 공유해주세요. 우리 모두는 탱글을 그리는 손(또는 달팽이)이 선택할 수 있는 가능한 한 많은 옵션을 갖고 싶어하니까요.

연습 13 #zp1x13

얼마나 다양한 방식으로 크레센트문에 명암을 넣을 수 있는지 알아보세요. 팁 : (1) 경계선 바깥쪽에 명암 넣기, (2) 안쪽에 명암 넣기, (3) 맨 처음 그린 무당벌레 모양을 따라 그린 각각의 원호(圓弧)에 명암 넣기. 당신이 찾아낼 수 있는 방법은 얼마나 많은가요?

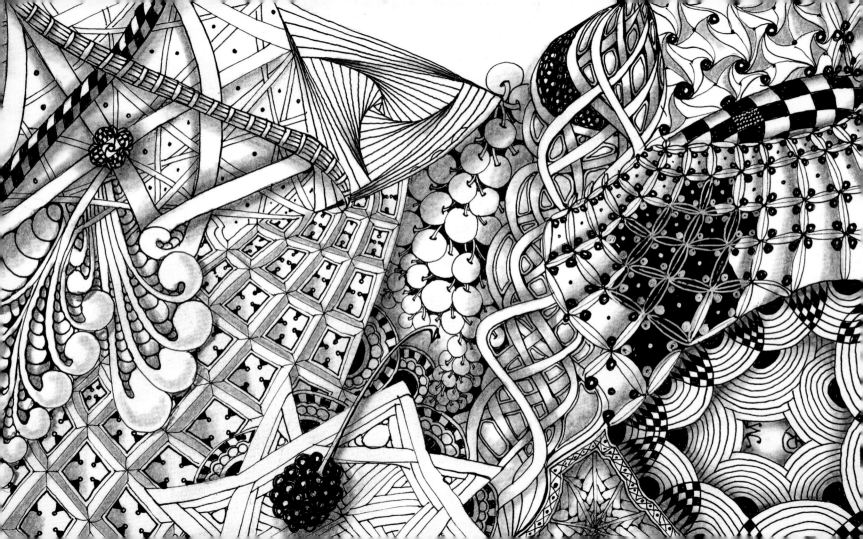

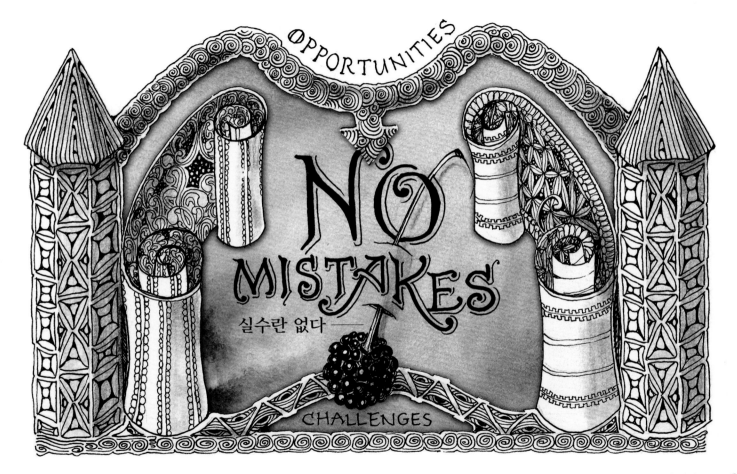

OPPORTUNITIES

NO
MISTAKES
실수란 없다 ──

CHALLENGES

왜 실수는 없을까요?

왜 우리는 '젠탱글 메소드에서 실수는 없다'라고 말하는 걸까요?

사람들은 말합니다. "당연히 실수는 있지! 내가 탱글 그리는 단계를 따르지 않으면, 그건 그 탱글처럼 보이지 않을 거야." 우리는 그 말에 동의합니다. 당신이 패러독스 탱글을 정확히 복제하려는데 그리는 순서를 혼동하면 패러독스를 얻지 못할 것입니다. 그런데 그게 실수인가요? 우리는 그러한 맥락에서 당신이 어떤 스트로크를 '잘못' 그렸거나 '실수'했다고 여길 수 있다는 것을 인정할 수 있습니다.

그러나 우리는 이런 인식이 변화하기를 원하며, 그것이 의미론적 속임수라고 생각지 않습니다. 우리는 사람들이 과정을 즐기며 특정한 결과를 기대하지 않고 타일을 완성하기를 권장합니다. 그리고 그 결과에 놀라고 기뻐하도록 격려합니다. 때로 '놀라운' 것들은 기대하지 않은 일을 하는 데서 옵니다. 하지만 사람들은 너무나 자주, 그 뜻밖의 사건을 '실수'라 부릅니다. "당신이 틀렸어요!"라고 말하는 것처럼 말이에요. 얼마나 끔찍한 기분일까요?

우리는 젠탱글 메소드를 결과에 대해 거의 혹은 전혀 걱정하지 않는 '관용의(forgiving)' 아트형식으로 디자인했습니다. 굳이 젠탱글 아트에서 걱정거리를 찾지 않더라도 우리의 삶은 걱정을 불러일으키는 것들로 차고 넘치니까요.

그러면 어떻게 그런 환경을 만들까요? 한 가지 방법은 실수를 만드는 시스템 자체를 없애는 겁니다. 젠탱글 아트의 '비구상'과 '무계획' 원칙이 이런 목적을 달성해줍니다.

더 좋은 것은, 젠탱글 메소드를 통해 소위 실수라는 것을 포용하는 방법을 배

헤르베 아저씨가 나를 데려다 줄 때마다 늘 하던 말씀이 있어요.
"비쥬, 유일한 실수는 실수를 하지 않는 거란다."

그런 다음 아저씨는 묻곤 했지요.
"실수를 실수라고 잘못 생각했을 때 실수하는 거지?"

(나는 아직도 그 대답을 찾기 위해 애쓰고 있답니다.)

울 수 있다는 것입니다.

당신은 '실수(faux pas)'를 창의력을 향상시키기 위한 발견(discovery)과 격려(encouragement)의 씨앗으로 사용하는 법을 배웁니다. 새롭고 예측하지 않았던 대안(alternatives)에 기꺼이 마음을 여는 것을 배웁니다.

이 펜은 너무나 위대해서
당신의 명령에 따라
계획하지 않은 선을 그으며
바로 거기 당신의 손 안에 있다.

칼처럼 강력하고
티끌만큼의 걱정도 없으며
바라는 것도 없이
바로 거기 당신의 손 안에 있다.

- 마리아 토마스

당신은 우연히 일어나는 뜻밖의 사건이 새로운 창조적 표현을 발견하는 영감으로서 흔쾌히 받아들여질 수 있다는 것을 깨닫게 됩니다.

이번 수업에서 우리는 '실수'라고 부르는 것들(miss-takes, missed takes, mistakes) 주변을 가볍게 움직이며 통합하는 방법을 배우게 됩니다. 그 실수들이 제공하는 것에 고마워하고 어쩌면 심지어 즐기기까지 하게 될 것입니다.

젠탱글 메소드를 실행하면서, 우리는 예상치 못한 상황이 아주 기분 좋은 결과를 내는 많은 사례들을 경험했습니다. 몰리가 패러독스(paradox)를 그리던 중에 저지른 '실수'가 매혹적인 탱글 먼친(munchin)으로 이어진 것처럼 말이죠.(오른쪽)

우리의 관점에서 "젠탱글 메소드에 실수는 없다"라고 말하는 이유 몇 가지를 소개합니다.

- 우리는 젠탱글 아트가 무계획적이라고 가르칩니다. 결과를 비교할 그 계획이 없다면 당신은 실수를 할 수가 없습니다.

- 젠탱글 아트는 비구상입니다. 사과를 그리려고 하는 경우에만 사과를 그리는 데 실수할 수 있습니다.

- 젠탱글 접근법의 일부는 새롭고, 예상하지도 계획하지도 않은 상황을 인정하고 받아들이는 것입니다. 또한 당신이 창의적으로 반응하고 새로운 방향으로 자신 있게 움직이도록 돕습니다. 그렇게 되려면 전통적으로 '실수'라고 지칭했던 많은 부분이 재해석되어야 합니다. 당신은 이것이 세상을 보는 우리만의 방식에 불과하다 생각할 수 있겠지만, 이는 젠탱글 아트뿐 아니라 우리의 경험에 의하면 삶까지 즐길 수 있는 가치 있는 관점입니다.

- '실수'란 개념은 학창시절을 떠올리게 합니다. 학교에서는 늘 옳고 그름으로써 결과를 판단합니다. 만약 당신이 사전에 결정된 '옳은' 답을 내지 못한다면 당신은 실수한 것입니다. 젠탱글 접근법에서는 미리 정해진 '옳은' 답이 없습니다.

- 우리의 목표는 당신이 탱글을 그리면서 즐거움을 느끼도록 영감을 주는 것이지, 탱글을 '정확하게' 그리는 법을 가르치는 것이 아닙니다.

느긋해지세요!

탱글을 그리기 시작한 많은 사람들은 한동안 자신의 손 근육을 제대로 사용하지 못합니다. 그들은 자신이 그린 스트로크를 교사나 옆사람 혹은 책이나 인터넷에 있는 탱글의 스트로크들과 비교하며, 스스로를 비난합니다. 그러나 자신이 그리는 스트로크를 즐긴다는 관점에서 조금 느긋해지면, 그 과정들이 훨씬 더 즐거워지고 근육의 기억이 자연스럽게 개발된다는 것을 알아차리게 될 것입니다.

예상하지 못한 상황에 대응하는 탱글링 기법들

당신이 예상 못한 기회라는 선물과 조우하게 될 때 그 상황을 어떻게 잘 활용할 것인지에 대한 몇 가지 방법을 제안합니다.

새로운 뭔가를 만들기

만약 가능하다면, 설령 처음의 의도와 다르더라도 지금 하던 그 단계대로 계속해서 진행하세요. 이런 탐색의 과정을 통해 어떤 패턴이 나올까요? 어쩌면 당신을 새로운 탱글(그것으로 작업하거나 추가할 수 있는)로 이끌지도 모릅니다. 우리는 탱글을 그릴 때와 탱글을 개발할 때, 집중점의 차이를 느낍니다. 새로운 노래를 배우는 것과 그 노래를 외워서 부를 때의 차이점과 같습니다. 우뇌 탱글링 모드에서 좌뇌 탱글창조 모드로 전환하여 그 결과를 확인하세요.

강화하기

때때로 어떤 강화 요소를 추가함으로써 작은 구역을 변화시킬 수 있습니다. 까만색의 퍼프 (Perfs), 작은 검은색 진주 모양의 무리, 또는 난처한 상황을 재정의할 수 있는 '선(lines)' 들이 있습니다.

리롤 펜과 같이 검은 공간에 탱글을 그리기 적합한 펜을 사용합니다. 이 기법은 재밌고 놀라워요. 당신의 타일에 극적인 효과, 대비, 흥미로움을 더해줍니다. '드라마타일링(Dramatiling)'은 '실수'란 생각이 들지 않을 때도 선택할 수 있습니다. 검은색 선으로 가득 채워진 타일에, 그저 같은 간격으로 놓인 점이나 줄무늬들만 있어도 아주 멋진 구성이 되니까요.

포용하기

어떤 형태의 '뒤편에(behind)' 그려야 하는데 실수로 그 '위로(over)' 그려버린 익숙한 상황에서 무엇을 할 수 있을지 옆 페이지를 봐주세요. 만약 당신이 홀라보를 '잘못 그렸다'면, 즉 보드 뒤쪽으로 다른 보드를 그려야 한다는 사실을 잊었다면? 오, 이런! 이런 경우에 도움이 될 몇 가지 '제안'을 모아봤습니다.

겹쳐진 부분이 사각형을 만든다는 점에 주목하세요. 잠시 멈추고 사각형으로 무엇을 할 수 있을지 숙고해보세요. 어쩌면 그 안에 작은 디자인을 넣을 수 있을지 모릅니다. 복잡하든 단순하든 마음대로! 그 다음엔 탱글링 모드로 돌아가서, 그 디자인을 '보드' 전체에 반복해 그려서 '미스탱글(mistangle)'이 타일에서 가장 좋아하는 부분이 되는 경험을 해보세요.

드라마 타일*Drama-tile*로 만들기

만약 타일의 한 구획을 완성했는데, 정말이지 더 진행할 수 없을 때는 어떻게 할까요? 다 방법이 있습니다! 구획 전체를 검은색 펜(이때는 펜촉이 더 넓은 펜을 사용하기도 합니다)으로 칠하는 겁니다. 완전히 마르면 흰색 겔

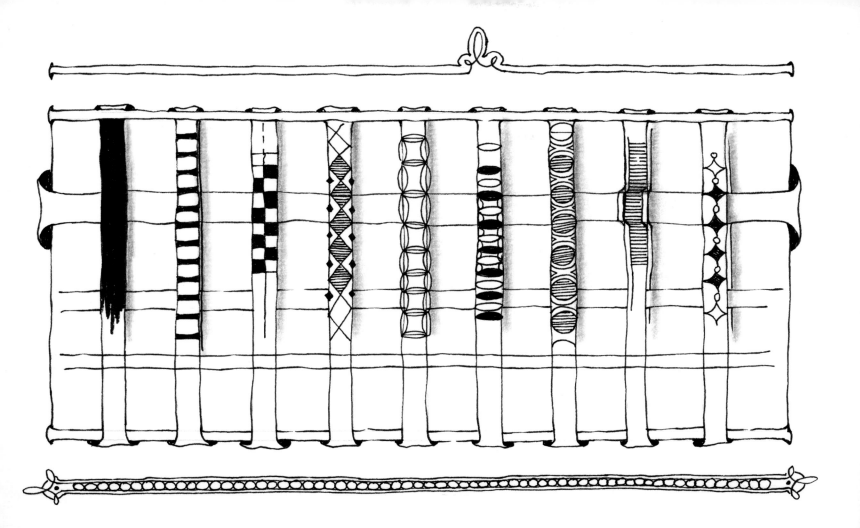

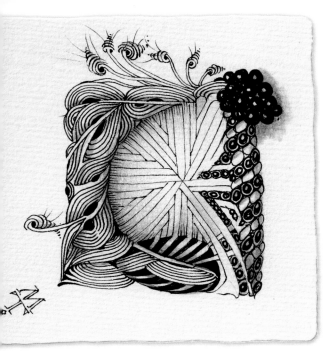

브롱스 치어*bronx cheer* 그리기

마지막으로 '브롱스 치어(bronx cheer)'라는 아주 흥미로운 탱글이 있습니다. 이 탱글은 대부분의 '미스탱글(mistangles)'을 세련되고 은밀하게 덮을 수 있습니다. 당신도 재미와 대조를 위해 이곳저곳에 브롱스 치어를 사용하게 될 거예요. "브롱스 치어의 뒤에는 정확히 뭐가 있지?"라고 모두들 궁금해하겠지만, 확실히 알고 있는 사람은 당신뿐입니다!

계획하지 않은 사건들이 주는 창조적 도전을 즐기세요. 그저 그런 일이 일어나지 않기를 바라기보다는 오히려 그 사건에 대해 창조적으로 반응하는 훈련을 하세요. 깊은 숨을 쉬고 잠시 멈추고 자문해보세요. "이것을 가지고 내가 뭘 할 수 있을까?" 당신은 생각보다 많은 것을 배울 수 있습니다. 시간이 흐른 뒤에 신선한 시각으로 그 타일을 다시 볼 수 있을 때까지 타일을 따로 간직해두는 것을 고려해보세요. 단지 이 옵션을 사용할 수 있다는 것을 아는 것만으로도 당신은 탱글링을 계속 할 수 있고, 스스로에게 관대해집니다.

삶에는 지우개가 없습니다. 우리는 스스로가 찾아낸 곳에서만 움직일 수 있고 우리가 가진 것으로만 노력해야 합니다. 우아하게 너그러운 마음으로 접근한다면 각각의 경험들은 경험 그 자체와 우리 자신을 동시에 창의적으로 변화시킬 수 있는 기회를 제공합니다.

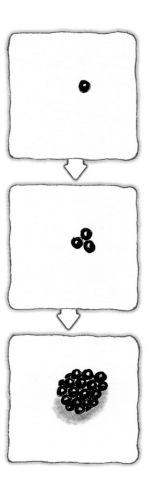

당신은 방금 무엇을 배웠을까요?

실수에 대한 이번 수업에서 당신은 다음의 것들을 배웠습니다.

- 우리가 '젠탱글 아트에는 실수가 없다'라고 말하는 이유
- 소위 '실수'라는 것에 대한 당신의 인식과 그것을 창조적으로 변화시킬 수 있는 당신의 능력 간의 관계
- 예상치 못한 상황(다른 사람들이 '실수'라고 부를 수도 있는)에서 당신이 사용할 수 있는 도구들

연습문제

연습 14 #zp1x14

앞으로 타일 위에서 '실수'를 할 때, 당신이 그것으로 무엇을 할 수 있는지 확인하세요. 뭔가 새롭고 멋진 것을 창조할 수 있을 거예요. 아티스트로서 당신은 그런 기회들을 기다리기 시작할 것입니다. 수업에서 배운 기법 중 하나를 시도해보세요.

연습 15 #zp1x15

당신이 아주 좋아하는 타일이 아닌, 좀 오래된 타일 몇 개를 챙겨보세요. 맘에 들지 않는 이유는 뭔가요? (다시 보니, 당신이 있는 그대로의 타일을 좋아한다는 사실을 발견하고 놀랄 수도 있습니다. 그래서 당신이 만든 모든 타일을 보관하라는 겁니다.) 맘에 들지 않는 부분에 '드라마타일링' 기법을 사용해 무슨 일이 일어나는지 지켜보세요.

연습 16 #zp1x16

당신이 보기에 별로인 탱글들이 있나요? 새 타일을 한 장 꺼내, 그 탱글을 아주아주 천천히(so slooooowly) 그려보세요. 뭔가 느낌이 다른가요?

연습 17 #zp1x17

예상치 못한 사건이나 원치 않은 사건에 대한 당신의 인식과 그것을 변화시키는 당신의 능력 간의 관계를 탐색해보세요. 우리의 생각은 이렇습니다. 일어난 일에 대해 자기 자신을 탓하지 않을수록 뭔가 좋은 것을 만들 수 있는 더 많은 옵션을 찾아내게 될 것입니다.

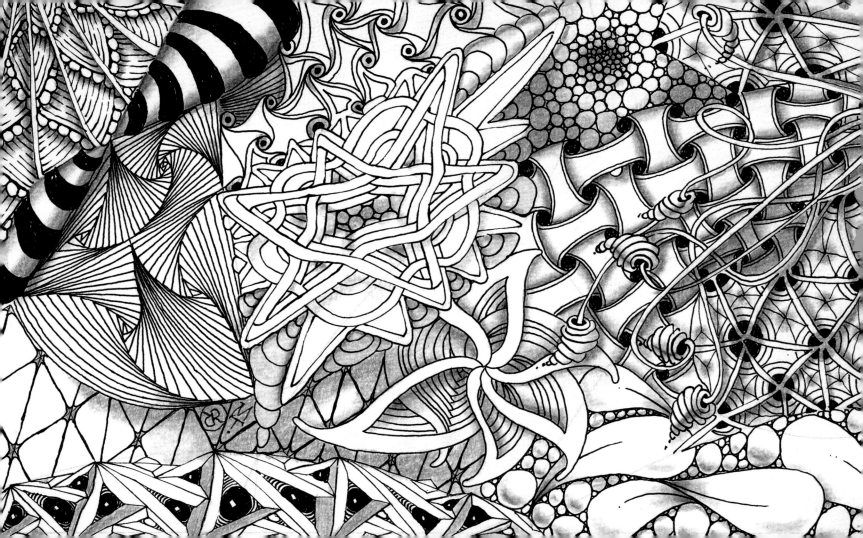

Lesson 6

MORE TANGLES
더 많은 탱글들

ZINGER · STRIPING · TIPPLE · AURA · 'NZEPPEL

AURAKNOT · RIXTY · ING

TRIPOLI · FLUX · PARADOX · MUNCHIN · SPARKLE

HUGGINS · FENGLE · CADENT

탱글은 젠탱글의 '컬러 *Colors*'

당신은 젠탱글 메소드를 배웠고, 스트링과 탱글의 관계에 대해서도 배웠습니다.

더 나아가 명암을 배웠고, 누군가 '실수'라고 부르는 것들에 대해 어떻게 재평가하고 반응하는지도 배웠습니다.

이제 당신의 팔레트에 더 많은 탱글을 추가해봅시다. 탱글이 '물감 튜브에서 막 짜낸' 기본 컬러(basic colors)와 얼마나 같은지 알아볼 거예요. 이들 '컬러' 안에서의 톤(tone)과 질감의 변화와, 그 컬러들을 조합하는 방법을 보여줄 것입니다. 가능성은 무한합니다. 실제 컬러(actual colors)의 색조(hue)와 농도의 조합이 무한한 것처럼 말이에요.

탱글을 당신의 것으로 만드세요

우리의 탱글 14개를 소개하게 되어서 매우 기쁩니다.

각 탱글은 쉽게 그릴 수 있는, 하나 또는 그 이상의 원소 스트로크(elemental strokes)로 구성됩니다. 어떤 탱글은 보다 쉽고, 어떤 탱글은 좀 더 집중력이 필요합니다.

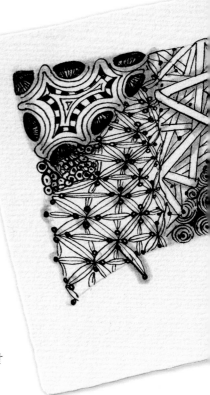

우리는 당신이 꾸준히 연습해서 탱글을 자신의 것으로 만들고, 그 가능성을 탐색하고, 외워서 그리게 되기를 바랍니다.

탱글에 대해 알아보고, 탱글과 친해지세요. 같은 탱글을 반복해 그리면, 처음 그릴 때는 분명하지 않았던 측면과 가능성을 찾아내게 됩니다.

우리가 이 탱글들을 가르치는 목표는 당신이 그 탱글을 우리만큼 정확하게 그리게 하려는 것이 아닙니다. "선생님과 똑같

아 보이는 글자체를 만드는 것"이 성공으로 정의되는 습자 교습이 아니니까요.

다만 우리는 탱글들의 원소 스트로크, 그리는 순서, 구조를 알려줄 뿐입니다. 우리는 사각형의 단계별 그림을 통해 그것들을 보여주는데, 바로 **스텝아웃** (**step-outs**)이라 부르는 거예요.

일단 탱글의 구조를 이해하고 그 리듬을 느끼게 되면, 당신은 그 탱글의 미묘한 차이(nuances)를 탐색하고 자신만의 스타일을 개발할 수 있을 것입니다.

젠탱글 훈련을 통해(레슨8 참조) 당신은 각각의 탱글이 제공하는 잠재력을 탐색하는 자신감을 가질 수 있습니다.

무엇보다도 이 과정, 이 여행을 즐기는 법을 배우세요. 왜냐하면 절대 끝나지 않으니까요.

비쥬가 말하길:

Relax 릴랙스하세요. 펜을 잡은 손과 팔의 긴장을 푸세요. 울새의 알껍데기 반쪽을 주웠다고 상상해보세요. 당신은 그 알껍데기가 으스러지지 않도록 얼마나 부드럽게 잡고 있을까요? 펜도 그렇게 잡으면 됩니다.

Rotate 손은 편안하게 두고 타일을 돌리면서 그립니다. 그러면 각각의 스트로크를 같은 자세로 그릴 수 있어요. 팔로 든든하게 받치고 당신의 손이 편안한 위치를 찾으세요. 그런 다음 손 아래로 타일을 가져오세요.

Remember 젠탱글 아트를 만드는 가장 중요한 목적은 완성하기 위해서가 아니라 과정을 음미하기 위해서라는 것을 기억하세요.

Deliberately 각각의 스트로크를 신중하게 천천히 그리세요. 당신이 탱글의 어떤 부분을 '단지' 채워 넣고 있을 때도 마찬가지입니다.

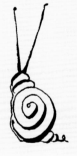

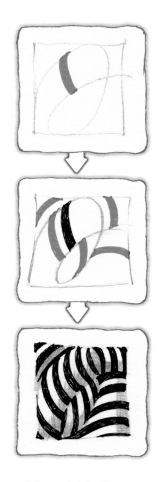

스트라이핑 *Striping*

스트라이핑은 기본 중의 기본인 탱글입니다. 그래도 그 단순함 안에는 극적인 요소가 있습니다. 제티스와 마찬가지로, 넓게 칠해진 구역이 탱글을 눈에 띄도록 만들어 주목받기를 간청하는 것처럼 보입니다. 타일을 돋보이게 하기 위해 스트라이핑을 많이 넣을 필요는 없습니다. 강렬한 검은색 영역은 다른 탱글의 가느다란 선들과 유쾌한 대조를 이룹니다. 이 탱글을 직선으로 그릴 수도 있지만, 우리는 약간 구부러진 곡선 모양의 선을 더 좋아합니다. 일정한 간격으로 오라를 그린 다음, 하나 걸러 하나씩 채웁니다. 마치 스트링을 감싸듯이, 곡선이 스트링을 살짝 넘어서는 것에 주목하세요.

빈 공간을 채우는 시간을 즐기세요. 긴장을 풀고 편안하게 천천히 공간을 채워나갑니다. 타일을 돌리면서 그리세요. 그러면 언제나 손을 편안하게 유지할 수 있어요. 바로 이러한 행위가 당신을 원하는 장소로 데려다줍니다. 이완된 집중의 상태, 아무 걱정 없이, 오로지 상상할 수 있는 가장 아름다운 스트라이프를 만드는 일에 집중할 수 있는 곳으로요. 스트로크를 몇 개 그리지 않아, 스트라이핑은 노래를 시작할 거예요!

각 스트라이프의 가장자리를 따라, 그러니까 스트링 바로 옆에 명암을 넣습니다. 찰필을 사용해 흑연을 가운데 쪽으로 부드럽게 문지릅니다. 다양한 형태들이 서로 파도를 이루어 물결치듯 3차원이 되어가는 과정을 지켜보세요.

이 탱글을 즐기세요. 다음번에 무엇을 그려야 할지 아무 생각이 안 날 때, 또는 이상하게 생긴 구획에 들어맞는 탱글이 필요할 때 '믿고 쓰는 탱글'이 될 수도 있습니다.

매우 단순하지만 놀랄 만큼 아름다워서, 탱글의 '리틀 블랙 드레스'라 할 만합니다.

티플 *Tipple*

티플은 거의 모든 사람들이 별다른 설명 없이도 그릴 수 있는 단순한 탱글 중의 하나입니다. 티플의 원소 스트로크는 구체(orb)입니다. 이 심오한 탱글은 원시적 원형 모양의 뿌리 깊은 역사를 "그려냅니다(draw)."

단순한 무언가만이 복잡한 구성에서 우아한 느낌을 더할 수 있을 때, 당신은 오래된 매뉴스크립트의 희미한 배경에서 티플을 볼 수 있을 것입니다. 갑옷에서도 볼 수 있고, 금은 장신구, 화려한 액자들의 반짝이는 모서리, 진주 박힌 브로치, 구슬로 장식된 직물 등 열거하자면 끝이 없습니다.

이 대단한 구체를 만드는 리듬을 즐기세요. 구체들이 아주 가까이에서 서로 다정하게 맞대도록 하고, 당신이 채우고자 하는(또는 장식하려는) 구획의 모서리에 가볍게 닿도록 하세요. 티플은 예민할 수도 뻔뻔할 수도 있습니다. 원의 크기나 두께에 따라 느낌이 달라지죠. 구체를 빙글빙글 돌려서 전체를 검게 만들 수도 있고, 아마도 연습하면, 정확한 중심점에 작은 하얀 점을 남겨 하이라이트를 만들 수도 있어요.

티플은 단순한 만큼 복잡할 수도 있습니다. 여러 가지 크기의 구체를 넣거나, 큰 구체에서 작은 구체로 점차 변하는 작업을 해보세요..

우리는 보통 티플 전체에 명암을 넣습니다. 만약 바깥 가장자리에 명암을 넣으면 부풀어오른 베개처럼 보입니다. 만약 중심 쪽에 명암을 넣으면, 누군가 그 위에서 잠을 잔 것처럼 보일 겁니다... 어쩌면 당신이 이 놀라운 구체를 그리면서 얻은 위안과 진정 효과 때문에 기꺼이 잠들 준비가 되어 있을지도 모르지만! 오~ 티플!

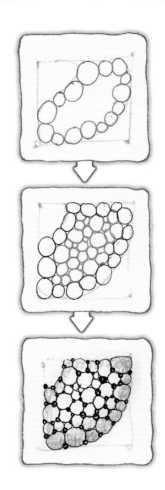

릭스티 *Rixty*

마리아가 씁니다:

만약 릭과 내가 새로운 탱글을 발견하고 흥분하는 모습을 본다면 둘
다 제정신이 아니라고 생각할지도 몰라요. 릭스티도 그랬던 탱글 중
에 하나예요. 사실 릭스티는 릭의 60번째 생일 선물로 매우 만족스러
웠고, 그래서 그 이름이 지어졌습니다.(Rixty=Rick+sixty − 옮긴이)

릭스티는 이리저리 방황하는 것처럼 보여요. 경계를 넘거나 다른 탱
글의 공간으로 들어가기도 하죠. 릭스티의 원소 스트로크는 직선 또
는 완만한 곡선이에요. 릭스티의 마법은 오라와 홀라보 기법의 구조
화된 상호작용으로부터 나옵니다.

릭스티는 모든 연령대를 위한 굉장한 탱글이에요. 우리의 손주 둘(당
시 8세, 11세)은 릭의 생일 파티가 열린 레스토랑의 종이 테이블보에
온통 릭스티를 그렸답니다.

릭스티는 '다른 행성에서 온 꽃이 있다면 이런 모습이 아닐까'란 생각
을 하게 합니다. 바위처럼, 어떤 것도 꽃 피울 자격이 없는 표면에서
싹이 돋아나와 그 자체에서 스스로 자라나는 모습을 상기시키니까요.

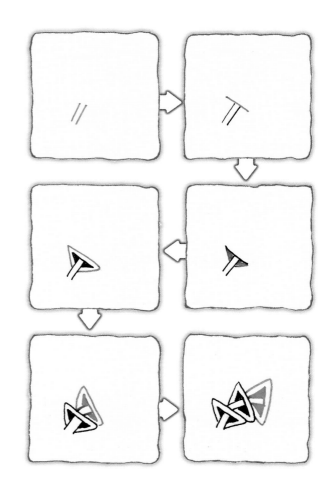

물도 햇빛도 필요 없이, 릭스티는 상상 이상으로 뻗어나갑니다. 나선형으로, 수레바퀴 모양으로, 일직선으로… 그리고 종잡을 수 없이 빙빙 돌거나, 경쾌하게 이리저리 빠져나갑니다. 이 탱글을 배워서 이 탱글이 당신을 어디로 데려가는지 살펴보세요. 다른 사람은 모르는 릭스티의 재미난 특징을 발견할 수도 있습니다!

릭이 덧붙입니다:
릭스티는 어떤 방향으로도 자랄 수 있고, 당신이 원할 때는 언제라도 여러 갈래로 나눠질 수 있습니다. 이 탱글에서 잉크가 칠해진 구역은 외관상 복잡해 보이는 것을 보완하며 멋진 대비효과를 드러냅니다. 일단 당신이 그리는 단계를 이해하면, 아주 쉽게 그릴 수 있습니다. 즐기세요!

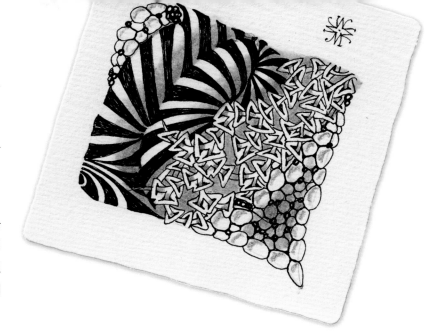

릭스티를 위한 팁들
- 타일을 돌려가며 그리세요.
- 하나의 삼각형에서 새로운 '새싹'을 시작할 때마다 홀라보 형식을 생각하세요.
- 릭스티 싹은 길 수도, 짧을 수도 있습니다.

- 릭스티들이 서로 우연히 만난다면, 이미 그려져 있는 릭스티 뒤편에 그리면 됩니다.
- 삼각형 옆쪽의 줄기 부분에 명암을 넣어서, 오버/언더 효과를 강조하세요.

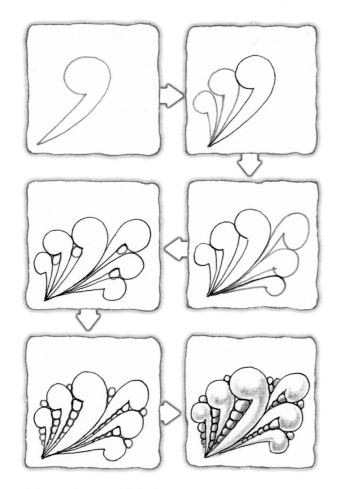

플럭스 *Flux*

마리아의 버전

나는 성인이 된 이후 줄곧 캘리그래퍼로 살았습니다. 20년 전쯤 레터링 세미나에서 우리가 플럭스라 부르는 탱글을 배웠는데, 이것은 장식 글자의 배경에 쓰이는 고전적인 세공 패턴입니다. 나의 레터링 프로젝트에도 자주 사용하고요. 어쩌면 우리가 젠탱글 메소드를 발견했던 그날, 릭이 내 작업을 중단시켰을 때 내가 그리고 있었던 패턴이었을지도 모른다고 생각합니다.

나는 내가 배운 방식대로 플럭스를 그립니다. 부풀어 오른 쉼표 모양들이 서로 나란히 포개지면, 사이 공간을 티플로 채웁니다. 먼저 공간에 맞는 가장 큰 원을 그리고, 그 다음 크기의 원을 그리고, 더 작은 원을 그려 그 공간이 가득 찬 것처럼 보일 때까지 반복하는 겁니다.

릭은 이런 플럭스의 원리를 취하면서 변형을 가합니다. 우리는 동일한 탱글의 단계들이 다양한 사람들에 의해 다르게 해석될 수 있다는 사실을 좋아합니다. 젠탱글 메소드는 다른 사람이 한 것을 정확하게 베끼는 것이 아닙니다. 플럭스는 기본적인 탱글의 단계를 따르면서도 자신만의 탱글을 만들어내는 좋은 예입니다. 릭과 내가 자주 그렇게 하듯이 말입니다. (우리의 딸 마사Martha는 확실히 이 탱글에 딱 맞는 이름을 붙였습니다. 플럭스 = 끊임없는 변화!)

릭의 버전

내가 플럭스를 그리면, 더 잎과 비슷한 모양이 됩니다. (마리아는 혓바닥이라 불러야 한다고 말합니다!) 이 모양은 정원을 가꿀 때 키우던 쇠비름풀을 연상하게 합니다. 그 쇠비름을 떠올리며, 중앙선을 긋고 한두 개의 점을 찍습니다.

나는 '잎'의 중간쯤부터 좁은 줄기까지 중앙선을 긋습니다. 펜이 거의 종이에 닿지 않을 정도로 아주 가벼운 압력으로 시작해, 좁은 끝을 향해가며 점차 압력을 높여 선이 두꺼워지게 합니다. 펜의 압력을 변화시켜 탱글 스트로크의 '질감'을 확장해보세요. 우리가 이 종이를 선택한 이유는 다양한 필압에 반응하는 능력 때문이기도 합니다.

플럭스의 두 버전 모두 기본 모양을 나란히 그려 '평평하게' 하거나 홀라보 형식으로 겹겹이 배치할 수도 있습니다.

나는 원을 그려넣는 것을 좋아합니다. 그 과정에 몰입하게 되기 때문이에요. 다시 말해 구획 안에 넣을 수 있는 가장 큰 원을 찾아내고, 다음으로 큰 원을 그려넣고, 또 그 다음... 그렇게 해서 작은 공간, 즉 그 인터스티스가 너무 작아지면 나는 빈 곳을 비워놓기보다는 채우는 것을 좋아합니다.

우리의 두 버전 모두를 시도해보세요. 그리고 당신 자신의 버전을 찾아낼 가능성을 열어놓으세요. 그렇다고 꼭 다르게 할 필요는 없습니다. 단지 모든 것이 '끊임없는 변화 가운데(in flux)' 있다는 것을 이해하기만 하면 충분합니다.

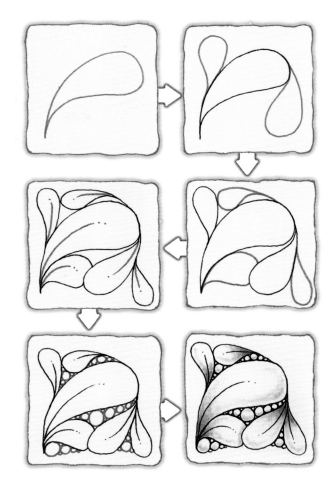

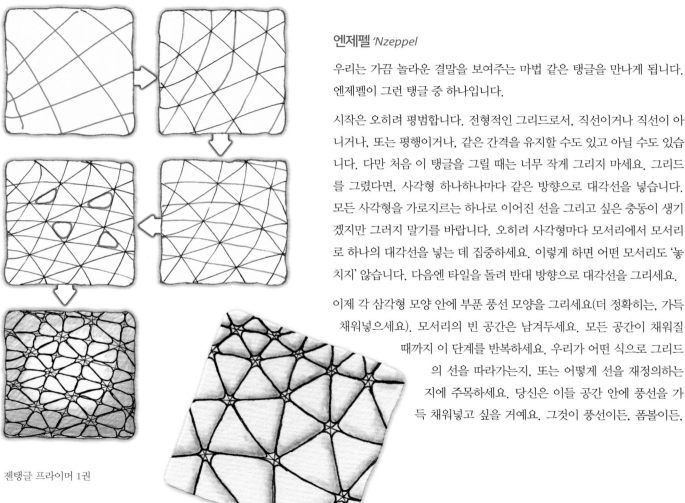

엔제펠 'Nzeppel

우리는 가끔 놀라운 결말을 보여주는 마법 같은 탱글을 만나게 됩니다. 엔제펠이 그런 탱글 중 하나입니다.

시작은 오히려 평범합니다. 전형적인 그리드로서, 직선이거나 직선이 아니거나, 또는 평행이거나, 같은 간격을 유지할 수도 있고 아닐 수도 있습니다. 다만 처음 이 탱글을 그릴 때는 너무 작게 그리지 마세요. 그리드를 그렸다면, 사각형 하나하나마다 같은 방향으로 대각선을 넣습니다. 모든 사각형을 가로지르는 하나로 이어진 선을 그리고 싶은 충동이 생기겠지만 그러지 말기를 바랍니다. 오히려 사각형마다 모서리에서 모서리로 하나의 대각선을 넣는 데 집중하세요. 이렇게 하면 어떤 모서리도 '놓치지' 않습니다. 다음엔 타일을 돌려 반대 방향으로 대각선을 그리세요.

이제 각 삼각형 모양 안에 부푼 풍선 모양을 그리세요(더 정확히는, 가득 채워넣으세요). 모서리의 빈 공간은 남겨두세요. 모든 공간이 채워질 때까지 이 단계를 반복하세요. 우리가 어떤 식으로 그리드의 선을 따라가는지, 또는 어떻게 선을 재정의하는지에 주목하세요. 당신은 이들 공간 안에 풍선을 가득 채워넣고 싶을 거예요. 그것이 풍선이든, 폼볼이든,

당신이 다른 어떤 모양을 상상하든 간에… 걱정 마세요. 그것들은 언제나 잘 어울리니까요.

작업이 끝나면 당신은 마법의 현장을 보게 될 것입니다. 당신이 예상했던 어떤 모양과도 다를 것입니다. 이러한 '메타-패턴'의 형태는 숨이 막힐 정도로 놀라움을 줍니다.

얼마 전 우리 블로그에서 가장 좋아하는 탱글이 무언지 조사한 적이 있었는데, 엔제펠은 가장 선호도 높은 탱글 중 하나였습니다. 엔제펠은 쉽고, 재미있고, '관대'합니다. 무작위적인 선으로 그리드를 그려도 똑같이 아름다운 결과를 얻을 수 있습니다.

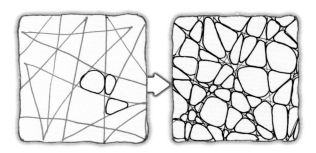

다른 많은 탱글과 마찬가지로, 명암은 이 페이지의 예처럼 탱글이 채워진 일부 구역에 초점을 맞출 수 있습니다. 아니면 앞페이지의 타일처럼 탱글의 개별요소에 명암을 넣을 수도 있습니다. 각 요소(풍선 모양)의 동일한 면을 따라 약간의 흑연을 추가한 다음 찰필로 번지게 하세요.

더 신중하게 그려진 풍선 모양은 밝은 그리드 선의 교차점과 멋진 대비효과를 연출합니다.

엔제펠이란 이름은 마리아의 생각이었습니다. 탱글의 요소들이 제펠린 (Zeppelin, 20세기 초 페르디난드 본 제펠린이 설계한 거대 비행선)처럼 부풀어오른 모습이었기 때문이랍니다.

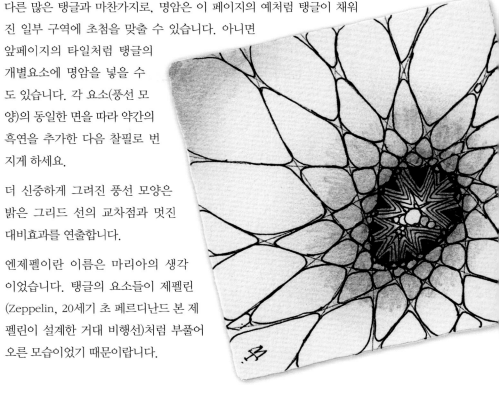

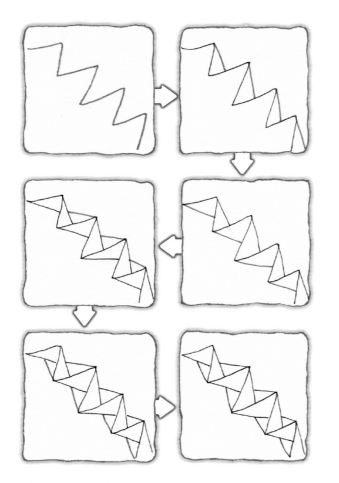

ING

우리의 딸 몰리 홀라보(Molly Hollibaugh)는 아주 멋진 탱글들을 젠탱글 세계에 제공했습니다. ING도 그중 하나예요.

몰리는 플로리다 주 마이애미에서 하프 마라톤에 참가해 달리고 있었는데, 한 건물 앞에서 스펙터클한 금속 구조물을 보았습니다. 출발점에서 그리 멀지 않은 지점이었죠. 몰리의 말로는, 그 지점에서 바로 그 구조물을 해체했다고 합니다.

우리가 그 구조물의 사진을 봤을 때, 몰리가 어떻게 ING 탱글의 영감을 받았는지 알 수 있었습니다. 우리는 '영감'이라고 말합니다. 탱글링을 할 때 우리의 '의도'가 이미지를 재창조하는 것이 아니기 때문입니다. 오히려 이미지에서 영감을 받았을 때에야 원소 스트로크를 사용해 패턴을 창조할 수 있습니다. 이 탱글에서 원소 스트로크는 직선입니다.

ING 탱글을 그릴 때 손이 편안하도록 타일을 돌리면서 그리는 것을 기억하세요. 이 방식을 쓰면, 당신의 선이 완벽하게 직선이 아닐지라도 (누군가는 원할 수도 있겠지만!) 선들은 일관되게 일관성이 없는 것처럼 보일 것입니다.

ING는 하나의 탱글이지만, 오른쪽 예시처럼 그 안에 탱글을 더 그릴 수 있는 구획을 만들어내기도 합니다. 여기에 대해서는 레슨7에서 더 얘기할 것입니다.

ING의 그리드와 비슷한 구조는 순식간에 예상치 못한 방향으로 자라납니다. 그래서 젠탱글의 마법을 보여줄 때 사용하기에 제격입니다. ING는 어렵고 겁나 보이는 첫인상을 가진 탱글 중 하나지만, 일단 그리는 단계를 알고 나면 믿기 어려울 정도로 쉽습니다.

명암은 ING의 그리드를 채우고 있는 개별 요소들에 초점을 맞출 수 있습니다. 아니면 종이접기 구조가 연상되는 왼쪽 타일에서처럼 기본 ING에 초점을 맞출 수도 있습니다.

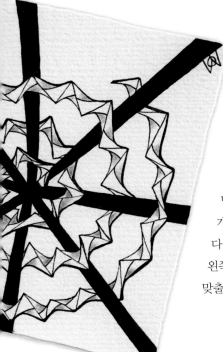

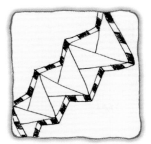
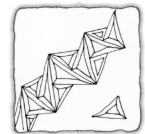

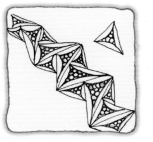
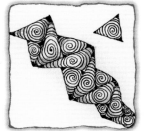

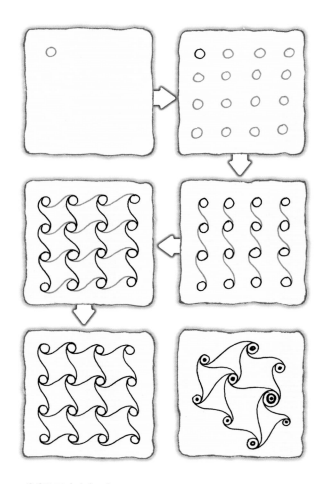

케이던트 *Cadent*

케이던트는 1800년대 스코틀랜드 로울랜드에서 직조된 양모 천에서 처음 나타난 하운드 투스(hound's tooth) 직조패턴에서 영감을 받은 탱글입니다. 케이던트는 **테셀레이션(tessellation**, 틈이나 겹침이 없이 표면을 덮는 동일한 모양이 반복됨으로써 만들어지는 패턴)이기도 합니다.

케이던트의 원소 스트로크는 구체와 S자 모양입니다.

우리가 처음 케이던트를 개발할 당시에는 (하운드 투스에서처럼) 첫 단계에서 사각형을 사용했는데, 곧 원형으로 바꾸었습니다. 원은 이 탱글에 소용돌이치는 동적 효과를 가져왔고, 이 점이 주의를 끄는 요소가 됐습니다. 세 개의 원을 삼각형 행태로 연결하면 고대 켈틱 양식과 공명하는 사랑스러운 형태를 만들어냅니다.

케이던트는 우리가 '**이륙과 착륙(take-off-and-land)**'이라 부르는 탱글링 기법의 이점을 보여주는 좋은 예입니다. 스텝아웃에서 볼 수 있듯, S자 모양은 '이륙' 전에 잠시, 이미 그려져 있는 원을 되짚어 그립니다. 그리고 나서 S자형이 종착점인 구체와 가까워지면, 도착한 직후에 바로 멈추지 않고 상상 속의 활주로를 따라 잠시 동안 천천히 더 달립니다. 이기법은 하나의 구체에서 다음 구체에 이르기까지 어떤 날카로운 각도 없

이 서서히 이동할 수 있게 합니다.

(앙투안 드 생텍쥐페리의 『어린 왕자』에서, 어린 왕자가 탄 작은 비행기가 자신의 별에서 이륙해서, 아무런 충돌 없이 가까운 친구의 별에 부드럽게 착륙하는 모습을 상상해보세요!)

당신은 '이륙과 착륙' 기법이 여러 탱글에 꽤 유용하다는 것을 곧 알게 될 것입니다.

기본 케이던트는 그 자체로 아름답고 활기차지만, 많은 탱글레이션 기회를 주기도 합니다. 탱글레이션이란 기본 탱글의 변형이거나 2가지 이상 탱글의 조합을 말합니다.

간단한 라운딩, 오라 추가하기, 나선형 중심에 검은색 구체 더하기에 이르기까지 시도해볼 만한 많은 탱글레이션이 있습니다. 아마 당신은 처음엔 케이던트로 모노탱글을 만들고 싶겠지만, 곧 타일에 뭔가 다른 것을 추가하려고 시도하게 될 것입니다.

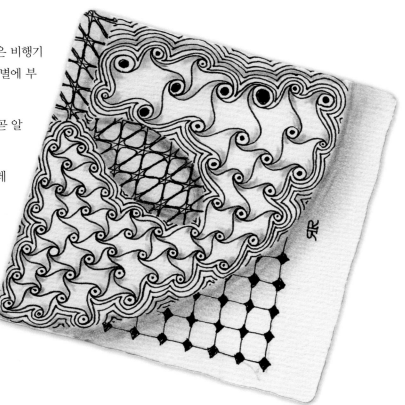

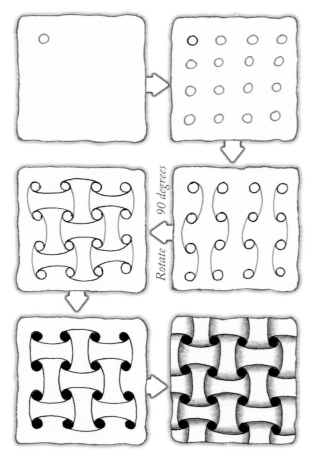

허긴스 *Huggins*

초기에, 우리가 젠탱글 메소드의 세부사항까지 완성했던 그 즈음, 우리의 딸 마사의 남편 부모님을 방문하게 됐습니다.

"그래서, 새로운 게 뭔가요?" 그 질문에 답하는 최선의 방법은 그들에게 젠탱글 수업을 하는 것이었습니다. 그분들의 거실에서 곧바로 말입니다.

우리가 수업을 끝내고 기분 좋은 여운에 빠져 있을 때, 낸시 허긴스(Nancy Huggins)가 말했습니다. "보여드리고 싶은 게 있어요. 내가 어린 소녀였을 적에 자주 그렸던 거예요."

그는 우리에게 아주 멋지면서도 그리기 쉬운 패턴을 가르쳐주었습니다. 그것은 탱글이 되었고, 사돈네 집안을 기리는 의미에서 우리는 허긴스(huggins)란 이름을 붙였습니다. (덧붙여, 우리는 띠들이 서로를 포용하는 방식이 좋았답니다!)

Rotate 90 degrees

허긴스를 그려보면, 방금 배운 케이던트와 비슷한 점이 두 가지 있다는 것을 알아챌 수 있을 겁니다. 기본 허긴스는 케이던트와 마찬가지로 그리드, 또는 구체들의 '펙보드(pegboard)'로 시작합니다. 또한 선과 구체 사이를 우아하게 연결시키기 위해 '이륙과 착륙' 원리를 이용한다는 점도 같습니다. 한 가지 다른 점도 있어요. 케이던트에서는 구체를 S자 모양으로 연결했는데, 허긴스에서는 두 번째 원소 스트로크인 곡선을 이용한다는 겁니다.

얼터네이트Alternate와 미러Mirror

허긴스는 '얼터네이트'와 '미러'라는 두 가지 유용한 탱글링 기법을 보여줍니다. 이 기법들은 당신이 허긴스와 비슷한 류의 탱글들을 그릴 때 '제 자리 지키기'를 도와줍니다.

옆 페이지의 세 번째 스텝아웃을 보세요. 왼쪽 첫 번째 세로줄의 첫 번째 곡선은 닫힌 괄호처럼 보입니다. 그러므로 그 아래 그려지는 곡선은 번갈아 그리는 '얼터네이트'로서 열린 괄호 모양이 됩니다. 두 번째 세로줄을 시작하는 곡선을 결정하려면 첫 번째 세로줄에서 옆에 있는 곡선을 '미러'하면 됩니다.

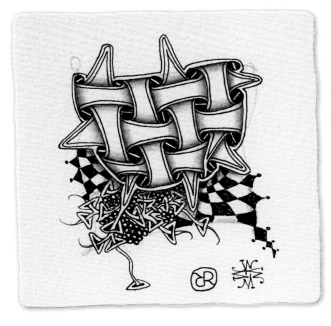

첫 번째 세로줄이 닫힌 괄호 모양으로 시작했으니, 두 번째 세로줄은 그것의 미러 이미지인 열린 괄호 모양으로 시작할 것입니다. 이런 식으로 '미러'와 '얼터네이트'는 다음번에 그릴 곡선이 무엇인지 쉽게 알도록 해줍니다.

당신의 타일을 90도 돌려서 다른 방향에서 곡선들을 그려보세요(네 번째 스텝아웃 참조). 어떤 곡선을 어디에 그려야 할지 알아채는 요령이 있습니다. 그저 새로 그리는 곡선이 이미 그려진 곡선을 가로지르지 않는다는 규칙만 확실히 지키면 됩니다. 시간을 들여서 느긋하게 하세요. 그러면 당신만의 허긴스를 즐길 수 있게 됩니다.

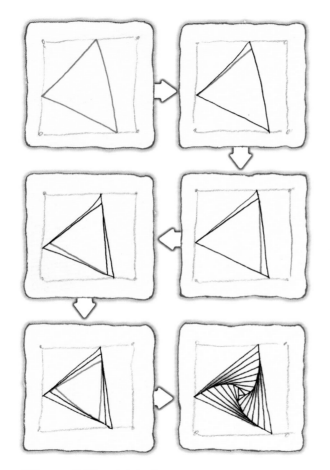

패러독스 *Paradox*

릭이 씁니다:

처음엔 이 탱글에 '릭의 패러독스'라는 이름을 붙였습니다. 내가 처음 개발했을 때만 해도 그런 형태를 본 적이 없었기 때문입니다. 그 후 나는 수십 년 된 퀼트와 아원자 미립자의 흔적 이미지에서 그런 형태를 보았습니다. 이제 우리는 이 탱글을 그냥 패러독스라고 부릅니다. 이것은 우리의 목표가 단지 새로운 패턴을 창조하는 것이 아니라, 새롭거나 존재하는 패턴을 해체함으로써 대부분의 사람들이 쉽게 탱글링할 수 있도록 하는 것이라는 생각을 강화해줍니다.

패러독스의 원소 스트로크는 직선입니다. 그런데 탱글을 순서에 따라 그리다보면, 역설적이게도 이들 직선으로부터 우아한 로그 곡선이 만들어집니다.

패러독스를 위한 팁들

- 타일을 회전시키며 각각의 선을 같은 방향(어느 방향이든 편한 쪽)으로 그리세요.
- 결과가 아닌 각각의 선에 집중하세요. 패러독스가 어떤 모습이 되어야 할지 미리 짐작해서 알 필요가 없습니다.
- 코너에서 변 쪽으로 선을 그으세요. 점보다는 선에 닿는 것이 더 쉽습니다.
- 다음에 그릴 선은 앞의 선이 끝난 곳에서 시작합니다. 퀼트를 참고하세요 : 이 탱글은 하나의 연속된 선입니다. (비쥬도 그런 점을 좋아하지요!)

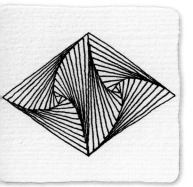

• 떨리는 선도 좋아요. 당신이 각 각의 선을 같은 방향으로 그린 다면, 매번 사용하는 근육이 같 기 때문에 선의 떨림도 일관성 을 갖습니다.

또 한 가지 패러독스의 멋진 점은 바로 옆에 붙여 두 개를 탱글링할 때 나타나는 아름다운 메타–패턴입니다. 왼쪽 위에서 당신의 눈을 사로잡는 비틀린 이미지를 보세요. 마치 물에 젖은 줄무늬 수건을 짜는 것 같습니다. 이러한 메타–패턴은 당신이 패러독 스의 원소들을 동일한 방향 으로 그릴 때 만들어집니다.

만약 원소들을 서로에게 반 대 방향으로 탱글링하면, 나 뭇잎 같은 메타–패턴이 나 타나고, 원래의 개별 삼각형 은 찾아보기 어렵습니다. 패 러독스는 ‘탱글링’과 ‘구상주 의적 드로잉’의 차이를 보여

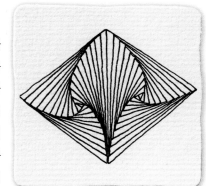

주는 전형적인 사례입니다. 당신이 패러독스의 단계만 따른다 면 자동으로 이러한 아름다운 이미지를 창조할 수 있습니다.

마리아가 덧붙입니다:

릭과 나는 탱글을 창조하는 접근법이 달라 요. 이것은 우리에게 훌륭한 견제와 균형의 시스템을 제공하죠. 초기에 우리는 각각의 탱 글이 우리가 찾는 기준들을 가지고 있는지 확 인하기 위해서 우왕좌왕했어요. 탱글은 간단하 고, 아름답고, 원소 스트로크에 근거해야 하고, 이해할 수 있고, 이완된 집중 단계가 있어야 하고, 명암을 넣는 재미가 있으면서 마법 같은 결과를 내 야 했습니다.

패러독스는 확실히 이런 기준에 부합했습니다. 우리 의 탱글 중에서 가장 놀랍고 기하학적으로 신비한 탱 글 중의 하나입니다. 비록 다른 탱글보다 좀 더 많은 집 중력을 요구한다 해도 조급해하지 마세요. 패러독스는 정말 배울 만한 가치가 있습니다! 진짜 마술이에요!

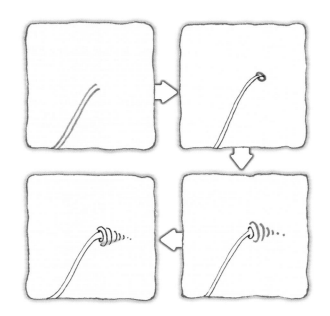

징거 Zinger

누군가는 새로운 어떤 행성(제누스?)에서 열심히 태양빛을 찾아 헤매는 야생의 징거를 발견할지 모릅니다. 길고 가느다란 줄기와 돌돌 말린 덩굴손을 가진 징거는 가장 야생적인 방식으로 지표면이나 다른 식물에 달라붙은 채로 발견될 수도 있습니다.

탱글로서, 징거는 꽤 침략적일 수 있습니다. 일단 징거를 그리기 시작하면, 당신은 징거가 테두리와 스트링이라는 '울타리를 뛰어넘기' 좋아한다는 사실을 발견하게 될 거예요. 당신이 알아차리기 전에 징거는 다른 탱글을 신경 쓰지도 않고 다른 구획으로 자라납니다. 우리는 실제로 징거가 뒷면으로 숨어든 몇몇 타일을 가지고 있습니다. 첫 명함을 만들 때, 우리는 징거의 덩굴손이 명함의 앞면으로 숨어들게 해서 사람들이 명함을 뒤집어 뒷면의 모든 탱글을 보도록 유도했습니다. 꽤 멋진 유인책이었죠!

만약 이 탱글이 구획을 넘어왔다면 그대로 두세요. 홀라보 접근법으로 그것들 뒤로 탱글링하면 되니까요.

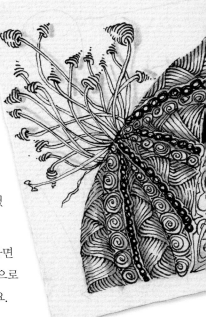

먼친 *Munchin*

몰리가 씁니다:

나는 젠탱글 훈련을 하면서 많은 삶의 교훈을 발견합니다. "젠탱글 아트에는 실수가 없다"고 하지만 때로 당신의 내면에서는 이런 소리가 들려옵니다. '무슨 소리야? 나는 방금 선을 잘못 그렸고 계획했던 탱글이 나오지 않게 됐어. 난 타일을 망쳤다고!'

하지만 당신이 결과를 예측하거나 통제하려는 노력을 멈출 때, 당신은 새롭고 멋진 가능성을 볼 수 있습니다.

왜 우리는 이 얘기를 다시 꺼낸 걸까요? 왜냐하면 먼친이 그렇게 시작되었으니까요. 내가 릭의 패러독스를 처음 그렸을 때, 내 펜은 다른 방향으로 움직였어요. 난 그 사건을 받아들이고 똑같은 패러독스의 선을 이용해 새로운 방식을 시도했지요. 그 후 나는 무작위적인 점들로 시작하는 방법을 알아냈고, 새로운 탱글이 태어났답니다!

먼친을 그리면서 '실수'를 통해 무엇을 발견할 수 있을지 상상해보세요.

먼친을 위한 팁들

- 점에서 선으로 이어지도록, 선을 긋습니다.
- 타일을 돌려가며 그리면서 필요하면 점을 추가합니다.
- 구획 전체를 채울 필요도 없고, 점들을 모두 사용할 필요도 없습니다.
- 71페이지에서 먼친에 명암을 넣는 방법들을 참조해 다양하게 명암을 넣어보세요.

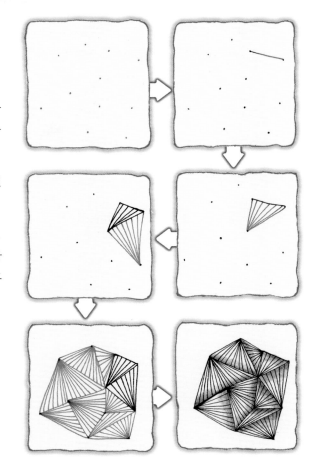

트리폴리 *Tripoli*

우리는 트리폴리를 좋아합니다. 언제나 어떤 공간에나 어울리는 믿음직한 탱글이죠. 트리폴리를 그릴 때는 우선 세 개의 면을 가진(삼각형 같은) 모양을 그리세요. 그런 다음 첫 번째 모양의 한 변 바깥쪽에 오라를 그리세요. 그리고 그 오라에 두 개의 선을 더해서 그 오라로부터 시작하는 두 번째 삼각형을 완성하세요. 한 번에 삼각형 하나를 완성하려고 하기보다는, 기존 삼각형 모양의 한 변에 곡선이든 직선이든 오라를 그리고 거기서 시작하는 삼각형을 만드는 편이 훨씬 쉽습니다. 이런 단계들을 반복해서 원하는 만큼 삼각형을 만드세요.

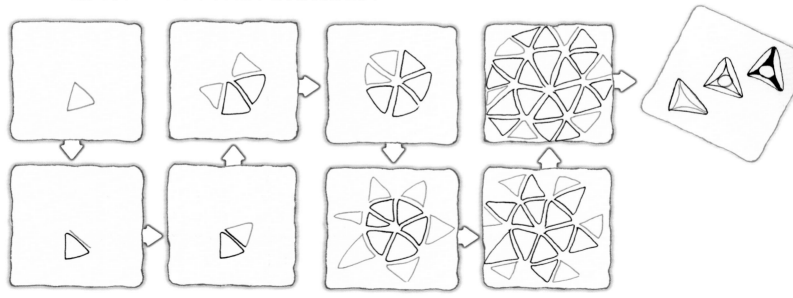

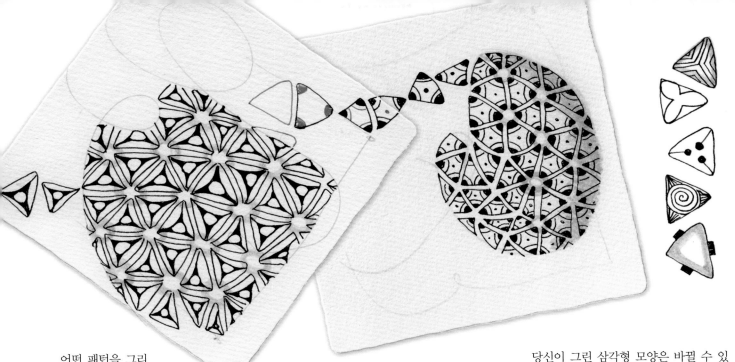

어떤 패턴을 그리
면서 삼각형 모양이 되
도록 탱글링하면 더 흥미로워집니다. 이 페이지에 있는 개별 삼
각형들이 어떻게 우리의 시선을 삼각형 너머로 연결해주는 메
타-패턴이 되는지 주목해보세요.

당신이 그린 삼각형 모양은 바뀔 수 있
고, 더 커지거나 더 작아질 수 있으며, 당신의 타일에 깊이와 흥
미를 만들어낼 수 있습니다. 개별 요소, 혹은 구획 전체에 명암
을 주면서 트리폴리와 함께하는 여행을 즐기세요. 그것은 우리
가 좋아하는 탱글의 목적지 중 하나입니다!

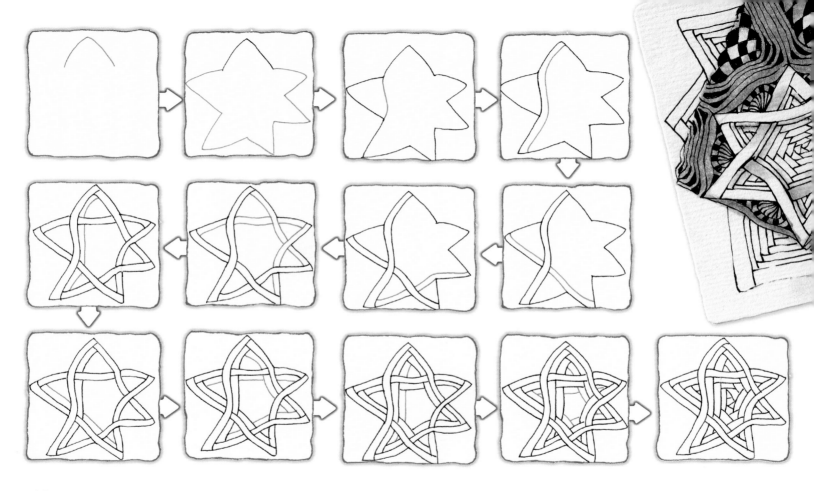

오라노트 *Auraknot*

마리아는 직선과 곡선을 혼합해 이 탱글의 기본 모양을 창조했습니다. 여기에 오라와 홀라보 기법을 더하세요. 그러면 즐거운 탱글링 여행을 위한 준비가 다 된 것입니다.

오라노트를 위한 팁들
- 네 개 이상의 별 모양 점으로 시작하세요.
- 타일을 회전시켜서 각 스트로크를 같은 방향으로 그리세요.
- 점들의 베이스를 연결할 때는 '이륙과 착륙' 원칙을 활용하세요.

마리아가 씁니다:
아티스트로서 내 관심 분야는 캘리그래피와 일러스트레이션입니다. 특히 장식된 글자(illuminated letters)에 끌려서 항상 내 작품에서 그것들의 현대적 용도를 찾으려 노력합니다. 나는 『켈스의 서(Book of Kells)』

같은 책에서 장식 글자와 함께 등장하는 켈트 매듭장식도 좋아합니다.

젠탱글을 시작한 이후, 우리는 아직 켈트 매듭장식을 탱글링하는 방법을 알아내지 못했습니다. 왜냐하면 그것은 계획, 밑그림 연필 그리드, 지우개를 필요로 하기 때문입니다. 어느 것도 우리의 탱글링 원리에 부합하지 않습니다.

나는 이 매듭장식을 보다 쉽게, 지우개를 쓰지 않고 시뮬레이션할 수 있는 방법을 찾아내고 싶었습니다. 결코 쉽지는 않았죠. 많은 시도 끝에 드디어 (거의) 정확히 매뉴스크립트에 있는 것과 똑같은 매듭이 나타났습니다.

이 탱글은 너무나 흥미로워서 우리는 세계의 모든 탱글러들을 참여시키기로 결정했습니다. 뉴스레터에 완성된 사례 몇 개를 포스팅하면서, 모두가 노력해서 스텝아웃을 알아내고 탱글의 이름을 제안하도록 초대했던 것입니다. 당시 우리와 함께 일한 스태프들이 가장 선호했던 이름을 선택했지요.

우리의 유튜브 채널에서 스텝아웃을 소개한 비디오를 찾을 수 있습니다.

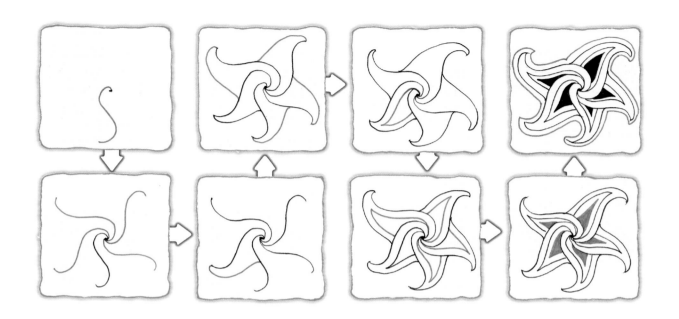

펭글 *Fengle*

마리아가 씁니다:

펭글은 우리가 구독하는 일간지의 공지란에 휘갈겨 그려진 미끈한 곡선에서 시작되었습니다. 그 곡선들은 나선형으로 발달했고, 함께 꿈틀거리면서 별 같은 모양을 형성했습니다. 거기서부터 그

것은 단지 춤이었습니다. 리듬이 시작되고 나의 펜스트로크는 소용돌이 속에서 느린 '투스텝'을 반복합니다. 내가 기억하는 우리 부모님이 춤추는 방식과 상당히 비슷합니다.

나는 나선형이 나를 휩쓸고 가는 느낌을 좋아합니다. 내가 항상 갖고 다니는 저널에 그것을 그리기 시작했지만 아직 탱글은 아니었습니다. 나는 여전히 그것을 그리고 있었습니다. 나는 그 이미지를 좋아했고, 그것을 탱글로 만들 마법의 공식을 찾으면서 계속 탐구했습니다.

그런데 갑자기 알아내고/창조하고/우연히 발견했습니다. 그것을 탱글로 만들 수 있는 간단한 내부 구조를 찾아낸 것입니다. 그것은 단지 바른 순서대로 그려진 'S'자 모양이었습니다. 전에는 그릴 수만 있었던 것을 이제는 탱글링할 수 있습니다.

이것은 마법입니다! 나는 탱글링했고, 종이를 돌려 각 단계를 반복했고, 내 손으로 이 바다 생물을 발견한 것입니다. 거기에 오라와 홀라보를 더하자 정말 아름다웠죠. 나는 감탄하면서 바라보았고, 탱글은 더 많은 것을 요구했습니다. 퍼프와 더 많은 오라들이 거의 그들 스스로 나타났습니다. 이 탱글을 빛나게 하는 것은 정말 간단해 보였습니다.

나는 그때까지 이름이 없었던 이 탱글을 무수히 반복한 후에 의례적으로 그것들을 모아서 릭에게 보여주었습니다. 그는 이 탱글을 좋아했고, 즉시 펜을 꺼내 자신만의 반복을 시작했습니다.

친애하는 친구들이여, 이것이 펭글이 태어나게 된 경위입니다.

탱글 강화요소 *Enhancements*

강화요소란 탱글에 추가할 수 있는 기법들을 말합니다. 오라처럼 나중에 추가할 수도 있고, 스파클처럼 탱글을 그리는 중에 추가할 수도 있습니다.

스파클 *Sparkle*

스파클은 하이라이트를 만드는 판화 기법에서 영감을 얻은 것입니다. 펜을 종이에서 잠시 떼서, 일렬로 나란히 간격을 둠으로써 스파클을 만들어냅니다.

우리가 첫 번째 타일에서 그렸던 쁘렝땅을 기억하세요? 스파클을 넣지 않은 쁘렝땅과 스파클이 들어간 쁘렝땅은 어떻게 달라 보이나요?

11시 방향에서 일관성 있게 종이에서 펜

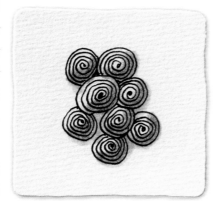

을 뗌으로써 오른쪽의 스파클을 창조했습니다. 스파클 반대편에 어떤 식으로 명암을 더했는지 주의해 살펴보세요. 이 강화요소는 샤트릭이나 스태틱(static)처럼 많은 선들이 밀집된 탱글에서 최고의 효과를 발휘합니다.

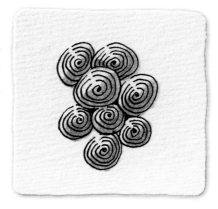

오라 *Aura*

당신이 어디서나 쓸 수 있는 또 하나의 강화요소는 오라입니다. 오라는 레슨1에서 크레센트문 탱글의 일부로 이미 배웠습니다.

릭이 코멘트합니다:

나는 오라잉(aura-ing)을 좋아합니다. 오라는 수많은 탱글의 필수 구성요소입니다. 그것은 또한 자연이 탱글링하는 방식이기도 합니다. 나이테, 조개껍데기, 연못의 잔물결, 하늘에 뜬 무지개 등은 모두 자연이 만든 오라입니다.

내가 오라잉을 좋아하는 이유는 다음과 같습니다.

- 즉각적으로 이완된 집중 상태로 들어갑니다.
- 오직 다음 오라만 탱글링할 수 있습니다. 다시 말해서 먼저 여섯 개의 오라를 탱글링하지 않고서는, 앞으로 건너뛰어 일곱 번째 오라를 그릴 수 없다는 뜻입니다.
- 결과를 미리 알 수 없습니다.

아래는 오라를 넣은 탱글의 몇 가지 예입니다.

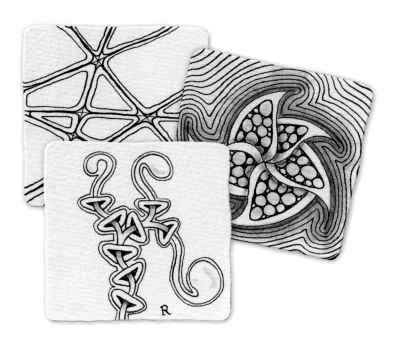

고급 탱글링 콘셉트

링킹 탱글 *Linking tangles*

스트링은 연필로 그리기 때문에, 당신은 구획을 가로지르는 링킹 탱글의 재미있는 방식을 쉽게 탐색할 수 있습니다. 오른쪽 타일에서 릭스티 (rixty)가 어떻게 인접한 탱글들과 연결되고 변형되는지 주의 깊게 살펴보세요.

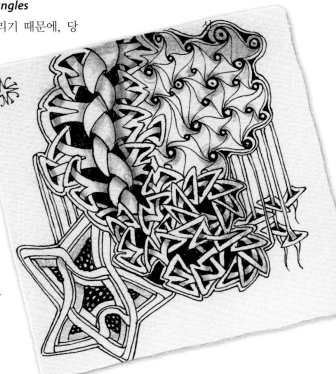

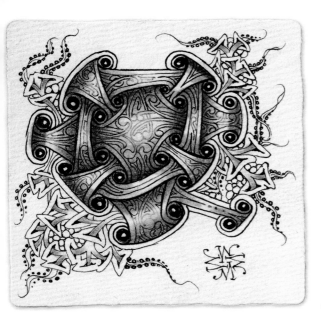

탱글레이션Tangleation

우리는 탱글의 변형을 시도해볼 것을 권장합니다. 우리는 그러한 변형을 '탱글레이션'이라 부릅니다. 당신은 이미 30, 31 페이지에서 탱글레이션의 사례를 꽤 많이 보았습니다.

때때로 탱글레이션이 독립된 새로운 탱글인지, 두 가지 탱글의 혼합인지 결정하기 어려울 때가 있습니다. 하지만 그것이 이 예술 형식의 재미 중 하나입니다. 당신이 무지개를 바라볼 때 초록색의 끝과 파란색의 시작은 정확히 어디일까요?

왼쪽 위의 타일은 허긴스(94페이지)의 기발한 탱글레이션 사례입니다.

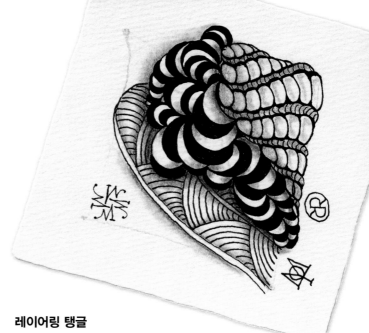

레이어링 탱글

Layering Tangles

탱글의 요소들을 층층이 배열할 수 있는 동일한 홀라보 기법을 사용하면 인접한 탱글들 간에도 층을 줄 수 있습니다. 위의 타일에서, 하나의 탱글이 그 옆의 탱글 아래로 어떻게 사라지는지 살펴보세요.

당신은 방금 무엇을 배웠을까요?

여기서 당신은 다음의 것들을 배웠습니다.

- 14가지 기본 탱글
- 2가지 탱글 강화요소
- '링킹 탱글'에 대한 개념
- 탱글레이션에 대한 심화
- 레이어링 개념에 대한 심화

그러나 지금쯤이면, 당신이 실제로는 더 많은 탱글을 배웠다고 생각할 것이라 확신합니다. 예를 들자면 엔제펠 탱글은 다양한 그리드 스타일을 가질 수 있고, 트리폴리는 많은 프래그먼트를 선택할 수 있으니까요.

연습문제

연습문제 18 #zp1x18

레슨6에 있는 탱글에 다른 방식으로 명암을 넣어보세요. 예를 들면, 당신은 71페이지와 99페이지에서 먼친에 명암을 넣는 다른 방법을 볼 수 있습니다.

연습문제 19 #zp1x19

샤트틱 탱글로 타일을 구성하고, 이번만 거기에 약간의 스파클을 넣어보세요!

연습문제 20 #zp1x20

주위에 아무것도 없이, 오직 야생의 징거만이 모든 방향으로 뻗어나가도록 타일을 탱글링하세요. 그런 다음, 타일에 빈 공간이 없이 꽉 찰 때까지 징거에 오라를 그려보세요. 더 멋져 보이기 위해, 징거에 약간의 스파클을 넣어보세요.

연습문제 21 #zp1x21

먼친이 어떻게 태어났는지 몰리가 해준 이야기가 기억나나요? 오라노트의 탱글레이션이 머리에 떠오르나요? 젠탱글 훈련을 하면서, 새로운 탱글이나 새로운 탱글레이션을 만들려고 애써보세요. 물론 이것은 당신에게 강요할 수 있는 일이 아닙니다. 당신이 깊이 생각해본 적 없는 완전히 새로운 가능성에 마음을 여는 일에 가깝습니다.

연습문제 22 #zp1x22

하나의 탱글이 바로 옆의 탱글 뒤쪽에 배치되도록 타일을 만드세요. 그리고 명암을 넣어 효과를 강화해보세요.

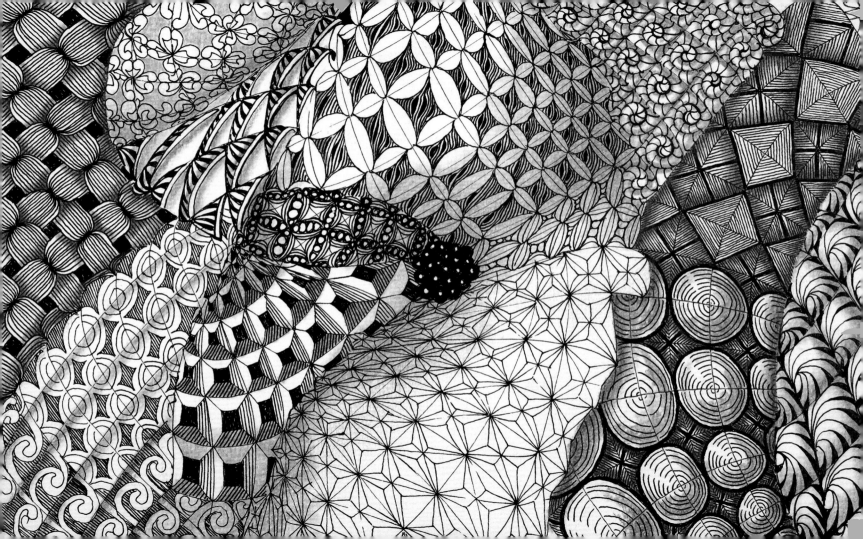

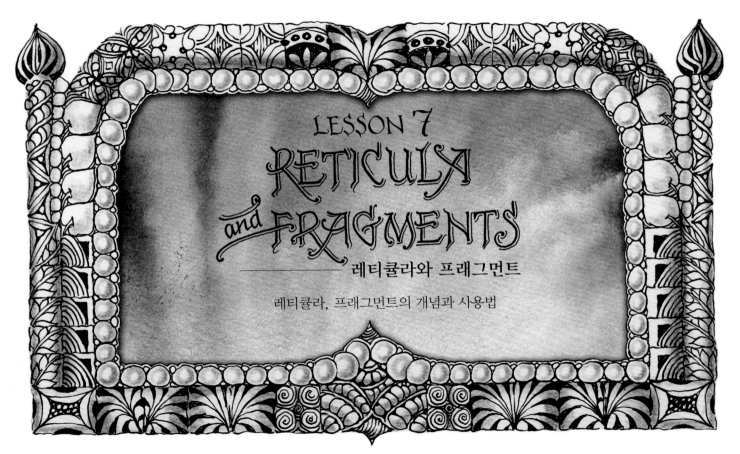

LESSON 7
RETICULA
and FRAGMENTS
레티큘라와 프래그먼트

레티큘라, 프래그먼트의 개념과 사용법

레티큘라와 프래그먼트란 무엇인가?

우리는 거의 닿을 정도의 트리폴리 삼각형들처럼, 인접하거나 가까이 있는 요소들이 만들어내는 메타-패턴과 그리드의 상호작용을 좋아합니다.

인접한 탱글의 방향을 바꾸거나 회전시킬 때 나타나는 메타-패턴도 좋아합니다. 레슨6에서의 패러독스를 떠올려보세요.

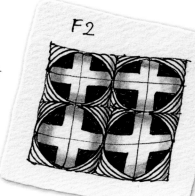

우리는 그리드로 시작하는 탱글을 만드는 새로운 접근법을 개발하면서 '그리드'의 의미를 찾아보았습니다. 그리드란 '서로 교차해 일련의 정사각형 또는 직사각형을 만들어내는 선들의 네트워크'라고 정의됩니다.

이는 우리가 자주 사용하는 고전적인 바둑판 모양을 적절히 설명합니다. 그런데 그리드 정의에 포함되지 않는 모든 다른 구조의 선들은 뭐라고 해야 할까요? 결합되었을 때 줄무늬를 만들거나 사다리꼴, 삼각형을 만드는 선들 말이죠. 원, 타원, 나선형은 어떤가요? 방사성 구조는요?

가장 잘 묘사할 단어를 찾다가 'reticulum'(pl. reticula)이란 단어를 찾아냈습니다. '그물 모양의 것, 망상 구조'란 정의가 완벽히 맞아떨어졌고 발음도 마음에 들었어요.

당신은 이미 기본적인 정사각형 레티큘라를 그리는 방법을 알고 있습니다. 레슨1에서 플로즈를, 레슨2에서 베일을 배울 때 그렸습니다. 레슨6에서 트리폴리 탱글을 채웠던 삼각형 패턴도 기억날 것입니다. 우리는 어떻게 이 경이로운 구조, 레티큘라에 접근하고 구조를 채울 수 있을까요?

우리는 레티큘라를 채우는 기분 좋은 요소들에도 이름을 붙일 필요가 있다고 결정했고, 프래그먼트(fragments)라는 작위를 수여했습니다.

펜으로 당신의 레티큘라를 그리세요. 그것은 탱글의 일부가 됩니다.

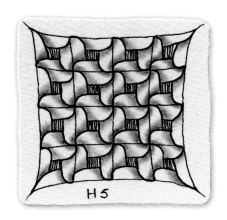

우리는 이 모든 것이 아주 신나는 일이란 것을 발견했습니다. 젠탱글의 **젠토몰로지**(Zentomology®)에 따르면, 이것은 탱글의 유형과 '그리드 탱글' 혹은 그리드 내에서 프래그먼트 패턴의 상호작용에 접근하고 탐험하는 새로운 길을 열어주었습니다. 젠토몰로지란, 탱글의 특징과 다른 탱글들과의 관계를 묘사하는 우리들만의 방법입니다.

레티큘라와 프래그먼트 사용하기

'F2'와 'H5'처럼 조금 복잡한 코드로 표시되지만, 사실 레티큘라와 프래그먼트의 아이디어를 사용하는 것은 아주 간단합니다. 할 일이라곤 다음이 전부입니다.

- 레티큘라를 그리고,
- 프래그먼트를 선택하고,
- 레티큘라 안의 공간을 선택한 프래그먼트로 채웁니다.

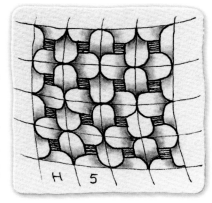

정말 이게 다입니다. 다음 페이지에서 우리는 당신이 탐험할 수 있도록 레티큘라와 프래그먼트를 제시할 텐데, 그 페이지엔 수천 가지 탱글의 가능성이 존재합니다

예를 들자면, 옆 페이지의 타일 2개는 모두 F2 프래그먼트를 사용합니다. 첫번째 타일에서 각 프래그먼트는 같은 방향을 향해 그려졌고, 두번째 타일은 네 방향으로 회전합니다. 이 페이지의 첫번째 타일에서, H5 프래그먼트들은 동일한 방향으로 그려졌습니다. 반면 두 번째 타일에서 H5 프래그먼트들은 다음에 오는 프래그먼트를 거울에 비춘 모양입니다.

자, 이제 이 여행이 우리를 어디로 데리고 가는지 떠나볼까요?

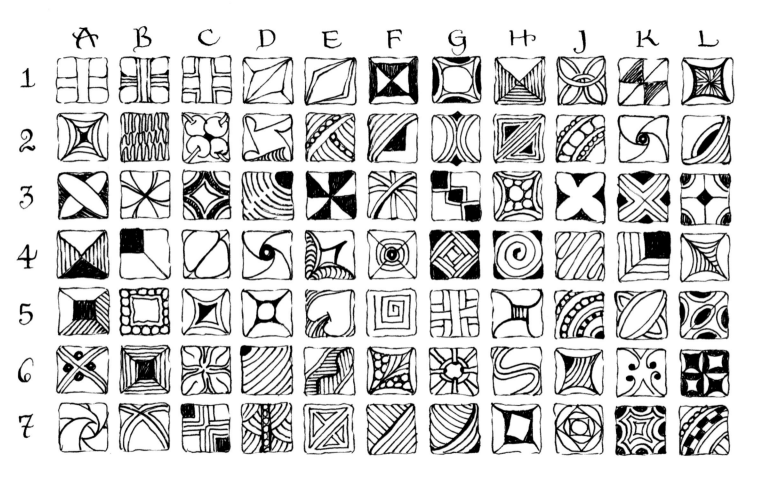

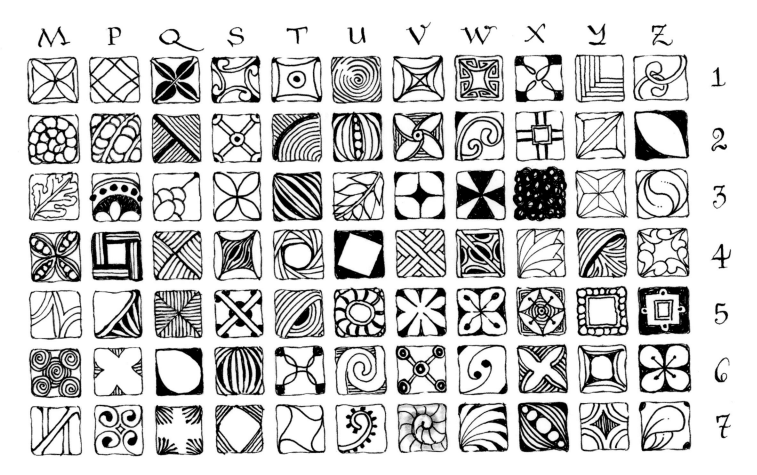

레슨7이 시작되는 110~111페이지에 있는 탱글과 액자 프레임을 보세요. 모든 것이 레티큘라 안의 프래그먼트입니다. 가능한 몇 가지 변형을 살펴본 다음, 자신의 방식으로 탱글링할 수 있도록 안내할 것입니다.

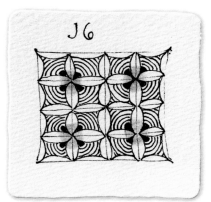

회전과 미러

프래그먼트에 따라, 그것이 미러링된 것인지 회전한 것인지 차이를 알아차릴 수도 있고 모를 수도 있습니다. 예를 들어서, P6이 근사한 메타-패턴을 만들어낼지라도, 회전하거나 미러링한 모습이 늘 똑같아 보입니다.

그러나 112페이지 두 번째 F2 변형은 회전과 미러가 모두 적용되었고, 메타-패턴에서 드라마틱한 차이를 보입니다. 때로는 그 프래그먼트를 어떻게 회전시켜도 똑같아 보이지만, 113페이지의 H5처럼 그것을 미러링하면 다르게 보입니다.

프래그먼트 얼터네이트

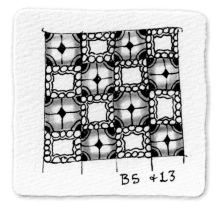

당신은 프래그먼트를 교차함으로써 여러 가지 가능성을 추가할 수 있습니다. 당신은 한 프래그먼트를 다른 것으로 얼터네이트(교대로 배열)할 수 있고, 프래그먼트를 빈칸으로 얼터네이트할 수도 있습니다. 혹은 프래그먼트의 행을 얼터네이트할 수도 있습니다!

이 접근법의 가능성은 거의 무한합니다. 그리고 아직 '명암'과 '레티큘라의 유형'이라는 추가 변수를 고려하지도 않았습니다.

이런 결과들은 좀 복잡해 보일 것입니다. 하지만 당신이 하나의 레티큘라 구성요소에 초점을 맞추고, 하나의 프래그먼트로 탱글링한다면, "한 번에 하나의 스트로크"라는 진정한 젠탱글 방식으로, 당신은 "도대체 어떻게 한 거죠?" 하는 놀랍도록 역동적인 젠탱글 아트를 창조할 수 있습니다.

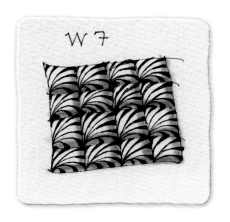

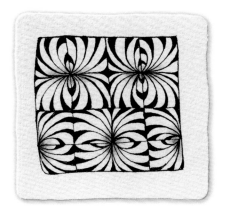

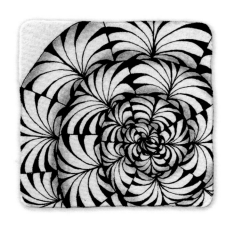

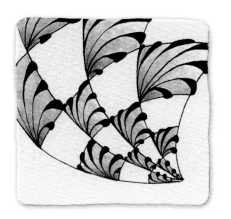

이 페이지에 있는 모든 타일은 프래그먼트 W7을 다양한 방법으로(우리가 방금 설명한 것들, 그리고 그 이상) 활용한 것입니다.

우리가 왜 새로운 탱글의 가능성을 탐색하는 이 방법을 그렇게나 좋아하는지 확인되시나요?

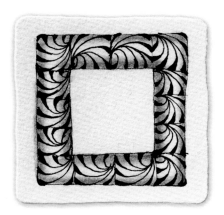

레티쿨라와 프래그먼트에 명암 넣기

레티쿨라와 프래그먼트는 색다른 명암처리의 기회를 제공합니다. 몇 가지 가능성을 소개합니다.

- **개별 프래그먼트에 명암 넣기**: 아래의 G1 프래그먼트, 옆 페이지의 첫 번째 E5(포크리프) 프래그먼트를 참조하세요.
- **메타-패턴 강조하기 위한 명암 넣기**: 113페이지에서, 메타−패턴에 따라 H5에 명암이 어떻게 다르게 넣어졌는지 확인하세요.
- **전체 구획에 명암 넣기**: 110~111페이지에서 해당 사례를 찾아보세요.
- **레티쿨라에 명암 넣기**: 110페이지의 오른쪽을 확인하세요.

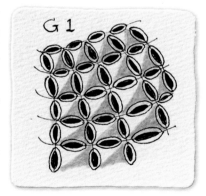

- **명암 넣지 않기**: 명암을 전혀 넣지 않는 것을 선택할 수도 있습니다.

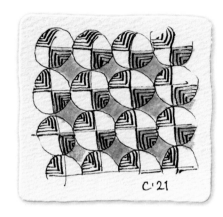

다른 프래그먼트 형태들

우리는 120~121페이지에서 프래그먼트와 함께 삼각형 혹은 원형의 레티쿨라를 소개합니다. 위에 있는 그림은 원형 기반의 레티쿨라에서 보여지는 구체 프래그먼트 C21의 사례입니다.

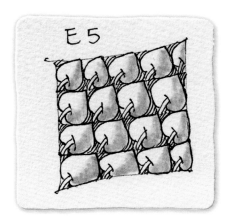

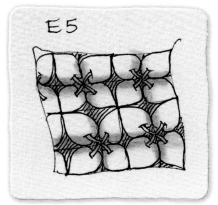

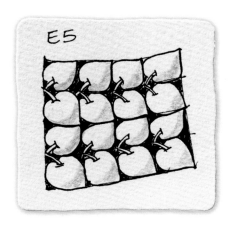

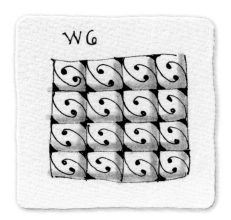

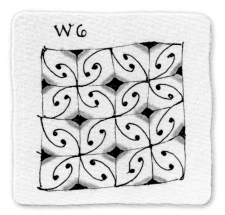

당신은 다양한 프래그먼트에서 친숙한 탱글들을 발견할 것입니다. 포크리프(pokeleaf)(E5), 어썬타(assunta)(T7), 웰(well)(V2) 같은 탱글 말입니다. 이들은 젠탱글 아트의 다양한 접근법으로부터 기인하는 공유된 구조와 유사한 결과들을 보여주는 좋은 사례입니다. 익숙한 탱글로부터 영감을 받을 수 있는(예를 들면 플로즈) 잠재적 프래그먼트들은 아주 많습니다.

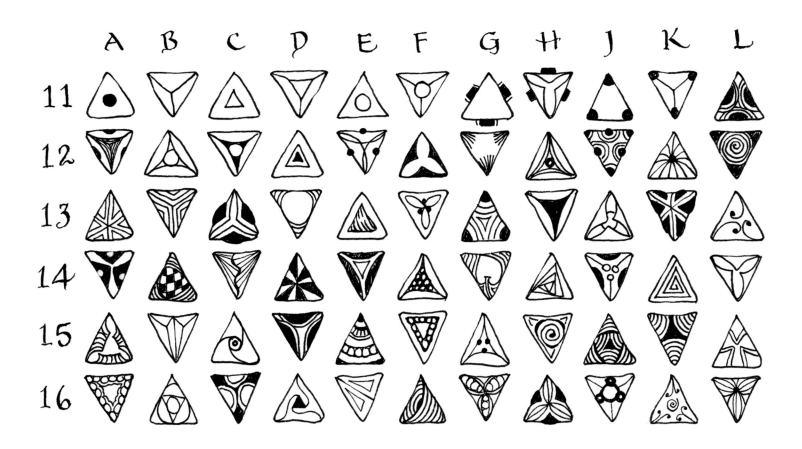

A B C D E F G H L

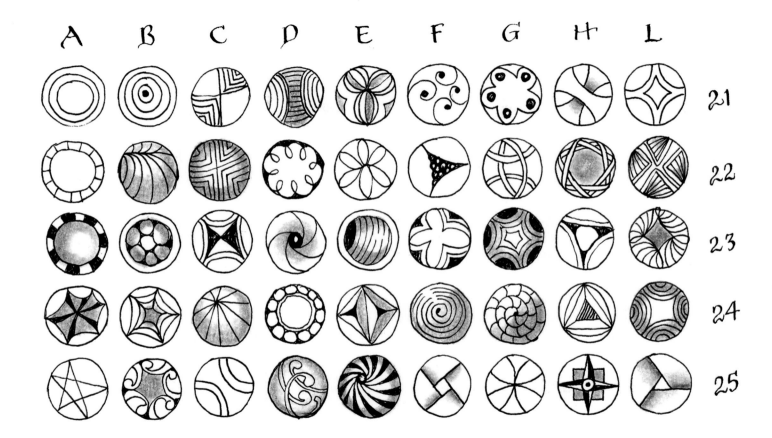

21

22

23

24

25

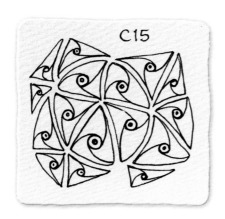

C15

레티큘라로서의 탱글들

얼마나 많은 탱글들이 레티큘라일 수 있는지에 대해 생각해 보세요. 이 책에서 우리가 제시한 두 개의 사례가 트리폴리와 ING입니다.

앞에서 비쥬가 더 크게 탱글링하라고 권한 이유도 여기에 있습니다. 즉 그래야 레티큘라로서의 탱글을 사용할(프래그먼트로 채울) 기회가 생기기 때문입니다.

위에 있는 그림은 C15와 함께한 트리폴리의 예입니다.

그 밖의 레티큘라

우리는 앞에서 더 많은 레티큘라에 대해 암시했고 123, 125페이지에서 그 가능성의 일부를 보여줍니다. 사례 중 일부는 명암을 권장하는 것도 포함되어 있습니다.

당신은 이 창조적인 축제가 얼마나 방대한지 알아차렸나요?

이 책에 나온 레티큘라와 프래그먼트를 가지고 무엇을 할 수 있을지 상상해보세요.

사실 더 중요한 것은, 당신이 이 접근법을 탐구함으로써 발견하고 창조하게 될 레티큘라와 프래그먼트로 무엇을 할 수 있을지 상상해보는 것입니다.

당신의 세계에서 볼 수 있는 작은 프래그먼트들을 알아차리세요. 그것들은 다양한 레티큘라 안에서 어떤 모습으로 보일까요? 인접한 프래그먼트를 다른 방향으로 그린다면 어떤 예상치 못한 메타—패턴을 발견하게 될까요?

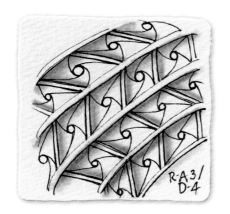

R-A3/ D-4

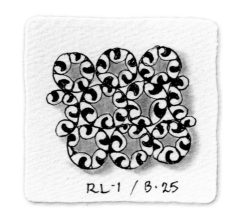

RL-1 / B·25

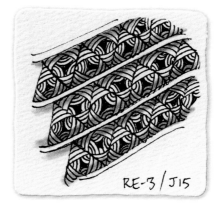

RE-3 / J15

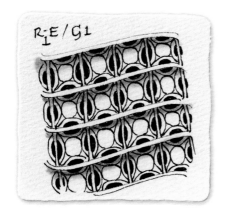

R-E / G1

R-G2 / H24

와우!
이거 정말
멋지지
않나요?

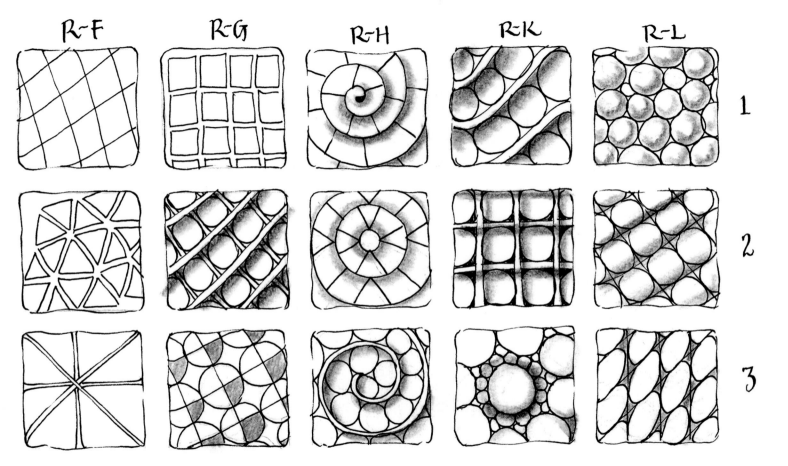

R-F	R-G	R-H	R-K	R-L	
					1
					2
					3

방금 당신은 무엇을 배웠나요?

레슨7에서 당신은 다음의 것들을 배웠습니다.

- 레티큘라와 프래그먼트의 원리
- 레티큘라 30개
- 4개의 변을 가진 프래그먼트 154개
- 3개의 변을 가진 프래그먼트 66개
- 구체 프래그먼트 45개
- 프래그먼트의 미러링 개념
- 프래그먼트의 회전 개념
- 다양한 명암 넣기에 대한 접근법

우리가 서문에 썼던 것 처럼 이 책은 '프라이머 (primer)', 즉 더 큰 화약 에 불을 붙인다는 의미 입니다. 여기서 화약이 란 당신의 창조적 영감 을 뜻합니다. 우리는 레

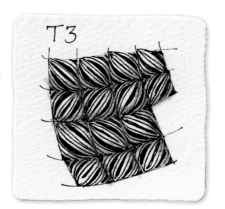

티큘라와 프래그먼트의 개 념이 이런 방식으로 당신을 격려하고 도울 거라고 믿습 니다.

(당신이 필요한 경우를 대 비하여, 우리는 X3도 드렸 습니다. 그러니 웃으세요!)

연습문제

연습 23

이번 장의 시작 페이지에서 탱글된 이미지를 살펴보세요. 우리 는 어떤 프래그먼트를 썼을까요? (정답은 160페이지에)

연습 24 #zp1x24

2개의 프래그먼트를 이용해, 바둑판의 사각형 같이 얼터네이트 한 타일을 창조하세요.

연습 25 #zp1x25

114~115페이지에서 프래그먼트 하나를 골라서, 정사각형 그리드 위에서 회전시킨 다양한 패턴들을 탐색해보세요.

연습 26 #zp1x26

114~115페이지에서 프래그먼트 하나를 골라서, 정사각형 그리드에서 반영된(reflect) 다양한 패턴을 탐색해보세요.

연습 27 #zp1x27

114~115페이지에서 프래그먼트 하나를 골라서, 정사각형 그리드 위에서 회전하고 반영된 다양한 패턴을 탐색해보세요.

연습을 위한 Tip:

프래그먼트를 회전시키거나 미러링하면 그것이 나타내는 외모나 '얼굴(face)'에 영향을 미칠 수 있습니다. '패싯(Facet)'이란 작은 얼굴을 의미하는 프랑스어 '빠세트(facette)'에서 유래된 단어입니다. 그래서 우리는 프래그먼트의 얼굴(양상, 면)을 패싯(facets)이라 부릅니다.

예를 들어서, P1은 당신이 아무리 그것을 회전시키고 거울에 비추더라도 늘 같은 패싯을 보입니다. T3는 2가지 패싯이 가능합니다. F2는 4가지 패싯을 갖고 있고요. W7의 경우는 무려 8가지 패싯을 갖고 있습니다(3가지 회전과 4가지 반영입니다).

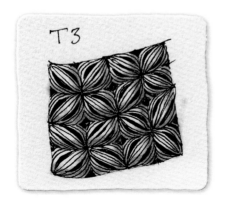

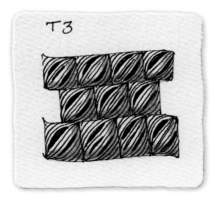

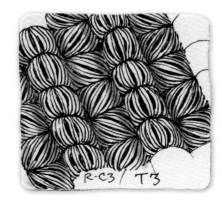

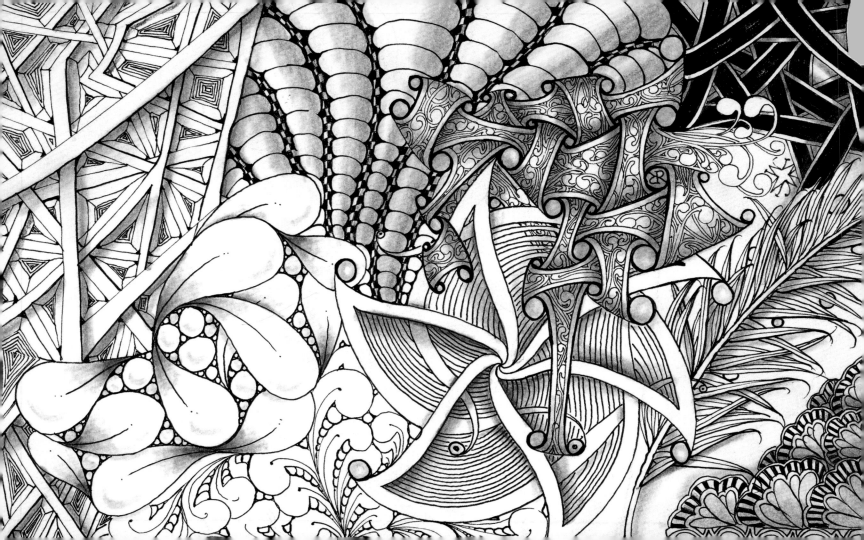

A ZENTANGLE PRACTICE

젠탱글 훈련

LESSON

8

젠탱글 '훈련(practice)'의 의미는 다음과 같습니다.

- 아이디어나 방법에 관한 순수 이론과 대조되는, 아이디어나 방법을 실제로 적용하는 것. 즉 젠탱글 아트의 창조가 여기에 해당됩니다.
- 어떤 활동이나 기술의 습관적인 수행. 즉 규칙적으로 젠탱글 아트를 창조하는 것이 여기에 해당됩니다.

우리는 종종 사람들이 자신의 첫 번째 타일을 창조하면서 경험했던 놀라운 결과들에 대해 말하는 것을 전해 듣습니다.

이번 장에서는 지속적인 젠탱글 훈련으로서 젠탱글 아트를 창조하는 일의 근거와 이점을 탐구하려 합니다. 모든 훈련이 다 그렇듯이, 젠탱글 경험의 다면적인 이점들은 반복에 의해 증가합니다.

집중력과 이완 능력뿐 아니라 소근육 기량도 저절로 발달됩니다.

우리가 개최한 한 워크숍에 여성 캘리그래퍼가 참석한 적이 있습니다. 그녀는 자신의 열네 살짜리 딸의 글씨가 엉망이라 걱정이 많았습니다. 그녀는 학교 선생님과 상담을 했는데 선생님은 이렇게 말했다고 합니다.

"너무 걱정 마세요. 요즘 시대엔 좋은 글씨가 그리 필요하지 않답니다."

무거운 마음으로 집으로 돌아온 그녀는 몇 달 후에 딸과 함께 정기적으로 젠탱글 아트를 창조하기 시작했습니다.

몇 주 후, 그녀는 딸의 글씨가 엄청나게 좋아진 걸 알게 되었습니다. 그녀는 딸의 글씨가 엉망이었던 것이 글자의 형태에 대한 지식이 부족해서가 아니라 소근육 운동이 부족했기 때문이었다는 걸 느꼈습니다.

정기적인 탱글링 훈련은 모든 것을 바꿉니다.

당신의 훈련을 지원하는 것들

전용 장소

빈 타일과 여러 가지 펜, 연필, 찰필이 준비돼 있는 장소를 집 안에 만들어보세요. 편안한 자세를 취할 수 있는 좋은 조명과 의자까지 있다면, 그곳은 창조성의 성역이 될 것입니다.

늘 휴대할 수 있는 도구

우리는 젠탱글 타일을 셔츠 주머니, 휴대용 파우치, 지갑 안에 쏙 들어가도록 디자인했습니다. 당신은 즉석에서 탱글링할 준비를 갖출 수 있습니다. 당신이 이런 도구들을 갖고 다니면서 언제 어디서나 탱글링할 수 있다는 사실을 아는 것은 매우 중요합니다.

당신의 의도에 따라 초점을 새로운 방향으로 돌릴 수 있고, 당신이 원하는 어떤 장소에서나 창조적 영역에 접근할 수 있습니다.

당신의 훈련을 지원하는 활동들

CZT와 함께하는 수업

우리는 수십 개 국에서 온 수천 명의 CZT(Certified Zentangle Teacher), 즉 공인젠탱글교사에게 젠탱글 메소드와 아트폼(기본에서부터 섬세한 수준까지)을 개인별로 직접 교육했습니다. 우리는 당신에게 CZT의 수업에 참가할 것을 권합니다.

당신은 관심사를 공유하는 사람들과 좋아하는 일을 할 때 에너지와 영감을 얻습니다. 당신의 젠탱글 타일이 그룹 모자이크의 한 부분이 되었을 때, 타일이 다르게 보일 것입니다. 이는 젠탱글 경험에서 중요한 부분이고, 여러 사람이 각자의 젠탱글 아트를 모자이크로 모았을 때에만 일어나는 일입니다. www.zentangle.com/teachers.php에 들어가면 우리의 CZT 리스트가 등록되어 있으니 참고하세요.

병원에서 대기하는 동안 어떻게 스트레스를 날렸는지에 대한 한 탱글러의 이야기입니다. 어느 날 그녀는 자신을 공황 상태로 몰아넣는 MRI 촬영을 해야 했습니다. 만약 MRI를 찍는 동안 탱글링을 할 수 있다면 두려움을 없앨 수 있을 것 같았습니다. 갑자기, 그녀는 자신이 뭘 해야 할지 알아차렸다고 합니다.

병원 측에서 그녀를 기계에 밀어 넣는 동안 그녀는 눈을 꼭 감고 아주 고요한 상태를 유지하면서, 마음의 눈앞에 타일을 하나 꺼내서 그 질감을 느꼈고 탱글링할 수 있는 기회에 감사를 표했습니다. 연필을 찾아 점을 찍고 테두리와 스트링을 그렸습니다. 다음엔 펜으로 타일을 채웠습니다. 마침내 타일이 완성되었을 때 그녀는 기계 밖으로 나오고 있었다고 합니다. 그녀가 젠탱글 훈련을 쭉 해왔기에 가능했던 일입니다.

정기적인 온라인 챌린지에 참여하세요

멋진 젠탱글 커뮤니티가 전 세계에 걸쳐 계속 성장하고 있습니다. 이런 커뮤니티의 한 가지 특징은 멤버 간의 지원과 격려가 가능하다는 것입니다. 이런 지원과 격려는 온라인 챌린지와 같은 여러 가지 방식으로 나타납니다.

iamthedivaczt.blogspot.com에서 로라 함스(Laura Harms) CZT가 개최하는 이벤트가 가장 오래된 것입니다.

지역의 젠탱글 그룹을 찾거나 시작하세요

마치 북클럽처럼 사람들은 탱글링하고, 다과를 함께 즐기고, 동지애를 나누기 위해 모입니다. 당신이 사는 지역에 그런 젠탱글 그룹이 있는지 알아보고, 없으면 당신이 시작해보세요!

젠탱글 뉴스레터에서 더 많은 탱글을 탐구하세요

zentangle.com/newsletter에서 탱글의 스텝아웃과 다른 재미있는 아이디어들을 찾아보세요. (린다 파머Linda Farmer CZT는 tanglepatterns.com에 우리들의 탱글뿐 아니라 다른 탱글러들의 그리는 과정도 헌신적으로 올리고 있습니다.)

별도의 시간을 확보해두세요

이른 아침에 탱글링하는 사람도 있고 잠자리에 들기 전에 하는 사람도 있습니다. 당신에게 적합한 리듬을 찾아서 최소 하루 한 번은 탱글링하세요. 타일 뒷면에 날짜를 적는 것도 잊지 마세요. 그렇게 해두면 비언어적인 일기를 기록하는 것과 같아서 다시 감상할 수도 있고 모자이크로 재조립할 수도 있습니다.

익숙한 것 탐색하기 vs. 새로운 것 배우기

새로운 탱글을 배우는 것은 신나는 일이지만, 친숙한 탱글을 그

리는 것이 젠탱글 훈련의 기본입니다. 새로운 탱글을 배울 때 (또는 개발할 때)는, 그 순간이 다가오면 다음에 무엇을 해야 할지 알게 된다는 것을 신뢰하면서 각각의 펜 스트로크에 느긋하게 집중하는 그런 달콤한 경험을 하지 못합니다.

익숙한 탱글을 반복하다 보면 섬광처럼 자신을 드러내는 멋진 버전을 찾아낼지도 모릅니다.

당신의 젠탱글 아트를 다시 보세요

당신의 젠탱글 창작물을 구성하고 저장하고 전시하는 방법을 개발하세요. 가끔은 시간을 내서 이전 날, 이전 주, 이전 달, 혹은 이전 해에 당신이 창조한 결과물을 감상하고 음미하세요.

젠탱글 용지 옵션들

우리는 젠탱글 제품을 다음과 같은 목적 아래 디자인했습니다.

• '이완된 집중'이란 경험에 즉각적이고 쉽게 접근합니다.

• 당신의 젠탱글 훈련을 지속적으로 지원합니다.

그래서 우리는 특정한 종이 크기와 특정한 펜을 선택했습니다. 우리의 3.5인치(8.9㎝) 정사각형 타일에 덧붙여 다음의 것들을 제공할 수 있어서 기쁘게 생각합니다.

• **작게 작업할 때**
 '비쥬' 타일은 한 변이 2인치(51㎜)인 정사각형입니다. 탱글링할 시간이 적을 때, 혹은 모노 탱글 공부에 완벽합니다.

• **크게 작업할 때**
 젠탱글 사(社)의 창립 10주년을 기념해 '오푸스(Opus)' 타일

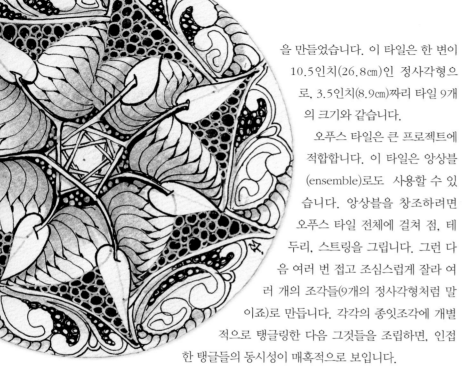

을 만들었습니다. 이 타일은 한 변이 10.5인치(26.8㎝)인 정사각형으로, 3.5인치(8.9㎝)짜리 타일 9개의 크기와 같습니다.

오푸스 타일은 큰 프로젝트에 적합합니다. 이 타일은 앙상블(ensemble)로도 사용할 수 있습니다. 앙상블을 창조하려면 오푸스 타일 전체에 걸쳐 점, 테두리, 스트링을 그립니다. 그런 다음 여러 번 접고 조심스럽게 잘라 여러 개의 조각들(9개의 정사각형처럼 말이죠)로 만듭니다. 각각의 종잇조각에 개별적으로 탱글링한 다음 그것들을 조립하면, 인접한 탱글들의 동시성이 매혹적으로 보입니다.

• 프리-스트렁Pre-Strung 타일

우리는 '연필' 스트링이 미리 인쇄되어 있는 다양한 프리-스트렁 타일을 제공합니다. 전체 세트를 구입해 각각을 탱글링하세요. 우리의 젠탱글 키트에 들어 있는 20면체 주사위와 레전드를 사용해서, 당신이 다음번에 그릴 탱글을 결정할 수도 있습니다.

• 젠다라Zendala 타일

우리는 스트링이 있는 것과 없는 것을 포함한 원형 타일 모음도 제공합니다. 원형 타일은 DVD 정도의 크기인데, 여기엔 정말 위아래가 없다는 사실이 재미있습니다.

우리는 다양한 컬러의 종이와 잉크, 다양한 펜을 제공합니다. 우리는 흰색 잉크와 펜으로 탱글링하는 블랙 타일도 만들어냈고 갈색, 검은색, 흰색 잉크로 탱글링하는 황갈색의 르네상스 타일도 준비했습니다.

당신은 다양한 소재에 작업한 다른 컬러의 젠탱글 아트를 본 적이 있을 것입니다. 하지만 우리는 언제나 흰색 타일에 검은색 잉크로 하는 탱글링이 기본이 된다고 권합니다. 그렇게 함으로써 당신은 어떤 컬러를 써야 할지 생각하지 않고 좀 더 쉽게 탱글의 핵심에 집중할 수 있습니다.

마리아가 씁니다:

나는 젠탱글 훈련이 끊임없이 변화하는 현상이라고 생각하기를 좋아합니다. 나는 매일 젠탱글 훈련에서 한 사람의 내면을 넓혀주는 힘을 깨닫게 해주는 것들을 계속 발견합니다.

나는 타일 한 장을 손에 쥐고 내가 좋아하는 익숙한 탱글이나 자리에 앉기 전에 생각하고 있던 탱글로 시작하는 편입니다. 단순한 탱글을 골라서 매번 그릴 때마다 조금씩 변형하는 것을 좋아합니다. 직선을 곡선으로 바꾸고, 원래 없던 오라를 더하고, 예상치 못한 새로운 방식으로 명암을 주고, 다른 탱글과 섞을 수도 있지요.

선을 하나 그을 때마다, 어떤 식으로든 그 안에 흥미 요소를 넣으려고 노력합니다. 캘리그래피 작업을 할 때 나는 위쪽의 선은 가볍게, 아래쪽의 선은 무겁게 하곤 했습니다. 이런 기법을 젠탱글에 적용하니, 선들의 집단이 창조하게 될 최종 결과물이 아니라 개별 선에 집중하는 힘이 길러졌습니다. 아

주 미묘하지만, 그런 차이가 내 타일 안의 탱글들에 생기를 더해준다고 느낍니다.

나는 조용한 한밤중에 탱글 그리기를 즐깁니다. 멀리 차가 지나가는 소리도 들리지 않고, 새들도 울지 않고, 냉장고도 잠잠하고, 컴퓨터 모니터의 푸른색 섬광도 없습니다. 대개는 내게 가장 편안한 장소인 주방 테이블에서 촛불 하나만 켜고 말입니다. 내 앞엔 타일, 저널, 젠탱글 도구뿐입니다. 나는 앞으로 수세기 동안 연구되고 유지될, 기이하게 장식된 매뉴스크립트의 한 페이지를 작업중인, 수천 년 전의 필경사가 되었다고 상상을 합니다.

오래전에 장식된 페이지를 연구하다 보면, 종종 이상한 선이며 제자리가 아

닌 곳에 있는 작은 패턴이나 이파리들을 보게 됩니다. 아마 필경사가 우연히 잉크 방울을 떨어뜨렸는데, 작업 중인 표면을 벗겨내는 수고나 위험을 감수하지 않으려고 그 점을 장식하게 된 것이라고 생각합니다. 나도 똑같은 방식으로 예기치 못한 사건을 '조정'할 수 있다는 걸 알고 있습니다.

나의 탱글에서 가장 흥미로운 것 역시, 예상 못한 사고로 창조적으로 될 수밖에 없었던 부분입니다. 얼룩, 잉크 방울, 구멍 같은 것들이죠. 앞으로 누군가가 '무엇이 이렇게 작고 재미있는 디테일을 만들게 했을까'를 궁금해할 것이라 생각하면 기분이 좋아집니다.

젠탱글 훈련은 위안을 줍니다. 나는 완벽한 타일을 창조하겠다는 목표를 갖지 않습니다. 완벽을 목표로 하면, 완벽과는 아주 거리가 먼 곳으로 가 버리니까요!

나는 젠탱글 아트 안에서 반복하는 것을 중요하게 생각합니다. 그렇게 해서 완벽해지지는 않겠지만, 내가 미처 생각지 못했던 새로운 뭔가를 발견하게 될 테니까요.

릭이 씁니다:

닉 홀라보(Nick Hollibaugh, 홀라보 탱글을 창조한 사람이지요)는 나무 몸통을 수직으로 잘라서 내 사무실에 놓을 낮은 테이블을 만들어주었습니다.

나무의 '가지' 하나는 내 젠탱글 타일과 도구들에 할애되었습니다. 나는 대부분 이 테이블 위에서 탱글링합니다. 마룻바닥에 방석을 놓고 앉아서 말이죠.

덕분에 나는 컴퓨터에서 물리적으로 벗어나 전자파가 없는 공간으로 들어갑니다.

창을 통해 들어오는 빛이 나의 왼쪽을 비춥니다. 부드럽게 잉크를 받아들이는 타일 위에서 내 펜 자체가 표현하는 가장 밝은 부분과 명암들을 지켜보는 것이 좋습니다.

글을 쓰거나 아이디어를 찾을 때, 나는 컴퓨터 앞에 앉습니다. 하지만 뭔가를 찾으려는 노력이 압박감이 되는 경우가 많습니다. 만약 테이블에 내 노트패드를 올려놓은 채 탱글링을 한다면, 내가 포착하려 했던 아이디어가 각성된 의식 속에 넘쳐흐르게 될 것입니다.

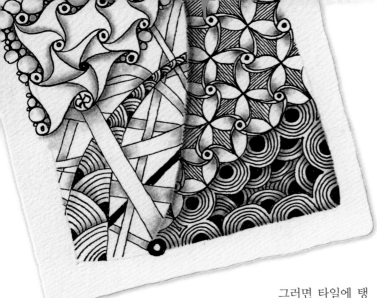

영감들이 불쑥불쑥 튀어나와 의식 속으로 들어오는 순간이 바로 그때입니다. 탱글링할 때마다 나는 젠탱글 메소드의 단계들을 머리에 떠올리고 시작과 끝을 감사와 함께합니다. 신중하게 매 단계, 매 스트로크를 진행해 나가면서 탱글링이 주는 엄청난 혜택을 발견하곤 합니다.

요약

우리는 젠탱글 메소드를 '구조화된 패턴을 그림으로써 아름다운 이미지를 창조하는 배우기 쉽고, 긴장을 풀어주고, 재미있는 방식'이라고 설명합니다.

젠탱글 아티스트가 곧바로 발견하는 것이 있습니다. 첫 번째 타일에서 발견하는 경우도 많습니다. 젠탱글 메소드가 개인의 초점과 마음의 상태를 의도적이고 즉각적으로 바꾸는 일에도 이용된다는 사실입니다. 젠탱글 메소드의 규칙적인 훈련은 아름다운 이미지를 창조하는 능력, 그리고 그 과정을 즐기는 능력까지 키워줍니다.

이 모든 것이 젠탱글 메소드가 주는 선물입니다.

그러면 타일에 탱글링하는 일과 노트패드에 영감의 흐름을 기록하는 일 사이를 왔다갔다하게 될 것입니다.

나는 새로운 탱글을 배우는 것과 그 변형과 가능성도 즐기지만, 내가 특히 좋아하는 것은 다음에 어떤 선을 그려야 할지를 마음에 둘 필요 없이 익숙한 탱글을 몰고 가서 도달하게 되는 익숙한 공간입니다.

선물 이야기를 하자면, 우리는 젠탱글 훈련을 계속해왔기 때문에, 삶에서 일어나는 사건에 대한 우리의 접근 방식이 미묘하고 중요하게 바뀐 것을 알아차릴 수 있었습니다.

젠탱글을 경험하기 전에는 예상치 못했거나 원치 않았던 사건에 직면했을 때 본능적으로 모든 단계들을 검토해서 그 문제를 해결해야 한다고 생각했습니다. 이런 방식은 스트레스가 심할 뿐 아니라 그 단계들을 따라가는 동안 환경 역시 끝없이 바뀝니다. 더 이상 적용이 어려운 원래의 계획에 매달리거나 상황 전체를 다시 생각해야 하는 것입니다.

몇 년 동안의 젠탱글 훈련을 통해 우리는 유사한 상황에서 다음 번 선을 그릴 때 무엇이 최선인지 의식을 집중할 수 있게 되었습니다. 다음번 선에 모든 주의를 집중하고, 그 후엔 다음번 선을 선택하기 위하여 상황을 재평가하는 방식으로 진행합니다.

이런 우리 접근법의 변화는 젠탱글 훈련 초기에 일어났습니다. 이제 우리는 각자가 다음번에 무엇을 할지 알 것이란 자동적인 믿음을 발전시켰습니다. 통제 불가, 예측 불가의 상황들을 통제하고 예측하기 위해 여러 단계들을 계획하는 일을 멈추고, 최선의 다음 단계를 찾아낼 수 있다는 자신의 능력을 신뢰하는 법을 배웠습니다.

살아가면서 모든 계획을 바꿔야 할 수도 있다는 걱정 없이, 확신을 갖고 산다는 것은 얼마나 멋진 일인지요.

방금 당신이 배운 것은 무엇인가요?

이번 장에서 당신은 젠탱글 훈련에 대해 다음과 같은 것을 배웠습니다.

- 젠탱글 훈련의 혜택들
- 젠탱글 훈련을 지원하는 것들
- 젠탱글 훈련을 지원하는 활동들
- 젠탱글 훈련을 지원하는 도구들

연습문제

연습 28 #zp1x28
오푸스 타일(혹은 한 변이 25~30㎝인 질 좋은 정사각형 종이)

을 준비해서 그 위에 스트링을 그리고 여러 개의 구획을 만드세요. 그것을 접은 후 여러 조각으로 잘라주세요. 우리는 9개의 타일로 만들 것을 권합니다.

그 후에 작은 타일 뒷면에 1에서부터 9까지 번호를 붙이세요. 매일 하나의 타일에 탱글링하세요.

두 개의 봉투를 준비해서 하나엔 완료된 타일들을, 다른 하나엔 완료되지 않은 타일들을 보관하세요. 타일 전체를 완료하기 전까지는 완료한 타일을 다시 꺼내 보지 마세요.

9일 후 타일들을 재조립해서 축하 이벤트를 하세요. 뒷면의 번호를 보며 조립하면 됩니다.

우리는 이것을 '앙상블'이라 부릅니다. 우리는 이것을 개별 작품들로 만들어 왔지만, 지금은 사람들에게 자신만의 것을 만들어보라고 권합니다.

참고로 www.zentangle.blogspot.com/2010/06/on-first-day-of-naptime.html에서 몰리가 쓴 '9일간의 낮잠 시간(The Nine Days of Naptime)'이란 연재물을 찾아보세요.

연습 29

당신이 탱글링을 즐길 수 있는 특별한 장소를 만들고, 탱글링에 필요한 모든 재료를 그곳에 모아놓으세요. 그런 장소는 당신의 집일 수도 있고 당신의 주머니일 수도 있습니다!

연습 30

하루 중에 당신이 탱글링할 수 있는 시간을 선택하세요. 최소 15분 이상으로 3주간 매일 해보세요. 3주 후엔 모든 타일을 모아서 모자이크로 만들고 그것을 감상하고 음미하세요.

모자이크를 만드는 데 도움이 되기 위하여 같은 크기와 같은 유형의 타일을 사용하세요. 즉 비쥬 같은 타일을 쓸 수도 있고 특정 색깔의 전통적인 정사각형 타일을 쓸 수도 있습니다.

연습 31

풀어야 할 수수께끼나 문제가 있을 때, 당신의 '탱글 장소'에 가서 답이 필요하다는 사실을 숙고하면서 탱글링을 시작하세요. 다른 종이 한 장을 옆에 놓고, 탱글링하는 동안 당신의 의식 속으로 쏟아져 들어오는 아이디어들을 메모하세요.

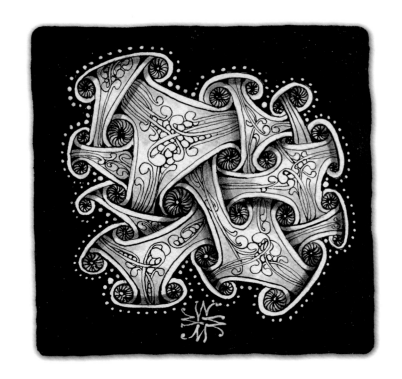

RESOURCES and INFO
참고문헌과 정보

CZT(Certified Zentangle Teacher)

공인된 CZT 트레이닝 세미나에 참석해서 젠탱글 메소드와 아트폼을 다양한 청중 및 관심 집단에게 가르치는 법을 배운 개인들입니다. 당신의 지역에 있는 CZT를 찾으려면 www.zentangle.com/teachers.php를 참고하세요.

'젠탱글 모자이크' 앱(안드로이드와 *IOS*)

당신의 젠탱글 창조물들을 조직화하고, 다른 이들과 공유하고, 전 세계에 있는 젠탱글 애호가들과 교류하는 방법입니다. zentangle.com/mosaic에서 서로를 성장시키는 영감 넘치는 커뮤니티와 함께 모자이크를 창조하세요.

젠탱글 웹사이트

젠탱글 역사에서 줄곧 우리의 웹사이트(zentangle.com)는 정보를 제공하고 젠탱글 커뮤니티를 지원해왔습니다. 젠탱글닷컴에서 당신의 젠탱글 훈련을 지지하는 영감, 아이디어, 제품들을 만나보세요.

비디오/유튜브

우리의 유튜브 채널(www.youtube.com/user/Zentangle)을 방문해서 탱글에 대한 설명과 탱글러들의 기분 좋은 인터뷰를 만나보세요.

젠탱글 블로그

zentangle.blogspot.com에서 탱글 아이디어와 통찰을 즐기고, 커뮤니티 멤버들의 코멘트도 읽어보세요. 젠탱글을 주제로 한 다른 많은 웹사이트 및 블로그들과도 링크되어 있습니다.

젠탱글 뉴스레터

우리는 월 1~2회 무료 젠탱글 뉴스레터를 발행하는데, 젠탱글닷컴에서 구독 신청할 수 있습니다. 우리는 당신의 정보를 공유하거나 판매하지 않습니다. zentangle.com/newsletter에서 그 동안 발행된 뉴스레터를 읽어보세요. 위대한 이야기들과 아이디어, 탱글에 대한 설명이 가득합니다.

제품

우리는 젠탱글 훈련을 지원하고 정보를 제공하고 영감을 주도록 디자인 된 제품을 만듭니다. CZT를 통해서, 또는 젠탱글닷컴에서 구입할 수 있습니다. 우리는 또한 다른 회사들의 인가를 받은 제품도 생산하는데 온라인 상점에서 찾을 수 있습니다. zentangle.com/products.php를 방문하세요.(한국에서는 아티젠 탱글링캠퍼스www.artizen.kr에서 제품을 구입할 수 있습니다._감수자)

정책

우리는 자유롭고 열린 아이디어와 창의성의 흐름을 지원합니다. 또한 우리는 젠탱글 등록상표와 저작권을 유지할 책무를 갖고 있습니다. 만약 당신이 다음 사항에 대해 의문이 있다면 zentangle.com/policies/overview를 참조하세요.

- 젠탱글에 관한 논문을 쓰는 일
- 젠탱글 활용 아트(ZIA)와 제품들
- 젠탱글 메소드의 공유
- 우리의 이름과 등록상표를 사용하는 일

여기에 답이 없는 문의사항은 우리에게 직접 질문하세요. 최선을 다해 답해드리겠습니다.

연락하기

우리와 연락하고 싶다면 온라인 양식(zentangle.com/contact)을 이용하거나 info@zentangle.com으로 이메일을 보내주세요.

(한국젠탱글협회www.zentangle.kr를 통해서도 젠탱글 아트 관련 문의를 하실 수 있습니다._감수자)

용어해설

공인젠탱글교사 *Certified Zentangle Teacher*™
공인된 CZT 트레이닝 세미나에 참석해서 젠탱글 메소드와 아트폼을 다양한 청중 및 관심 집단에게 가르치는 방법을 배운 개인들을 말합니다.

드로잉 비하인드 *Drawing Behind*
당신의 펜이 이미 그려진 선(線)을 만났을 때, 펜을 종이에서 떼는 동작. 무엇을 만나든, 선이 건너뛰어서 다른 쪽에서 나타난다고 상상합니다. 선이 다른 쪽에서 출현한 후에는 계속해서 선을 그립니다.

드라마 탱글 *Drama Tangles*
밝은 영역과 어두운 영역이 대조되는 탱글. 스트라이핑 (striping)이 대표적 예입니다.

레전드 *Legend*
번호가 매겨진 20개 탱글의 목록으로 젠탱글 키트에 들어 있습니다. 20면체 주사위를 굴려서 나온 번호와 일치하는 탱글을 그리면 됩니다. 우리는 탱글러들에게 자신만의 레전드를 창조하라고 권합니다.

레티큘라 *Reticula*
잉크로 그려진 그리드나 기타 망상구조로, 그 안에 프래그먼트가 들어갑니다.

메타–패턴 *Meta-pattern*

하나 이상의 탱글이 맞닿거나 충분히 가깝게 그려짐으로써, 그들의 조합이 출현시키는 새로운 패턴 또는 모양을 말합니다.

명암 넣기

탱글에 흑연을 추가하여 깊이와 차원이란 환영(幻影)을 창조하고, 강조와 해석을 더합니다.

모자이크 *Mosaic*

따로따로 완성된 2개 이상의 젠탱글 타일을 한데 모아 놓은 것을 말해요. 보통 타일들의 가장자리가 서로 닿게 배치하지요. 또한 전 세계의 젠탱글 아티스트들이 가상현실 모자이크를 창조하고 디스플레이함으로써 그들의 타일을 공유하게 만드는 앱, '젠탱글 모자이크' 앱을 지칭하기도 합니다.

미러 *Mirror*

어떤 형태(스트로크, 혹은 프래그먼트) 옆에 유사한 형태를 그릴 때, 먼저 그려진 형태를 거울에 비친 위치에 그리는 기법을 말합니다. 이 테크닉은 허긴스 같은 탱글에 유용합니다.

반영하다 *Reflect*

미러(Mirror)와 같은 의미로 사용됩니다.

선의 재정의 *Redefine the Line*

기존의 선(線) 위에 선을 긋는 것입니다. 엔제펠('nzeppel)이나 비트위드(betweed) 탱글에서 볼 수 있습니다.

스텝아웃 *Step-Out*

어떤 탱글을 그릴 때 사용되는 원소 스트로크들의 구체적인 순서를 그래픽으로 제시하는 것입니다.

스트링 *String*

타일의 표면을 분할해 탱글을 채울 구획을 만드는 선으로, 연필로 그립니다.

스파클 *Sparkle*

하이라이트를 만드는 탱글 강화기법 중 하나. 선이 단절되게 하거나 검은색 이미지 안에 흰색의 공간을 남기는 방식으로 창조됩니다.

앙상블 *Ensemble*

두 개 이상의 타일을 붙여서, 마치 한 개의 큰 타일처럼 사용하는 것을 말합니다. 복수의 빈 타일을 배열한 후, 전체를 관통하는 공통의 스트링을 그리고 탱글링하면 됩니다.

얼터네이트 *Alternate*

탱글을 그릴 때 원소 스트로크를 배열하는 방법. 처음엔 한쪽 면, 다음엔 다른 쪽 면 하는 식으로 교대로 배열합니다. 이는 레티큘라 안에 프래그먼트를 배열하는 방법 중 하나이기도 합니다.

오라 *Aura*

어떤 선이나 탱글 옆에, 기존의 선이나 탱글의 모양 그대로 일정한 간격으로 그린 선을 말합니다. 후광이나 연못의 잔물결을 연상하면 됩니다.

원소 스트로크 *Elemental Strokes*

젠탱글 아트를 구성하는 5가지 스트로크로 점, 선, 곡선(C 모양), 이중곡선(S 모양), 구체를 말합니다. 마치 원자처럼 특정

방식으로 결합해 탱글이라는 분자를 형성한다는 개념에서 나왔으며 icso라고 부르기도 합니다.

웨이팅 *Weighting*

펜에 가해지는 압력을 세게 혹은 약하게 함으로써, 선을 두껍거나 얇게 그리는 일. 혹은 별도의 선을 추가해 선을 두껍게 만드는 것을 말합니다.

이륙과 착륙 *Take Off and Land*

탱글 안에서 원소 스트로크 간의 전이(轉移)를 원활하게 해주는 기법. 선의 시작점이나 끝점에서 기존의 선 쪽으로 살짝 되짚어 가는 것을 말합니다. 92페이지에서 케이던트 설명 부분을 참조하세요.

이완된 집중 *Relaxed Focus*

탱글링할 때 당신의 펜이 그려 나가는 각각의 선에 완전히 집중하고 있는 상태를 말합니다.

인터스티스 Interstices

탱글 사이, 또는 탱글 안에 생긴 공간.

젠다라 Zendala®

원형 타일에 그려진 젠탱글 아트입니다. 흔히 만다라에서 보이는 대칭적 스타일을 취합니다.

젠탱글 Zentangle®

릭과 마리아가 창시한 젠탱글 메소드에 의한 젠탱글 아트를 말하며, 그들은 젠탱글 사(Zentangle, Inc.)를 창립했습니다. 오해를 피하고 명확성을 기하기 위해 우리는 '젠탱글'을 주로 형용사로 사용합니다.

젠탱글 메소드 Zentangle® Method

구조화된 패턴들을 그림으로써 아름다운 이미지를 창조하는 배우기 쉽고, 편안하고, 재미있는 방식입니다.

젠토몰로지 Zentomology™

탱글들의 다양한 특성과 다른 탱글과의 관계를 분류하는 체계입니다. 엔토몰로지(entomology)가 곤충에 관한 체계이듯, 젠토몰로지는 패턴에 관한 체계입니다.

찰필 Tortillon, Tortillion

연필로 명암을 준 가장자리를 펴고 부드럽게 하는 도구로, 돌돌 말아서 끝을 뾰족하게 만든 종이 튜브입니다.

코너 점 Corner Dots

테두리를 그리기 위한 준비로 타일의 네 모서리에 연필로 가볍게 찍는 점들입니다.

타일 Tile

표면에 탱글을 그려 넣는 작은 종이. 우리가 그것을 타일이라 부르는 이유는 그것들을 모아서 모자이크를 만들 수 있기 때문입니다.

탱글 Tangle

명사: 젠탱글 메소드에서 사용되는 미리 해체된 패턴. 미리 정의된 순서에 따라 펜으로 원소 스트로크를 그림으로써 재창조

할 수 있습니다.

동사: 탱글을 그리거나 젠탱글 아트를 창조하는 행위를 말합니다.

탱글 강화요소 Enhancement

기본 탱글에 다른 요소를 추가하거나 결합하는 기법이에요.

탱글러 Tangler

젠탱글 메소드에 따라 탱글을 그리고 젠탱글 아트를 창조하는 사람입니다.

탱글레이션 Tangleation

탱글을 변형시키는 것을 의미합니다.

테두리 Border

타일의 모서리 점을 연결해서 탱글을 그릴 영역을 만드는 선. 그 안에 스트링을 그려 넣게 됩니다.

테셀레이션 Tessellation

틈이나 겹침이 없이 표면을 덮는 동일한 모양을 반복함으로써 생성되는 패턴이에요. 일부 탱글들은 테셀레이션을 형성하고 (케이던트), 일부 메타-패턴들은 테셀레이션입니다(패러독스).

패싯 Facet

프래그먼트의 방향성을 말합니다. 패싯은 회전과 미러, 혹은 두 가지의 결합에 의해 다양하게 변주됩니다.

펜 Pen

탱글 그리는 데 사용하는 영구적인 표시 장치.

펜슬 Pencil

점을 찍고, 테두리와 스트링을 그리고, 명암을 넣기 위해 사용되는 임시 표시 장치.

프래그먼트 Fragment

잉크로 그려진 레티큘라 그리드 내부에 그리는 작은 패턴.

프리-스트렁 타일 *Pre-strung Tiles*

스트링이 미리 그려져 있는 타일. 보통의 경우라면 스스로 연필로 그려야 할 스트링이 사전에 인쇄되어 있는 것입니다. 어떤 스트링을 그릴지 생각하고 싶지 않을 때 유용합니다.

한계의 우아함 *Elegance of Limits*

한계(테두리나 스트링에 의해 제한되는 공간 같은 개념)는 그것이 없었더라면 존재하지 않았을 창조성을 자극한다는 개념입니다.

해체 *Deconstruct*

패턴을 원소 스트로크로 환원하는 작업이에요. 젠탱글 메소드의 사용자는 구조화된 순서에 따라, 단순하게 한 번에 하나씩 이 스트로크들을 반복함으로써 탱글로 재창조할 수 있습니다.

회전 *Rotate*

1. 손 아래에서 타일을 돌려서, 유사하게 이완된 자세로 유사한 선을 그릴 수 있게 해줍니다.
2. 레티큘라 안에서 프래그먼트를 돌려서 다양한 메타-패턴을 창조합니다.

CZT™

CZT는 공인젠탱글교사(Certified Zentangle Teacher)의 약어입니다.

ZIA

젠탱글 활용 아트(Zentangle Inspired Art)의 약어입니다.

20면체 주사위 *Icosahedron Die*

각각의 면에 1에서 20까지의 숫자가 쓰인 주사위의 일종으로 탱글 목록이 적힌 레전드와 함께 사용됩니다. 젠탱글 키트에 포함되어 있으며, 난수발생기 역할을 한다고 생각하면 이해가 쉽습니다.

hollibaugh by Nick Hollibaugh

도움을 주신 분들

무한한 사랑과 지지와 격려를 보내준 우리 가족에게 진심 어린 감사를 드립니다.

또한 어떤 식으로든 그들이 할 수 있는 온 힘을 다해 우리를 도와준 Sue Benedetto, Jess Bernier, Julie Broderick, Beth Hickey, Jane McCuine, Jen Summer, Mary Lou Verla에게 감사드립니다.

우리의 편집자들인 Molly Hollibaugh, Martha Huggins와 원고를 꼼꼼하게 읽어준 Martha Buma, Matt Del Mastro, Elaine Macomber, Joe Verla의 친절한 도움과 열정에 감사드립니다.

그리고 그들이 없었다면 불가능했을 이 여정과 모험으로 안내하고 격려해준 우리의 천사(들)에게 감사드립니다.

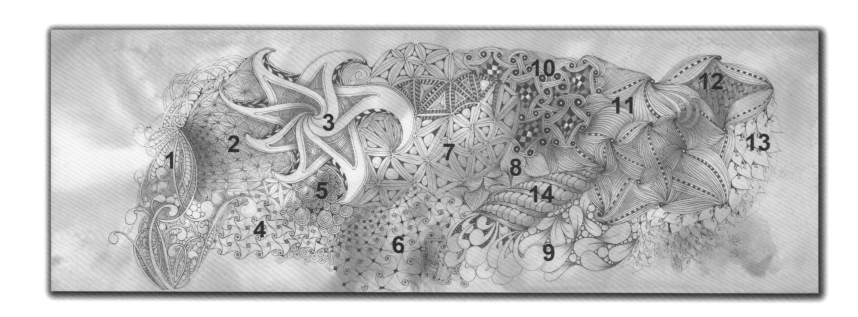

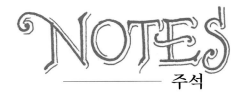

주석

이 책에 있는 몇 가지 이미지와 이야기들에 관한 막후 대화

면지

이 책의 앞뒤에 있는 면지들은 본문을 표지에 묶는 것을 도와주는데, 12x33인치 크기입니다. 마리아는 먼저 종이를 물에 적셨고, 물기 머금은 상태에서 수채화 물감을 떨어뜨렸습니다. 그것이 마르자 스트링이 되고, 탱글이 되고, 명암이 되었습니다. 우리는 하이라이트 몇 개를 더하기 위해 소량의 백탄도 사용했습니다.

사용된 탱글들

1. 무카(mooka), 오라와 티플로 인터스티스(interstices)를 채움
2. 파이프(fife)와 같은 방식으로 그려진 베일(bales)
3. 인터스티스를 재미있게 활용한 펭글
4. 케이던트의 탱글레이션
5. 스파클을 추가한 쁘렝땅
6. 플로즈와 웰(well)의 탱글레이션일까요? 아니면 프래그먼트 D4 버전을 채운 정사각형 레티큘라일까요? 어느 쪽이어도 좋습니다!
7. 트리폴리
8. 패러독스
9. 마리아의 플럭스와 릭의 플럭스
10. 마리아의 생동감 넘치는 허긴스 탱글레이션
11. 래벌(ravel)
12. 피-너클(pea-knuckle)
13. 포크리프
14. 퍼크

우리(릭과 마리아)는 이 페이지를 작업하면서, 이 책에서 가르치지 않은 몇 개의 탱글을 사용했습니다. 모든 탱글에 대해 더 알고 싶으면 우리가 발행한 뉴스레터나 블로그를 찾아보세요. 최선의 방법은 당신이 살고 있는 지역에 있는 CZT를 만나는 것입니다.

서문, xiv

사용된 탱글들

1 – 오라를 더한 티플
2 – 엔제펠/트리폴리의 조합
3 – 스트라이핑
4 – 징거
5 – 먼친/스트라이핑의 조합
6 – 티플/검은색 티플의 조합
7 – 오라를 그린 스트라이핑/티플
8 – 엔제펠
9 – 징거
10 – 징거 탱글레이션
11 – 나선형 티플

마리아가 씁니다:

당신은 1에서 티플이 얼마나 사랑스러운지 보았을 것입니다. 오라를 추가해도 멋지고, 11에서처럼 나선형으로 배열해도 새롭습니다.

릭이 씁니다:

여기에서 명암 넣기의 다양한 유형을 주목해보세요. 1에서는 개별 구

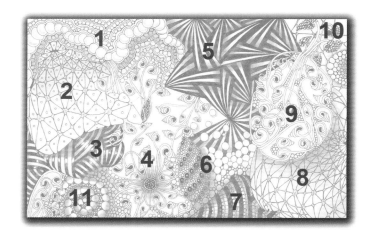

체들이 함박 미소를 띠도록 명암을 넣었습니다. 그런 다음엔 그 탱글들의 일부에 명암을 넣어서 큰 구체들의 아래에 있음을 표현합니다. 11의 나선형에서는 구체의 중심이 빛나는 것처럼 명암을 넣었습니다. 많은 탱글들이 홀라보 형식으로 층층이 배열되었습니다. 5가 어떻게 인접한 탱글을 덮고(오버래핑) 덮이는지(언더래핑) 두 가지 사례를 확인하세요.

이 페이지를 비롯해 책 전체에서 스트링이 어디에 그려졌는지 찾아보고 상상해보세요. 또한 스트링의 일부를 무시하거나 구획들을 결합할 수 있다 할지라도, 스트링이 작품 전반의 구조와 일관성에 기여하고 있다는 사실을 느껴보세요.

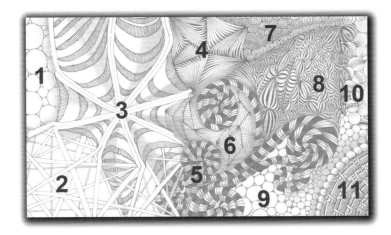

젠탱글 메소드, xviii

여기서 우리는 하나의 탱글이 다른 탱글로 변하는 위대한 사례를 봅니다. 3-프라카스(fracas)의 십자가는 가지를 뻗어서 2-홀라보의 구성 요소가 됩니다. 또한 프라카스의 일부는 5-마라수(marasu) 코일의 일부가 그러듯이 홀라보의 뒤(배경)에 연속해서 그려집니다.

8-프라카스와 10-제티스가 섞이는 것에 주목하세요. 이는 우리가 연필로 스트링을 그리는 이유에 대한 탁월한 사례입니다. 만약 펜으로 스트링을 그렸다면, 이렇게 우아하게 구획 간의 전이를 할 수 없었을 겁니다. 10-제티스와 티플 사이의 섬세한 전이도 주목해보세요.

사용된 탱글들

1 – 티플

2 – 홀라보

3 – 프라카스

4 – 먼친 변형

5 – 마라수

6 – 먼친

7 – 쁘렝땅

8 – 프라카스 변형

9 – 티플

10 – 제티스

11 – 마라수 변형

릭이 덧붙입니다:

기본적인 6-먼친을 변형시킨 4-먼친과 비교해보세요. 끝을 향해 약간의 곡선을 더했을 뿐인데 엄청난 변화가 만들어졌습니다. (이 구획에서 마리아가 작업한 하나의 방식입니다. 그녀는 직선조차도 곡선으로 그리죠!) 두꺼운 아라 디바댄스(à la diva dance)를 추가하고 명암을 강조함으로써, 이 변형은 기본 구조를 유지하면서도 새로운 개성을 갖게 되었습니다.

레슨1 - 당신의 첫 번째 타일, 12

첫 수업에서 우리는 4개의 탱글을 가르쳤습니다. 크레센트문, 홀라보, 쁘렝땅, 플로즈가 그것이고, 이 페이지에 사용된 탱글의 전부입니다. 우리가 약간 변형시키고 조합했다 하더라도, 당신이 주의 깊게 들여다 본다면 모든 것이 그 4가지 탱글에 기초하고 있음을 알 것입니다.

우리는 이것이 중요한 포인트라고 생각합니다. 우리가 자주 들은 후렴구가 "난 더 많은 탱글을 배워야 해!"였기 때문입니다. 사람들이 그렇게 말하는 것은 하나의 탱글 안에 얼마나 많은 변형이 있는지를 인식하지 못하거나, 탱글과 탱글을 조합하는 방식이 얼마나 다양한지 인지하지 못하기 때문이라고 생각합니다.

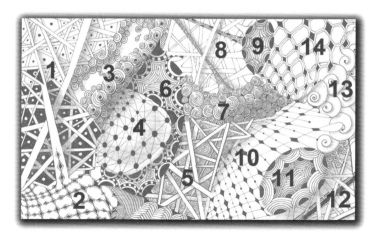

탱글을 조합하고 변형하는 하나의 접근법이 있습니다. 먼저 그려진 탱글에 의해 만들어진 공간을 다른 탱글을 그리는 데 사용하는 것입니다. 예를 들자면 5에서처럼 홀라보의 요소들 사이에 생긴 공간에 쁘렝땅을 더하거나, 8에서처럼 홀라보의 요소 자체에 쁘렝땅을 더하는 것입니다.

다른 접근법은 오라를 더하는 것입니다. 14-플로즈에 내부(inner) 오라가 더해져 전체적인 분위기가 어떻게 변했는지 관찰하세요.

사용된 탱글들

1 – 홀라보 변형	2 – 플로즈 변형
3 – 쁘렝땅	4 – 플로즈 변형
5 – 쁘렝땅을 더한 홀라보	6 – 크레센트문 변형
7 – 쁘렝땅	8 – 홀라보 변형
9 – 크레센트문	10 – 플로즈 변형
11 – 크레센트문 변형	12 – 홀라보 변형
13 – 쁘렝땅 변형	14 – 플로즈 변형

레슨1과 레슨2에 소개된 모든 프레임을 확인하세요.
마리아가 그 챕터에서 가르쳤던 탱글만을 써서 어떤 식으로 프레임을 탱글링했는지 눈치 채셨나요?

레슨2 - 당신의 다음 타일, 34

두 번째 수업에서 가져온 이 이미지에서, 우리는 이전 챕터에서 배운 4가지 탱글에 샤트턱, 제티스, 베일을 추가했습니다.

명암을 추가하는 것이 어떻게 깊이감에 기여하는지 보세요. 10–홀라보의 한 구역에 있는 강렬한 검은색에 주목하세요. 그 구역은 전체적 구성에 있어 균형을 잡고 드라마를 추가하는 역할을 합니다.

이 페이지가 보여주는 또 다른 주요한 포인트는 공간 전체를 채울 필요가 없다는 사실입니다. 오른쪽 위의 흰색 공간은 강렬한 컬러와 멋진 대조를 이루고, 흰색 공간에 길을 내고 지나가는 샤트턱을 더 돋보이게 해줍니다.

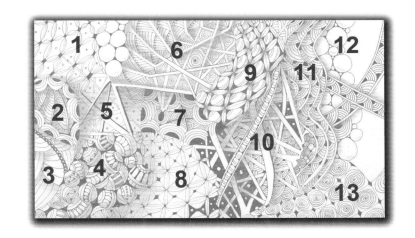

사용된 탱글들

1 – 베일 변형

2 – 크레센트문/샤트턱 조합

3 – 샤트턱

4 – 제티스 변형

5 – 홀라보 변형

6 – 홀라보/샤트턱/쁘렝땅 조합

7 – 크레센트문/샤트턱 조합

8 – 베일/플로즈 조합

9 – 베일/제티스 조합

10 – 홀라보/샤트턱 조합

11 – 샤트턱 변형

12 – 티플

13 – 플로즈/쁘렝땅 조합

레슨3 - 스트링 이론, 46

이 이미지는 연필로 그린 스트링이 정보와 도움을 주는 반면, 강요하거나 제한하지 않는다는 것에 대한 훌륭한 설명입니다. 구획들은 쉽게 결합될 수 있습니다. 11의 나이트브리지(knightbridge)처럼 말이죠. 스트링은 전면적으로 무시될 수도 있습니다. 12-아루카스(arukas)가 어떻게 스트링 중 하나를 뚫고 들어갔는지 살펴보세요. 완성된 작품에서 여전히 스트링을 볼 수 있다 하더라도, 그것은 아무 문제가 없고 전체적인 스타일에도 잘 부합하는 것처럼 보일 것입니다. 사실 우리는 그러는 것을 좋아합니다!

이런 효과를 지칭하는 '펜티멘토(pentimento)'라는 말이 있을 정도입니다. 고전 회화와 관련된 용어인 펜티멘토는 그 위에 물감이 칠해졌지만 여전히 보이는 처음에 그렸던 이미지나 선을 말합니다.

사용된 탱글들

1 - 티플

2 - 레티큘라 R-A1 안에 프래그먼트 D4

3 - 패러독스

4 - 크레센트문 변형

5 - 엔제펠

6 - 플럭스(릭의 버전)

7 - 홀라보 변형

8 - 퍼크

9 - 마라수

10 - 홀라보

11 - 나이트브리지

12 - 아루카스

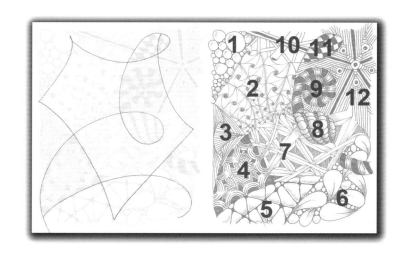

레슨4 - 명암 넣기, 58

젠탱글 메소드를 맨 처음 시작했을 때부터, 우리는 늘 탱글에 명암을 넣었습니다. 우리는 명암에 의해 강화되는 깊이와 뉘앙스를 소중히 여깁니다. 이 이미지 안에서 당신은 명암 넣기에 관한 두 가지 접근법을 볼 수 있습니다.

하나는 탱글 내의 개별 요소에 명암을 넣는 것입니다. 위아래로 직조된 느낌의 9-허긴스 변형, 3-W2, 언덕처럼 표현된 10-스태틱이 그 예입니다.

두 번째는 12-엔제펠의 사례처럼 구획 전체에 명암을 넣는 것입니다. 여기서 우리는 쿠션처럼 가운데가 부풀어 오르는 효과를 내기 위해 주변부에 명암을 넣었습니다. 4-미어(meer)의 바깥쪽 경계에 명암을 넣음으로써, 인접한 크레센트문과 W2가 미어 뒤쪽에서 연속되고 있음을 암시합니다(홀라보 양식).

사용된 탱글들

1 - 푼젤(punzel)

2 - 샤트틱

3 - W2

4 - 미어(meer)

5 - 크레센트문

6 - 홀라보

7 - 마라수

8 - 피-너클

9 - 허긴스 변형

10 - 스태틱

11 - 엄블(umble)

12 - 엔제펠

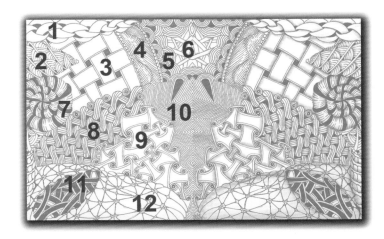

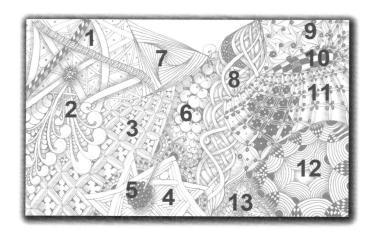

레슨5 - 실수란 없다, 68

이 페이지에서 의도적으로 '잘못된' 스트로크를 그리던 중에, 우리는 미래에 사용할 수 있는 새로운 아이디어 몇 개를 발견했습니다.

마리아가 씁니다:

'실수는 없고 기회뿐'이라는 우리의 주장에 적합한 사례로서, 75페이지에서 가져온 몇 가지 아이디어를 1구획에 사용했습니다. 홀라보의 '띠' 중 하나에는 나이트브리지를, 다른 띠에는 잰더(zander)를 사용했습니다. 교차점 하나엔 보석 같은 형태를 추가하고 빛나는 효과를 위해 주변에 명암을 넣었습니다.

11구획에서는 베일의 한 부분을 검은색 잉크로 덮고, 그 후 흰색 잉크로 베일을 재창조했습니다.

릭이 씁니다:

10구획에서 나는 흰색이 되어야 했을 영역에 작은 흰색 퍼프 몇 개를 추가했습니다. 12구획에서는 '실수로' 오라 중 하나를 가로질렀습니다. 나는 멈추지 않기로 했고, 그런 방식으로 끝까지 그린 뒤에 그것들 위에 나이트브리지를 그렸습니다.

7구획의 패러독스에서 잘못된 방향으로 선 하나를 그렸지만, 고치려 하지 않고 그 방향으로 계속 그려나갔습니다. 나는 결과가 마음에 들어 새로운 탱글레이션을 탐색해볼 작정입니다.

사용된 탱글들

1 – 홀라보	2 – 무카

3 – 아직 이름이 없는 탱글로, 런던의 Victoria & Albert Museum에서 발견

4 – 오라노트	5 – 브롱스 치어
6 – 포크루트	7 – 패러독스
8 – 큅(quib)	9 – 케이던트 변형
10 – 나이트브리지	11 – 베일 변형
12 – 크레센트문 변형	13 – 비트위드 변형

레슨6 - 더 많은 탱글들, 78

우리는 이 페이지를 작업하면서 아주 재미있어 했습니다. 풍성하게 그려진 6-징거는 홀라보 양식을 활용해, 뒤쪽에 허긴스와 트리폴리가 그려지는 것을 허용합니다.

4-티플의 중심에 있는 작은 구체가 명암과 힘을 합쳐 어떻게 뒤로 멀어지는 것처럼 보이는지에 주목하세요. 또한 9-ING에서 검은색 구체들의 중심에 하이라이트를 넣은 효과를 확인하세요.

명암을 넣은 2-스트라이핑의 띠들이 이 페이지의 전체적 구성에 강렬한 존재감을 더하고, 12-플럭스의 개방된 '이파리들'과 함께 멋진 균형을 이룹니다.

하지만 이것이 결코 계획된 것이 아니었다는 게 중요합니다. 우리는 그저 탱글을 그리고, 그 후에 우리 앞에 나타난 것에 경탄하고 감사하는 시간을 가졌을 뿐입니다.

사용된 탱글들

1 - 샤트턱 변형

2 - 스트라이핑

3 - 케이던트 변형

4 - 티플

5 - 허긴스 변형

6 - 징거

7 - 패러독스

8 - 엔제펠

9 - ING 변형

10 - 오라노트/티플 조합

11 - 펭글 변형

12 - 플럭스, 릭의 버전

13 - 트리폴리

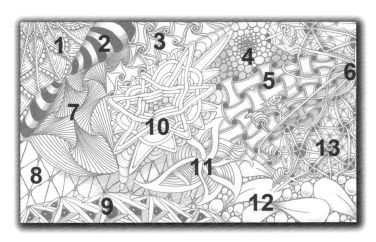

레슨7 - 레티큘라와 프래그먼트, 110

프래그먼트와 레티큘라의 조합을 탐색하는 동안, 우리는 여러 가지 메타-패턴을 발견하는 일을 즐겼습니다. 또한 명암이 마지막 결과물에 얼마나 많은 영향을 미치는지도 실감했습니다. 메타-패턴에 시선을 집중시키는 명암의 힘을 보여주는 3가지 사례가 1, 12, 13구획입니다.

사용된 탱글들

1 - H5 변형, R-A1

2 - Z4, R-A1

3 - P5, R-A1

4 - Y7, R-A1

5 - U-6 변형, R-A1

6 - A5, R-F1

7 - M4, R-A1

8 - S4 변형, R-F1

9 - A2 변형, R-A1

10 - Y3, R-F1

11 - M2, R-A1

12 - Q2, R-A1

13 - T2 변형, R-A1

14 - W7, R-F1

마리아가 씁니다:

이 탱글들에 사용된 프래그먼트와 레티큘라를 적어넣는 것이 내가 할 일이었습니다. 정확한 프래그먼트를 추적하는 것은 아주 어려웠죠. 그것이 조립되었을 때 아주 많이 바뀌기 때문입니다. 정확히 말하자면, 개별 프래그먼트가 바뀐다기보다는 인접한 프래그먼트가 만들어내는 메타-패턴 속에 사라지는 게 문제였습니다. 예를 들어 12구획에서 Q2를 찾은 뒤에도(릭의 도움으로), Q2의 회전에 의해 창조된 메타-패턴으로부터 그 프래그먼트를 분리할 때까지 시간이 꽤 걸렸습니다.

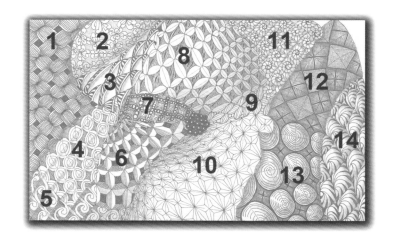

레슨8 – 젠탱글 훈련, 128

사용된 탱글들

1 – 마리아의 홀라보 최신 버전 2 – 릭의 플럭스

3 – 마리아의 플럭스 4 – 퍼크 변형

5 – 릭의 '닌자 별(ninja star)' 펭글 변형

6 – 엄블 7 – 버디고흐

8 – 최근의 박물관 여행에서 영감을 얻은, 아직 이름 없는 탱글

9 – 중세의 갑옷이 연상되는 허긴스 변형. 정말 갑옷 같아서 자신의
이름을 '작위로 받을' 자격이 있어 보입니다.

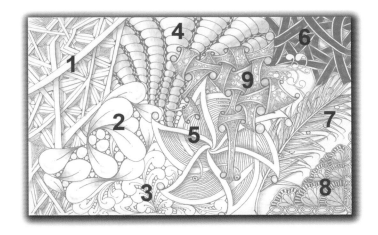

마리아가 씁니다:

1구획을 보세요. 나는 기본 홀라보로 시작해서, 겹쳐진 홀라보 요소들
에 의해 만들어진 모양들의 내부에 오라를 추가했습니다. 다음, 오라
의 모서리들을 내부에 있는 모양의 모서리들과 연결해 연귀맞춤(면과
면을 45도 각도로 맞춤)한 프레임을 만들었습니다. 나는 프레임 안의
남은 공간에 오라를 반복해 넣었습니다. 노력이 꽤 필요하긴 했지만,
그것을 묘사하는 것보다는 덜 힘든 작업일 것입니다!

5구획에는 펭글의 릭 버전이 있습니다. 릭은 모서리를 날카롭게, 혹은
직선으로 만드는 경향이 있습니다. 반면에 내 것은 늘 부드럽고 둥글더
군요. 당신도 탱글에 개성을 부여하기 바랍니다.

릭이 덧붙입니다:

나는 이 작품에서 마리아가 오직 직선 탱글을 사용한 것을 보고 웃지 않
을 수 없었습니다. 우리가 어떤 방향성을 갖고 있더라도, 탱글링을 하자
마자 작품들은 자신의 생명력을 갖습니다. 당연히 그래야 하고요. 이것은
소설가들의 작업 방식을 떠올리게 했습니다. 그들은 자신의 캐릭터들이
무엇을 할지 실제 그 부분을 쓰기 전까진 모른다고 합니다. 젠탱글 훈련
과 똑같습니다.

모든 세부사항을 계획하기보다는 그때그때 변하는 환경에 당신이 반응할
때 창조적인 흐름을 경험할 수 있으니까요.

INDEX
인덱스

COLOPHON
간기

원서의 본문은 Microsoft® Word for Mac 2011, version 14.1로 쓰고 편집했으며, 레이아웃과 최종 편집은 Adobe® InDesign® CS5.5를 이용했습니다.

젠탱글 아트는 Sakura® Pigma® 펜, 연필, 찰필을 써서 Fabriano® Tiepolo™ 종이 위에 탱글링했습니다.

일러스트레이션 포토들은 Adobe® Photoshop® CS5로 작업했습니다.

각 장의 제목 페이지들은 1900년대 초의 스타일에서 영감을 얻어 이 책을 위해 디자인된 서체를 이용해 마리아가 직접 손으로 썼습니다.

우리는 원서에 사용할 서체로 Caslon and Myriad를 선택했습니다.

원서는 매사추세츠 주 로웰(Lowell)에 있는 킹프린팅 사(King Printing Company)에서 100# matte paper에 오프셋 인쇄를 사용해서 인쇄되고 제본됐습니다.

몰리 홀라보(Molly Hollibaugh)는 ING, 먼친, 그리고 몇 가지 레티큘라를 써서 서문에 있는 타일들을 창조했습니다.

닉 홀라보(Nick Hollibaugh)는 '홀라보에 의한 홀라보'를 창조했습니다.

마리아와 릭은 그 밖에 이 책에 있는 모든 다른 젠탱글 타일들과 작품을 창조했습니다.

옮긴이 장은재

대학교와 대학원에서 심리학을 전공했다. 광고회사에서 마케팅 플래너로 일하다가 지금은 출판 기획과 번역 일을 하고 있다. 20대에 시작한 참선 수련을 계속 이어오고 있으며 출가한 이력도 있다. 번역한 책으로는 크리슈나무르티의 『시간의 종말The Ending of Time』, 찌가 콩틸의 『모든 것이 그대에게 달렸다It's Up to You』, 『붉은 낙엽Red Leaves』, 『더 북 오브 젠탱글The Book of Zentangle』 등이 있다.

감수 설응도

공인젠탱글교사(CZT)이자 한국젠탱글협회 회장. 보다 많은 이들이 젠탱글을 통해 위로와 희망을 찾을 수 있도록 다양한 교육, 문화, 나눔 사업을 펼치고 있다.

젠탱글 프라이머 1권

초판 1쇄 | 2019년 10월 1일

지은이 | 릭 로버츠, 마리아 토마스 옮긴이 | 장은재
펴낸이 | 설응도 편집주간 | 안은주
영업책임 | 민경업 디자인 | 박성진

펴낸곳 | 아티젠 탱글링캠퍼스

출판등록 | 2015년 1월 9일(제2015-000011호)
주소 | 서울시 강남구 테헤란로78길 14-12(대치동) 동영빌딩 4층
전화 | 02-466-1207 팩스 | 02-466-1301

문의(e-mail)
편집 | editor@eyeofra.co.kr
영업마케팅 | marketing@eyeofra.co.kr
경영지원 | management@eyeofra.co.kr

ISBN 979-11-88221-08-0 00650
아티젠은 아티젠 탱글링캠퍼스의 출판브랜드입니다.